우리는
모두
**이야기에서
태어났다**

우리는 모두 이야기에서 태어났다

플레이백 시어터는
우리 삶을
어떻게 바꾸는가

조 살라스 지음
허혜경 옮김

글항아리

차
례

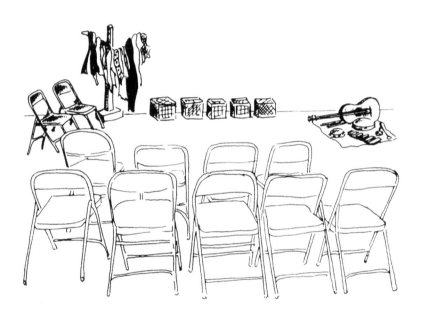

플레이백 배우 마이클 클레멘테에게 바칩니다.

그가 우리에게 얼마나 많은 것을 주었는지,
우리가 얼마나 그리워하고 있는지
표현할 길이 없습니다.

의미는 창조적 과정과 스토리텔링의 핵심에 자리한다.
목적이자 속성인 것이다.
자신의 삶 자체, 또는 삶에서 비롯한 이야기를 할 때
우리는 그저 무작위적이며 혼돈으로 가득 찬 상황의 희생자가 아니며,
비탄과 무의미의 느낌에도 불구하고 의미 있는 세계 속에서
의미 있게 살아가고 있음을 깨닫게 된다.
그리하여 다시, 우리 이야기, 타인의 이야기에 대해
이렇게 답할 수 있는 것이다.
"맞아요. 그렇습니다. 제게도 이야기가 있어요.
그래요, 저는 이렇게 존재합니다."

_디나 메츠거, 『당신의 삶을 위한 글쓰기Writing for Your Life』

다음으로 이야기해주실 분?

_로베르토 구티에레스 바레아

이스탄불에서 출발한 버스가 페리를 빠져나와 트로이 전설의 유적지와 가장 가까운 현대 도시 차낙칼레의 조용한 항구로 들어간다. 또 다른 각색의 「트로이의 여인들」을 무대에 올리기 위한 여정의 순례자들을 위해 이 도시는 어떠한 깨달음을 안겨줄 것인가? 나는 두 번째 걸프 전쟁에 대해 생각한다. 이라크와 국경을 맞대고 있는 나라에서, 역사상 가장 오래된 전쟁 중 하나가 일어났던 바로 그 전장의 한가운데 서서 폭력의 역사 속에서 반복되는 일종의 양상을 찾고 있다. 유적지 가까운 곳에는 거대한 트로이 목마의 모형이 나무들 위로 우뚝 서 있다. 그 모형과 방문자 센터를 지나 두터운 시의 성벽을 가로지르며 돌들을 만져보고, 헤카바의 외침은 들렸으나 카산드라의 경고는 들리지 않았던 현장에 서고 싶다.

하루 동안 트로이를 방문하는 사람은 오직 나뿐이다. 유적지를 홀로 거니는 건 마법 같은 일이다. 도시들이 계속해서 건설되고, 파괴되고, 재건되어온 장소 자체만큼이나 풍부하고 다층적인 경험이다. 그곳에 있으면 놀라울 만큼 명백해지는 무언가가 있었다. 어떻게 유적지가 이토록 작을 수 있을까? 아테네 성전의 높은 곳에서 바라보면 도시 성벽 주변을 달려가며 시민들을 선한 전쟁으로 몰아붙인 아킬레우스의 모습이 쉽사리 그려진다. 호메로스의 설명은 역사의 차원을 드러낸다. 트로이가 첫 번째 깨달음을 준다. 이곳에서 일어난 일은 유적지의 크기와 달리 훨씬 더 큰 이야기라는 것. "트로이 유적 제7층"이라는 이름의 그을린 땅과 잔해는 그 자신의 이야기를 전해주고 있다. 실제로 매우 극적인 무언가가 이 층위에서 일어났으며, 이는 역사가들이 『일리아드』에 영원불멸하게 남겨놓은 유혈 충돌의 시기와 일치한다. 그러나 불에 탄 어떤 돌무더기도 인간의 이야기라는 서사시적 특성과 영속적인 힘에 저항할 수 없다.

방대한 주석, 수백 장의 사진, 한 줌의 흙과 함께 나는 해안을 따라 몇 시간 거리에 있는 호메로스의 고향 스미르나로 출발한다. 그곳으로 향하던 중 예정에 없이 들른 바위산 아래 소도시 베르가마에서, 내가 미처 찾고 있지 않았던 훨씬 더 중요한 무언가를 발견하게 된다.

베르가마는 설화 속 그리스 페르가몬의 터키식 이름으로, 거의 두 세기 동안 왕국에서 가장 세련되고 진보적이었으며 아테

네와 알렉산드리아에 필적할 만한 도시다. 또한 그 당시 가장 중요한 요양소가 있던 곳이다. 위대한 의사 갈레노스가 운영했던 고대 의료 시설 아스클레피온의 한가운데에 서면, 결코 지나칠 수 없는 형상의 원형극장이 보인다. 이 극장은 분명 뭔가 다른 용도로 쓰였을 것이다. 환자들이 꾸는 꿈의 해몽 및 음악 활용 등의 의료 기법과 함께 아스클레피온에서 제공한 유명한 치료의 중심에는 극장이 있었다. 집 책상 앞에 붙여놓은 노자의 말이 떠오른다. "훌륭한 여행자는 정해진 계획이 없으며, 목적지에 도달하는 것에 연연하지 않는다."

나는 오랜 지질학적 연대의 현장에서 인간의 폭력과 그에 관해 전해진 이야기 속에서 일종의 양상을 찾고자 하는 목적으로 터키 여행을 시작했다. 그러나 예정에 없던 도시에 즉흥적으로 머물렀던 일이 훨씬 더 의미 있는 무언가를 선사해준 셈이다. 신화 속 이야기의 장소와 신화 작가의 고향 사이 어딘가에서, 누군가의 꿈처럼 친밀하며 소박하기도 하고, 수백 명을 수용하는 극장에 걸맞게 거대하기도 한 이야기를 하는 것이 곧 치유 행위로 여겨졌던 고대 유적지와 조우하게 된 것이다. 극장이 탄생한 곳에서, 앞으로 내가 의거하게 될 또 다른 고대의 양상을 발견함으로써 내 여정은 더 깊은 목적을 드러내 보였고, 이렇듯 새로 발견한 깨달음은 그때 이후로 내 활동에 깊숙이 자리하게 되었다.

내가 일하는 영역 모두에서 이러한 전통의 징후를 찾는 법을 배웠으며, 빈손으로 남겨지는 일은 거의 없었다. 브라질 아마존 깊은 곳의 막사칼리족이 자신들의 꿈과 경험을 노래하고 춤추면서 "실제 삶의 일부가 되도록"(꿈과 경험이 그 자체로 충분치 않다고 말하는 것은 아니다) 의식의 차원으로 끌어올리는 방식에서도 보았다. 계속되는 콜롬비아 내전의 생존자들이 오래된 방식에 따라 사실에 대한 정확한 증언뿐만 아니라 풍부한 시적 묘사로 폭력적 상황에 대한 개인의 기억을 토해내는 것에서도 보았다(콜롬비아는 라틴아메리카에서 이러한 구전의 전통이 잘 보존되고 있는 몇 안 되는 나라 중 하나다). 또한 전 세계의 공동체와 지역사회의 마음에 커다란 반향을 일으켜온 플레이백 시어터의 실천에서도 이를 보았다. 실제로 플레이백 시어터가 갖는 전 지구적인 호소력은 플레이백이 이미 오래전에 변화의 힘이 있는 실천만이 도달할 수 있는 곳으로 진입했음을 보여주는 신호다. 플레이백은 개인적 이야기의 표출에 대한 필요를 실현해 우리의 자아감에 있어서 가장 특유한 것을 인식하도록 하는 유연성을 보여주는 동시에 그 매혹적인 간결함으로 문화적 차이를 가로질러 깊게 흐르며 진실의 소리를 들려주는 공연 원리를 포용해 왔다.

이 책 『우리는 모두 이야기에서 태어났다』는 충분한 역할을 하고 있다. 플레이백 형식을 다루는 본격적인 첫 책으로, 그 역

사와 원리에 대해 간결하면서도 누구나 쉽게 다가갈 수 있도록 설명한다. 8개 국어 이상으로도 번역되어 샌프란시스코에서 도쿄, 카불에서 부에노스아이레스에 이르기까지 플레이백 시어터의 확산과 이해를 위한 씨앗을 뿌리는 데 중추적인 역할을 하고 있다. 저자는 창립 멤버 중 한 사람으로 초심자, 학생, 종사자들에게 플레이백의 탄생, 용도, 의미, 그리고 이제껏 발견한 내용과 관련된 고유한 관점 및 맥락을 제시한다. 오랜 시간에 걸쳐 축적된 경험으로 이번 20주년 개정판에는 수정, 보완된 내용이 실렸다. 그러나 이런 점을 인정한 후에도 우리는 트로이 유적지에서처럼 여전히 더 깊은 층위를 살펴야 한다. 플레이백 이론과 실천에 관한 성찰 및 유용한 팁뿐만 아니라 훨씬 더 큰 무언가에 대한 통찰력, 즉, 연극 그 자체의 본질, 다시 말해 우리가 인간인 이유에 관해 극장이 제시할 수 있는 답에 관한 특별한 관점을 위해서 말이다.

이 책은 기억, 성찰, 규율의 엄정함을 한데 엮어 온 세상은 물론 사람들 각자가 무대가 될 수 있음을 밝혀낸다. 우리 역시 드라마가 펼쳐지는 무대와 같다. 또한 개인적인 순간에 대한 장막을 열어젖힌다는 것이 아슬아슬한 일이긴 해도 그런 위험을 감수한 용감한 사람들이 누릴 수 있는 전망은 다름 아닌 삶의 긍정이다. 플레이백의 제의적 미학은 숙련된 예술가들에 의해 섬세하게 조율되어 더 깊은 이해로 이어짐으로써 개인의 차원을 나눔의 차원으로 안내한다. 자아라는 것이 상징의 구조라

면, 아마도 서로 신뢰하는 타인들로 이루어진 창조적 집단 속에서 가장 잘 구축될 것이다. 한 번에 하나의 노래, 하나의 이야기로.

조 살라스는 새로운 천 년을 맞이하는 성찰과 변화의 중대한 시기에 이 책을 통해 20여 년간 사람들을 플레이백의 항해에 초대해왔다. 고대 그리스인들은 스토리텔러들을 음유시인, "노래를 한데 엮는 사람"이라 부르며 여행자를 묘사하는 방식과 똑같이 망토와 지팡이로 표현했다. 이 음유시인들은 기억과 즉흥에 의지해 나중에 『일리아드』로 알려진 대서사시(그러나 그저 방문한 장소에서 일어난 간단한 소식이기도 한)를 노래한 최초의 사람들이었다. 이야기와 여행은 모두 풍부하고도 대체 가능한 삶에 대한 은유다. 그러나 삶, 이야기, 또는 여행은 노래로 불려질 때까지, 그리고 지탱하는 구조가 밝혀질 때까지 많은 것을 드러내지 않을 수도 있다. 이러한 일에 종사하는 것은 혼돈 속에서 의미를, 막다른 골목에서 새로운 통로를, 삶이 시험받고 있을 때 전환점을 보여주며, 이들을 연결하는 과정에서 이정표가 있는 길을 알려주기도 한다. 이렇듯 무한하지만 구체적인 가능성으로나 자신뿐만 아니라 타인에게서 보이지 않는 형태를 인식하는 법을 배우는 것은 실제 삶의 작업이다. 그러한 삶은 창조적 위험을 감수하고, 외부를 향해 자신을 열며, 보석 같은 순간 속에 함께 존재할 뿐 아니라 타인과 함께 다음 펼쳐질 이야기를 나눌 수 있는 우리의 능력에 의해, 방해받는 것이 아니라 긍정되는

삶, 억압적인 구조에 결박되는 삶이 아닌 표현적인 구조에 의해 해방되는 삶일 것이다.

로베르토 G. 바레아
샌프란시스코대 공연 예술 및 사회정의 프로그램 공동 창립자
국경없는 연극 상임위원회 위원

첫 시작: 우리 자신 안팎으로 더 깊이 파고들기

"다음으로 이야기해주실 분 있나요?"

플레이백 시어터Playback Theatre 공연의 컨덕터conductor, 플레이백 시어터 공연의 진행자이자 연출자. 컨덕터는 전체 공연을 조율하는 지휘자이자 텔러, 배우, 관객을 연결하는 전도체라는 중의적인 의미를 함축하고 있는 용어로, 이를 그대로 음차해 컨덕터로 지칭하고자 한다이자 진행자가 질문을 한다. 컨덕터 뒤쪽의 낮은 무대에는 단색의 검정 바지와 상의를 입은 5명의 배우가 기대에 찬 눈빛으로 나무로 된 큐빅 박스에 앉아 있다. 그중 한 명은 바다갈매기를, 다른 한 명은 뉴욕시 경찰을 막 연기한 참이지만 지금은 배우 자신으로 돌아와 무대에 앉아 있다. 무대 한쪽에는 악사가 다채로운 악기에 둘러싸인 채 자리하고 있다.

두 명의 관객이 손을 든다. 컨덕터가 한 명에게 미안하다는 표정을 지으며 다른 한 명에게 손짓한다. "먼저 손 드셨죠?" 젊은 청

년이 무대로 나와 컨덕터 옆에 앉는다.

"안녕하세요, 이름이 어떻게 돼요?"

"게리입니다." 유머러스한 재기가 빛나는 모습이다.

"텔러teller, 관객으로서 공연 중 무대에 나와 앉아 컨덕터와의 대화를 통해 자기 삶의 이야기를 제공하는 사람 석으로 나와주셔서 감사합니다. 어디서 일어난 이야기죠?"

"두 군데인 것 같아요. 전 가스 회사에서 도랑을 파는 노동자로 일하고 있는데요, 3주에 한 번씩 도시에 있는 세인트 캐서린 대학에 가서 주말을 보냅니다. 학사 학위를 따려고요. 저처럼 일 때문에 주중에 시간을 낼 수 없는 사람들을 위한 프로그램이죠. 그래서 이번 주에도 정말 빡빡한 주말을 보냈어요. 과제도 많고요."

"게리씨 역할을 할 배우 한 명을 선택해주겠어요?"

게리는 배우들을 신중하게 바라본 후 한 명을 가리킨다. "죄송하지만 이름이 기억이 안 나네요. 제 역할을 해주시겠어요?" 지목받은 배우는 고개를 끄덕인 후 자리에서 일어선다.

"이야기에 게리씨 말고 중요한 인물이 등장하나요?"

"네, 제 이야기는 프로그램에서 만난 유지니아라는 여성분에 관한 거예요. 언제나 제게 영감을 주는 사람이죠. 정말 활기가 넘쳐요. 제가 알기로는 저보다 더 힘든 일들을 견디고 있는데 말이죠. 유지니아는 자메이카에서 왔고 여전히 미국 문화에 적응하려고 애쓰고 있어요. 어린 자녀도 있습니다. 하지만 항상 에너지가 넘치고 열정적이죠. 그리고 정말 똑똑해요. 함께 이야기를 나누면 기분이

좋아집니다."

게리가 한 배우를 유지니아 역할로 선택한다. 컨덕터와 게리 사이에 몇 가지 질문과 대답이 오간다. 그런 다음 컨덕터는 "보겠습니다"라는 말로 공연의 시작을 알린다.

조명의 조도가 낮춰지고, 악사가 음악을 연주하기 시작한다. 희미한 불빛 속에서 배우들은 앉아 있던 큐빅 박스들을 조용히 무대 곳곳으로 옮긴다. 몇몇은 천을 이용해 즉석으로 의상을 만들어 걸친다. 이내 음악이 멈추고 조명이 밝혀진다. 장면이 시작된다. 텔러의 이야기가 움직임과 대화, 음악으로 펼쳐진다. 배우들은 게리가 유지니아와 함께 수업에 갈 때의 에너지와 열정, 용기를 표현한다. 이 짧은 극은 가스 회사 노동자로만 안주하지 않는 게리의 삶에 대한 비전을 존중한다.

게리는 컨덕터 옆에 자리한 텔러석에 앉아 자신의 이야기가 한 편의 극이 되어 펼쳐지는 것을 바라본다. 관객들에게는 게리의 얼굴에 스치는 감정 또한 극의 일부가 된다. 장면이 끝나고, 배우들이 일제히 텔러를 바라본다. 마치 자신들이 펼쳐 보인 짧은 연극을 선물로 주듯이.

컨덕터가 게리의 의견을 물어본다. "어땠어요?" 게리가 고개를 끄덕이며 말한다. "네, 정말 제 얘기 같네요."

"고마워요, 게리 씨. 행운을 빕니다!"

그는 미소를 띤 채 자리로 향한다. 뒤이어 다른 텔러들이 나와

이야기를 계속한다. 마치 줄에 꿰인 알록달록한 구슬처럼 하나의 이야기가 끝나면 다른 이야기가 그 뒤를 잇는다. 그 모든 이야기는 숨겨져 있지만 모두가 느낄 수 있는 실과 같이 그 자리에 모인 이들을 서로 연결해준다.

플레이백 시어터는 사람들이 삶에서 실제로 일어난 일화를 이야기하면 그 이야기를 그 자리에서 극화하는 즉흥 연극의 한 형식이다. 플레이백 시어터는 공연장에서 훈련된 배우들에 의해 상연될 때가 많지만, 사적인 모임에서도 서로가 서로의 역할을 하며 상대방 이야기의 배우가 될 수도 있다. 플레이백 시어터는 다양한 방식으로 끊임없이 변화가 가능하지만 명확한 형식이 존재한다. 어떤 삶의 경험이든, 일상적이든 초월적이든, 희극적이든 비극적이든 플레이백 시어터의 소재가 되어 한 편의 극이 될 수 있다. 배우의 숙련도가 어떠하든 그 과정은 효과를 발휘한다. 오로지 필요한 것은 존중, 공감, 유희성이다. 그러나 좀더 전문적으로 플레이백 시어터를 공연하는 사람들에게는 공연의 미학적 완성도를 위해 세련미와 예술적 기교를 발휘할 여지 또한 존재한다.

'플레이백 시어터Playback Theatre'라는 명칭은 형식 그 자체와 이 작업을 행하는 그룹 둘 다를 일컫는다. 현재 전 세계적으로 수많은 플레이백 그룹이 있으며, '플레이백 시어터'라는 명칭을 사용하는 경우(모든 그룹이 그렇게 하는 것은 아니다), 대부분은

다른 그룹과의 구별을 위해 주로 도시 또는 지역명을 덧붙인다. 시드니 플레이백 시어터, 런던 플레이백 시어터, 서북부 지역 플레이백 시어터 등이 그 예다.

플레이백 시어터의 기본 개념은 매우 간단한 반면 그 함의는 복잡하고 심오하다. 사람들이 한데 모여 개인적인 이야기가 상연되는 것을 볼 때, 수많은 메시지와 가치가 전달되는데, 이 중 많은 부분이 문화적으로 통용되는 메시지와는 정반대의 것이다. 그중 하나는 개인의 경험이 이런 유의 주목을 받을 가치가 있다는 것이다. 평범한 사람들의 삶이야말로 예술에 적합한 주제이며, 다른 사람의 평범한 주관적 이야기를 흥미롭게 받아들이고, 그로부터 배우며 감동받을 수 있다는 것, 이 세계에 의미를 부여할 수 있는 성찰을 얻기 위해서는 할리우드나 브로드웨이의 문화적 아이콘보다 한 사람의 가정생활을 더 깊이 들여다봐야 한다는 것, 그리고 예술적 표현은 전문 예술가만이 할 수 있는 배타적 영역이 아니라는 것, 즉, 우리 모두가 우리 자신 안팎으로 더 깊이 도달해 타인의 마음을 어루만질 아름다운 뭔가를 만들어낼 수 있다는 메시지다. 근본적으로 가장 중요한 것은 이야기 그 자체다. 삶에서 의미를 구성해내려면 이야기가 필요하다. 그저 지나쳐버리지 않는 한 우리 모두의 삶은 갖가지 이야기로 가득하다. 역사적으로 위대한 희곡보다 연극이라는 것 자체에 더 많은 내용이 담겨 있다. 문학적 연극이란 전통에 앞서 언제나 더 직접적이고, 더 개인적이며, 더 소박하고, 더 접근하기

쉬운 연극이 있어왔다. 그리고 이런 연극은 미학적 제의를 통해 서로 연결되고자 하는 오랜 필요로부터 나온 것이다.[1]

플레이백 시어터는 고대의 비기술적 연극 전통과 연결되어 있긴 하지만 그 자체로 새로운 형식이다. 우리 시대의 산물로서 현대적 시류에서 태동했으며 현대의 필요를 해결하고자 한다. 그렇다면 플레이백 시어터는 어디서 어떻게 시작되었는가?

플레이백 시어터는 조너선 폭스Jonathan Fox의 비전에서 출발했다. 이와 관련하여 얼마간은 개인적인 일들에 대해 이야기하고자 한다. 조너선의 아내이자 전문적인 파트너로서 플레이백이 태동하는 데 함께했기 때문이다.

1974년, 우리는 암울한 회색빛 산업공단 지역의 연안 소도시인 코네티컷주 뉴런던에 살고 있었다. 조너선이 작가이자 대학에서 비정규직 영어 강사로 일하고 있을 때였다. 자녀들을 작은 대안학교에 보낸 친구 몇 명이 있었는데 그들이 어느 날 조너선에게 아이들을 위한 연극을 올리려고 하니 도움을 달라는 요청을 해왔다. 당시 조너선은 연극에 적극적으로 관여하고 있지 않았지만 지인들은 누구나 그의 연극적이면서도 광대와 같은 표현력, 관객을 대하는 감각, 그리고 사람들을 아우르고 즐거움을 주는 성격을 잘 알고 있었다.

조너선은 어린 시절부터 연극에 흥미를 느꼈다. 하지만 주류 연극계의 경쟁적이고 때로는 자기도취적인 면에 실망했다. 그는 오히려 옛 구전의 가치와 미학에서, 현대의 대안 연극에서, 그리

고 그가 평화단의 자원봉사자로 2년을 보낸 네팔 시골에서 목격한 산업화 이전 마을 생활의 본질적이고도 구원적인 제의와 스토리텔링의 역할에서 새로운 모델과 영감을 발견했다. 그곳에서 그는 서구 중세 신비주의의 유산 및 하버드에서 연구했던 기적극과 유사한 몇 가지 지점을 발견했다. 이런 연극은 형식에 얽매이지 않고, 계절 및 휴일의 순환과 조화를 이루며, 더없이 친밀하고, 부끄러움 없는 아마추어리즘에 기반하고 있었다.

뉴런던에서 부모들과의 연극 프로젝트가 끝났을 때, 우리 모두는 계속 함께 작업하고 싶어했다. 그들은 나에게 악사가 되어줄 것을 청했다. 기뻤지만 한편으론 걱정스럽기도 했다. 평생 음악을 했지만 즉흥으로 연주하는 방법, 내 앞에 놓인 악보에 의존하지 않고 연주하는 방법을 몰랐기 때문이다. 익숙한 방식을 버리고 다시 배워나가는 과정, 음악이라는 영역에서 오랫동안 잃어버렸던 내 안의 자발성과 유창함을 찾아나가는 오랜 여정이 시작되었다.

우리 모임의 명칭은 "It's All Grace(모두가 은총)"였다. 우린 해변에서, 지체장애인 시설의 잔디밭에서, 교회 지하실에서 공연을 했다. 공연은 즉흥적으로 만들어졌고, 주제는 심오했으며, 제의적이었고, 에너지가 넘실대는 일종의 난장과도 같았다. 여러 측면에서 흥미진진하고 보람도 있었다. 그러나 조녀선은 여전히 탐색 중이었다.

하루는 작은 식당에서 핫초코를 마시다가 조녀선의 뇌리에

한 가지 아이디어가 스쳤다. 관객으로 모인 사람들의 실제 삶의 이야기에 근거해 배우들이 현장에서 만들어내는 즉흥 연극.

'모두가 은총'의 일부 구성원은 이 새로운 아이디어를 구체화하고 싶어했다. 우리는 개인적인 이야기로 연극을 만든다는 것, 배우의 자발성 외에는 아무런 준비도 하지 않는다는 것이 우리에게 무엇을 가져다줄 수 있는지를 알고자 함께 실험해나갔다. 과정은 미숙했지만 순조롭게 진행되어갔다.

1975년 8월, 조너선과 나는 뉴런던에서 북부 뉴욕주의 뉴팔츠로 이주했다. 힘든 작별이었다. 조너선은 뉴욕주 비컨의 모레노 인스티튜트에서 사이코드라마 훈련을 끝마칠 기회를 제안받은 상태였다. 그 훈련을 통해 어떤 관객의 이야기든, 그것이 얼마나 예민한 혹은 고통스러운 이야기이든 투명하게 직면할 수 있는 용기와 지혜를 얻길 바랐다.

그해 11월까지 우리는 새로운 연극 형식을 탐구하는 여정에 함께할 또 다른 사람들을 만났다. 대부분은 사이코드라마 네트워크를 통해 만난 이들로, 실제 삶의 이야기가 연극이 된다는 친밀함과 강렬함에 매료된 사람들이었다. 기존 연극계에 몸담고 있는 이들도 있었고 그렇지 않은 이들도 있었다. 모두 다른 만큼 삶의 경험이 다양하고 풍부했다. 작업이 진전되면서 개성, 나이, 사회 계층, 경력, 문화적 배경, 연극적 경험의 다양성이 얼마나 중요한지 점점 더 깨달았다. 기적극 공연자들과 마찬가지로 보통 사람들이 배우가 될 수 있다는 점이 큰 자산이었다.

사이코드라마를 창안한 주역으로 전 세계 사이코드라마 운동의 지도자인 고 모레노J. L. Moreno의 부인인 제르카 모레노Zerka Moreno는 우리 아이디어와 의도에 큰 관심을 보이면서 감사하게도 첫해 연습 공간을 위한 임대료를 내주었다. 초창기였지만 그는 고전적인 사이코드라마가 뿌리를 두고 있는 모레노의 '영감에 따른 즉흥 연극'과 우리 작업 사이의 유사성을 꿰뚫어봤다.

어느 저녁, 모레노 인스티튜트의 식탁 주변에 둘러앉아 차를 마시며 이 집단적 모험에 적합한 이름을 떠올려봤다. 영감을 받아 떠오른 이름, 허세 넘치는 이름, 모호한 이름, 위트 있는 이름 등 수많은 아이디어가 오갔다. 몇 개를 제외하고 모두 걸러낸 다음, 진짜 사이코드라마적인 방식으로 남아 있는 각각의 이름에 대해 역할 교대를 해봤다. 누구[이름]야, 우리가 하는 이 작업을 대표하는 이름으로서 어떤 느낌이야? 마침내 스스로를 가장 적합한 이름이라 여기는 단 하나의 이름이 남겨졌다. 그것이 바로 플레이백 시어터다.

플레이백 시어터의 처음 다섯 해는 엄청난 흥미진진함과 혼란의 시기였다. 때로는 비전이라는 희미한 빛에만 의지한 채 어둠 속에서 더듬어가며 길을 찾는 느낌이었다. 그러다가 획기적인 진전과 우연히 조우하기도 했는데, 그것은 곧 플레이백 시어터 형식의 일부가 되었다. 우리는 사람들의 이야기를 '제대로' 받아들이고 있는지 확신하진 못하더라도, 깊이 경청하고 이를 극으로 구현할 용기를 찾는 방법을 배웠다. 또한 덧없이 흘러가는 이야

기들을 연결하여 직조해낼 수 있는 제의의 틀, 나아가 이야기를 극으로 상연하는 일련의 순서 및 물리적인 무대 준비와 같은 익숙하고도 일관된 요소의 틀이 얼마나 중요한지 배웠다. 우리 연극은 직관적인 팀워크에 의존한다는 점을 이해하고 서로 간의 연결에 큰 공을 들였다. 초창기 멤버 중 일부는 떠났지만 핵심적인 사람들은 오늘날까지 남아 있다. 이후 몇 년 동안 최대한 인간적이고 즐거운 과정이 되도록 애쓴 일종의 오디션 과정을 통해 새로운 이들이 합류했다.

우리의 첫 공연은 간단한 공개 리허설 형식이었다. 제대로 된 공연을 열기에는 아직 부족한 점이 많다는 것을 충분히 알고 있었기에 함께 탐구하고 워밍업 놀이를 하면서 이야기를 해줄 친구들을 초대했다. 시간이 흐르면서 우리는 정식으로 공연할 준비가 되었음을 느꼈다. 입장료를 내는 관객이 생겼고, 스스로를 무대에서 스포트라이트를 받을 만한 팀으로 여기는 하나의 극단이 형성된 것이다. 그러나 우린 제4의 벽연극에서 객석과 무대 사이에 놓인 가상의 벽을 일컫는 말을 세우지는 않았다. 공연 내내 관객들이 무대 위로 올라와 함께했고, 배우들은 이 역할을 하고 다음 역할을 하는 사이, 본연의 자신으로 되돌아갔다.

1977년 우리는 비컨의 교회 강당과 우리를 지지해준 모레노 인스티튜트의 정든 둥지를 떠나 포킵시의 허드슨 중부 예술과학센터Mid-Hudson Arts and Science Center로 자리를 옮겼고 이곳은 그 후 9년간 우리의 보금자리가 되어주었다. 그곳에서는 '첫째 주

금요일'마다 정기 공연을 이어나갔다. 매달 새로운 얼굴들이 관객으로 모였다. 또한 조너선이 플레이백 시어터를 소개하며 종종 언급한 "낯선 이들의 연극이 아닌, 이웃의 연극"에 함께하기 위해 공연장을 성실히 찾는 사람들도 있었다. 물론 관객들 중에는 처음으로 플레이백 시어터를 보러 온 사람도 있었지만 관객들의 계속되는 이야기가 현장에 있는 모두를 공통된 유대의 장으로 이끌었다. 다른 관객의 이야기를 듣고 그들의 이야기가 공연되는 것을 지켜보면서 자연스레 '저 이야기가 내 이야기가 될 수도 있다'고 생각하는 것이다.

어떤 관객들은 사람들의 이야기가 이렇게 온화하고 정중하며 예술적인 맥락에서 극화되는 것을 보면서 자신들이 일하는 곳에 와서 플레이백 시어터 공연을 해줄 수 있겠느냐고 요청해오기도 했다. 이에 우리는 지역사회에서 공연을 하기 시작했다. 소아 병동의 공연에서는 아픈 아이들이 자신들이 받았던 수술에 대해, 사고를 당한 경험에 대해, 현재 느끼는 기분에 대해 이야기했다. 강변에서 열린 축제에서는 타악기를 두드리며 언덕길을 내려가면서 입장했다. 더치스 카운티의 미래에 관한 회의장에 가서는 연설과 연설 사이에 무대에 올라 관객들에게 연설을 들으며 생각한 바를 표출할 기회를 주었다.

1979년, 호주에서 온 어떤 사람이 뉴욕에서 열린 사이코드라마 회의에서 우리 공연을 보고는 자신이 초청을 주선하고 제반 비용을 지불할 테니 호주에 와줄 수 있겠냐고 제안했다. 우리

는 기꺼이 초대에 응했다. 이듬해 네 명의 멤버가 뉴질랜드와 호주로 갔다. 그곳에서 워크숍을 이끌었고, 오클랜드, 웰링턴, 시드니, 멜버른에서 공연을 했다. 공연을 하려면 4명 이상의 인원이 필요했기에, 아이디어를 낸 각 장소에서 워크숍 참여자 가운데 공연에 참여할 인원을 선정하기로 했다. 그 방안은 성공적이었다. 물론 선정 절차가 우리에게나 워크숍 참여자들에게나 까다로운 과정이었지만, 공연을 할 즈음에는 어엿한 '극단'과 같은 모습이 되어 있었다. 관객들은 우리를 단순한 미국인 손님 이상으로 친밀하게 대해주었다. 현지 배우들과의 협업 또한 간혹 나타났던 언어적 어려움을 해결하는 데 큰 도움이 되었다. 모두 영어가 모국어이긴 하지만 텔러 가운데는 지역의 방언을 쓰는 이도 있었다. 미국인 배우들이 텔러의 이야기 중 'chook'라는 단어를 몰라 쩔쩔맬 때, 호주인 상대역 배우가 chook는 chicken(닭)임을 일러주기도 했다.

뉴질랜드와 호주에서의 워크숍과 공연은 일종의 전환점이 되었다. 워크숍에 참여했던 이들은 플레이백 시어터에 열렬한 반응을 보였다. 각 지역에서 몇몇 사람은 계속해서 함께 작업하며 플레이백 전문 극단을 창단해 고유의 스타일을 만들어나갔다. 처음으로 플레이백이 우리 극단의 경계를 넘어서게 된 것이다. 1980년 이후 이런 과정이 지속되어 1993년 현재 미국 전역은 물론 전 세계 약 17개국에 플레이백을 전문으로 하는 사람들이 있다. 이들은 극장, 학교, 병원, 기업, 교도소 등 이야기가 있는 사

람들이 존재하는 곳이라면 어디서든 작업을 이어나가고 있다.

다른 극단과의 구별을 위해 '원조 플레이백 시어터'라고 불리게 된 우리 극단 또한 1980년대를 지나며 지속적으로 발전과 변화를 거듭했다. 특히 노인, 위기의 청소년, 장애인, 교도소 수감자 등 플레이백 시어터를 더 절실히 필요로 하는 사람들과 수많은 작업을 계속해나갔다. 한편 예술적으로 더 성장하기 위한 노력에도 집중했다. 기교 면에서 더 섬세하고 풍부할수록 사람들의 이야기를 더 깊이 있게 표현할 수 있다는 점을 깨달았기 때문이다. 사랑, 또는 핵전쟁 등과 같이 정해진 주제에 관한 관객의 이야기를 소재로 삼아 장면 리허설을 반복하는 등 정해진 소재를 공연에 도입하는 실험을 하기도 했다. 또한 거의 모든 공연에서, 관객으로 온 사람들을 배우 대신 무대에 오르게 하여 공연할 수 있도록 했다. 배우로 서게 된 관객의 자발성과 즉흥성, 그들이 가진 '아마추어리즘'이 공연에서 가장 재미있는 부분이 되기도 했다. 가끔은 관객을 참여시키기 위해 기발한 방식을 찾아냈다. 어떤 공연에서는 출산이라는 주제가 중요하게 등장했는데, 수십 명의 남성 관객이 차례로 무대에 올라와 임신, 출산, 육아를 경험하는—우스웠던 산부인과 첫 방문, 임신 기간의 신체적 시련, 신비로운 모유 수유 등—여성의 역할을 표현하기도 했다.

우리는 계속해서 워크숍을 이끌어달라는 요청을 받았다. 전문 플레이백 배우가 되기보다는 개인의 성장을 위해 워크숍을 경험하고 싶어하는 사람도 많았다. 아이들을 대상으로 수업을

진행하기도 했는데, 어린이들이 플레이백 시어터에 가져다주는 신선함과 통찰력을 확인한 기회가 되기도 했다.

우리 중 일부는 플레이백 시어터를 직업으로 삼았다. 미약하고 불안정하기는 하나 지원금으로 급여를 충당할 수 있었다. 사무실을 임대하고 행정 인력을 고용하기도 했다. 이사회가 생기고, 예산을 운용할 수 있게 됐지만 수많은 걱정거리 또한 뒤따랐다. 1980년 말쯤에는 우리 모두 지쳐 있었다. 여전히 이야기를 사랑했고, 수년을 함께해온 덕에 서로가 서로의 삶에서 뗄 수 없는 일부가 되었지만 매주 모여 연습하고, 공연을 기획하고, 예산 마련을 위해 기금을 조성하는 일에 에너지는 바닥나고 있었다. 여기서 잠시 멈추자는, 고통스럽고도 힘든 결정을 내려야만 했다. 적어도 계속 진행해왔던 일정은 끝내고, 사무실 및 행정 인력과의 계약을 해지한 뒤, 앞으로 어떤 일이 일어날지 지켜보기로 한 것이다. 우리의 마지막 '첫째 주 금요일'이 될 공연을 치렀다. 플레이백 공연을 정기적으로 보러 오던 두 명의 여성 관객은 내가 '축제는 끝나고The Carnival Is Over'를 부르자 울음을 터뜨렸다.

그렇다고 해서 모든 것이 끝난 것은 아니었다. 우리가 만들어낸 플레이백 시어터라는 형식은 점점 더 성장해 더 많은 사람이 그 힘을 경험했다. 함께 시작했던 원조 극단의 일부 멤버는 현재 국내외의 다른 그룹에서 작업을 이어나가고 있다. 우리는 여전히 우리가 원할 때, 우리의 흥미를 불러일으키는 공연 제의가 들어올 때, 극단으로서 공연을 이어나가고 있다. 초심으로 돌아가

플레이백 시어터를 만들었던 첫해의 마음가짐과 같은 뭔가를 추구하고 있다.

한편, 하나의 형식으로서 플레이백 시어터는 계속해서 진화·발전하고 있다. 새로운 맥락에서 새로운 아이디어와 혁신이 등장하고 있으며, 이 중 일부는 지속적인 영향력을 갖기도 하는 반면 일부는 너무나 실험적이어서 단명하기도 한다. 전 세계의 플레이백 종사자들은 국제 플레이백 시어터 네트워크International Playback Theatre Network를 통해 지구 반대편의 동료들이 무엇을 어떻게 해나가고 있는지 보고 서로 영감을 주고받을 수 있게 되었다. 본질은 여전히 같다. 개인적 이야기의 즉흥적 구현을 기반으로 한 연극이라는 것.

이야기 감각: 생존하기 위해 이야기를 들려주다

이야기하는 자의 삶에 직진해서 들어가기

예전에 있었던 여름 워크숍에서 전 세계 플레이백 배우들이 한데 어우러져 즉흥으로 이야기를 구현하는 것을 봤다. 호주 배우들은 에너지 넘치는 움직임과 우렁찬 목소리가 특징이었던 반면 러시아 배우들은 은유와 침묵을 효과적으로 사용했으며, 유럽 배우들은 간결한 시적 대화로 드문드문 이야기하는 것이 이채로웠고, 미국 배우들은 진심을 다해 연기하는 것이 특징적이었다. 그때 본 플레이백 장면은 스타일에 있어서 우리의 원래 작업과는 한참 달랐다. 그러나 그 모든 차이에도 불구하고 플레이백 시어터는 이야기가 들려지는 하나의 효과가 있었다. 장면이 기술적으로 훌륭하든 어설프든, 대화로 이루어지든 움직임으로 이루

어지든, 실제적이든 상징적이든, 코메디아 델라르테16세기에서 18세기 사이에 이탈리아에서 유행한 즉흥극의 영향을 받았든 러시아 정통 연극의 영향을 받았든 이야기가 전해지면 장면은 성공적이었고, 텔러는 감동했으며, 관객은 만족했다. 이야기가 들려지지 못한다면 연극적 탁월함은 아무런 도움이 될 수 없다.

이때의 워크숍 장면에서도 항상 모든 이야기가 들려진 것은 아니었다. 때로는 불필요한 디테일 속에서 길을 잃었고, 배우들 사이에 소통의 혼란이 일기도 했으며, 누군가는 주목을 끌고 싶어했다. 어떤 때는 장면의 구현이 너무 상징적이어서 구체적인 텔러의 경험과는 한참 동떨어진 모습을 보이기도 했다. 나는 성공적인 이야기의 구현이 공통적으로 가지고 있는 요소에 주목하기 시작했고, 마치 컵과 그 안의 빈 공간처럼 떼려야 뗄 수 없는, 다른 모든 측면의 기저에 흐르는 두 가지 핵심 요소를 발견했다. 그것은 바로 텔러의 경험이 갖는 의미에 대한 직관적인 느낌, 그리고 이야기 자체에 대한 미적 감각이다.

플레이백 팀의 모든 구성원—배우, 컨덕터, 악사, 조명감독(조명을 사용하는 경우)—이 스토리텔러(이야기의 전달자)가 되어야 한다. 이야기의 형태를 생각해내야 하며, 이 형태를 가끔은 엉성하기도 한 텔러의 설명에 맞출 수 있어야 한다. 그렇게 하지 못하면 모든 사람, 즉 텔러, 관객, 심지어는 배우 스스로조차 뭔가 찜찜한 느낌이 든다. 그러나 이를 해냈을 때는 손으로 만져질 것 같은 생생한 환희와 만족감이 뒤따른다. 이러한 방식으로 구현

된 삶의 한 조각을 보면 이를 깊이 확인할 수 있다.

이야기가 우리를 구원한다

무엇이 이야기인지는 어떻게 아는 걸까? 삶이 시작될 때부터 이야기에 둘러싸여 있기 때문에 우리는 안다. 일이 어떻게 시작되었는지 말하려면 이야기의 시작점이 있어야 한다는 것을 안다. 그런 다음 일종의 전개나 뜻밖의 일, 또는 전환, 그러고 나서는 끝이 있어야 한다. 1분짜리 우화의 참신한 재기발랄함에서부터 빅토리아 시대 소설의 방대한 서사에 이르기까지 그 규모와 형태는 무한대로 다양하다. 우리에게 '이것이 이야기'라고 말해주는 것은 형식, 의미, 서로 관련된 요소들의 존재다.

이야기의 형태는 매우 기본적인 데다 삶의 곳곳에 스며들어 있어 한두 살 먹은 어린아이도 알아차릴 수 있다. 부모, 선생님, 베이비시터, 또는 동생이 있는 사람이라면 누구나 알 수 있듯 아이들은 이야기를 좋아한다. 사실, 우리 모두는 이야기를 들으며 자란다. 우리 모두 이야기를 듣고 싶어하며, 영화나 소설, 신문, 혹은 열차에서 우연히 들은 소문 등 어떤 형태로든 이야기를 갈구한다.

또한 우리는 자신의 이야기를 들려주는 법을 배운다. 생존하려면 그래야 한다. 삶이란 그것이 일어나고 있는 동안에는 짐짓

무작위적이고 방향이 없는 듯 보인다. 수많은 세부 사건과 인상이 뒤죽박죽 얽혀 있는 무더기에서 일종의 질서가 생기는 순간은 무슨 일이 일어났는지에 대해 이야기할 때뿐이다. 우리 경험을 이야기로 직조해낼 때, 비로소 우리가 겪은 일의 의미를 발견하게 된다. 타인에게 내 이야기를 전하는 것은 개인적으로 이야기의 의미를 통합하는 데 도움이 된다. 또한 의미를 향한 보편적 추구에 기여할 수 있는 방법이기도 하다. 이야기에서 형식이라는 본질적인 요소를 통해 혼돈을 누그러뜨리고 우리가 결국은 근본적으로 목적의식적인 세계에 속해 있다는 감각을 회복할 수 있다. 가장 절망적이며 고통스러운 경험조차 이야기로 들려준다면 어떤 식으로든 상쇄될 수 있다. 홀로코스트 생존자들의 처절한 이야기에 대해, 들려주는 이와 듣는 이가 '이야기의 발화'를 통해 어떻게 성장하는지를 생각해보라.

불우한 이들이 기억하는 자신의 이야기

어떤 이유로든 자신의 이야기를 들려줄 수 없는 사람은 끔찍이도 불리한 처지에 놓인다. 우리는 인간의 조건을 공유하는 자로서 서로의 이야기를 들어주고, 확인받고, 지지받아야 한다. 우리의 존재에 대해 이해해야 한다. 올리버 색스는 『아내를 모자로 착각한 남자』에서 코르사코프 증후군을 앓고 있는 남자에 대해

묘사한다. 기억을 파괴하는 질병으로 인해 남자는 현재에 갇혀 현재 이전에 일어난 일에 대한 모든 감각을 상실한 채 자기 주변에서 일어나는 일을 조금이라도 더 오래 붙잡아 이야기로 구성하기 위해 절망적으로 몸부림친다. 올리버 색스는 다음과 같이 서술한다.

우리 모두는 고유한 서사이며, 이 서사는 우리의 인식, 감정, 사고, 그리고 특히 담론, 즉 발화되는 진술을 통해 우리에 의해, 우리를 통해, 우리 안에서 지속적이고 무의식적으로 구성된다. (⋯) 우리 자신이 되려면, 우리 자신을 가져야–소유해야 하며, 만약 회복해야 하는 것이 있다면 그것은 바로 삶의 이야기일 것이다.[2]

거주치료센터에서 종종 정서적으로 불안한 아이들을 위한 플레이백 시어터 공연을 하곤 한다. 5세에서 14세 사이의 아이들은 이 공연에 와서 자신에게 일어난 중요한 경험—입양, 누이의 죽음, 공원에서 친구들과 놀며 잠시 그들 가족의 일원이 된 듯했던 기분 등—에 대해 이야기하고 싶어한다. 유일한 문제는 이야기를 들려주고 싶은 열망이 너무나 간절해서 매번 기회를 갖지 못한 아이들이 실망한 채로 공연이 끝난다는 것이다. 열 명의 아이가 손을 뻗으며 "저요, 저요"를 외치지만, 모든 아이의 이야기를 다루기에는 시간이 턱없이 모자라다.

이야기하고 싶어하는 아이들의 강렬한 열망을 보는 일은 사

뭇 가슴 아프기도 하다. 이 아이들이 삶에서 달리 언제 그런 기회를 가질 수 있겠는가? 문제가 있는 아이들로 가득 찬 바쁜 시설에서는 직원이 아이들 한 명 한 명에게 충분한 주의를 기울일 수 없다. 만일 그런다 해도 서로의 이야기를 경청할 인내심이나 성숙함을 가진 아이들은 극소수에 불과하다. 또한 아이들 대부분이 음식, 집, 물리적 안전과 같은 구체적인 생존의 문제가 긴급한 나머지 이야기에 대한 예민한 갈망은 등한시되는 가정에서 자라고 있다.

올리버 색스의 환자와 달리 이 아이들, 그리고 다른 많은 불우한 이들은 자신의 이야기를 기억한다. 그것에 대해 이야기하는 것이 다른 무엇보다 중요하다는 점 또한 인식하고 있다. 그들에게 부족한 것은 일상적 삶의 과정에서 이야기를 나눌 기회다.

단편들의 숲에서 헤매어도 보고

이야기를 할 때는 어떤 일이 벌어질까? 이야기는 자신에게 일어났던 일, 보거나 경험하거나 깨달은 뭔가에 관해 들려줘야 한다는 근본적인 필요에서 출발한다. 또한 우리는 이야기를 시작했으면 끝이 있어야 한다는 점을 안다. 바로 이 지점에서 이야기 감각이 발휘된다. 우리의 인식과 기억에 형태를 부여하기 위해 최선을 다하는 것이다. 무엇에 관한 것인지, 이 이야기가 왜 들려

져야 하는지에 기초하여 어떤 세부 내용은 자세히 묘사하기도 하고 다른 것은 과감히 생략하기도 하며, 어떤 지점은 강조하고 다른 지점은 대강 넘어가기도 한다. 우리는 대개 이야기를 어디서 시작하고 어디서 끝내야 할지, 이야기의 핵심이 무엇인지 알고 있다.

이런 일상의 스토리텔링이 항상 쉽게 이루어지는 것은 아니다. 가끔은 이야기가 너무 깊이 파묻혀 있어 접근하기 어렵고, 이야기의 핵심이 혼란스러운 나머지 복잡하게 얽힌 자잘한 단편들의 숲에서 헤매기도 한다. 다른 사람들에 비해 타고난 이야기 꾼인 이들도 있다. 이야기에 특출한 재능을 가진 친구 한두 명쯤은 있기 마련이다. 이들은 대수롭지 않은 일을 이야기하는데도 듣는 이를 완전히 사로잡는 반면, 내용 자체가 아무리 흥미로워도 지루하게 이야기를 이어가는 사람도 있다.

친구 한 명이 직장에서 일어난 일에 대해 이야기한다. "수업을 하고 있었는데, 갑자기 창문 밖으로 엄청나게 큰 열기구가 운동장으로 내려오는 모습이 보이는 거야. 선생, 아이 할 것 없이 모두 바깥으로 뛰쳐나갔지. 세상에, 다들 얼마나 흥분했던지. 열기구 밖으로 사람들이 나오더니 뭔가 문제가 생겨서 비상 착륙을 할 수밖에 없었다고 하더라고. 그런데 교감이 나와서 뭐라고 했는지 알아? 학교 운동장은 국가 재산이니 당신들이 여기에 있을 권리가 없다고, 당장 떠나지 않으면 경찰을 부르겠다고 하는 거 있지?"

친구는 자신의 경험에 본능적으로 이야기의 형태를 부여했다. 모든 세부 내용을 일일이 열거하는 것이 아니라 가장 생생한 장면만을 뽑아서 묘사한 것이다.

우리가 스스로에 대해 들려주는 이야기는 자아감, 정체성, 가장 개인적인 신화 속에 축적된다. 또한 우리는 이 세계에 관한 이야기를 들려주기도 한다. 이 이야기들은 말하지 않았다면 그저 혼란스럽고 무작위적인 세계로 보였을 실체를 이해하는 데 도움이 된다. 역사, 신화, 전설은 모두 이런 기능을 갖춘 이야기의 본체로서, 인간의 경험을 이해하고 기억할 수 있도록 체계화하여 설명한다.

"평범한 이야기를 해도 되나요?"

우리 모두는 이야기 전달자다. 이야기는 우리가 생각하는 방식 속에 구축되어 있다. 우리는 감정적인 건강함, 그리고 이 세상 속 어딘가에 발붙이고 있다는 장소감을 위해 이야기를 필요로 한다. 생애 전반에 걸쳐 우리는 이야기를 듣고 들려줄 기회를 찾는다. 바로 이 때문에 플레이백 시어터가 지금껏 성장해온 것이다. 플레이백 시어터는 이야기의 필요성이 충족되는 곳이다.

"정말 평범한 이야기를 해도 되는 건가요?" 악몽에 대한 상연이

끝난 후 한 대학생이 물었다. 그녀의 이야기는 처음으로 엄마와 함께 온천에 가서 진흙 목욕을 했던 일에 관한 것이었다. 컨덕터가 몇 가지 질문을 하자 좀더 구체적인 상황들이 드러난다. 엄마는 딸과 떨어져 멀리 살고 있다. 그래서 엄마와 온천에 간 이 순간은 모녀가 함께 보낸 더없이 소중한 시간이다. 텔러는 이야기에 등장하는 모든 여성의 역할을 맡을 배우들을 선택한다. 심지어는 진흙과 친절한 직원의 역할까지도. 공연은 진흙 속에 편안하고 따뜻하게 몸을 담근 채 이루어지는 보살핌의 경험 등 마치 여성의 의식과도 같은 분위기 속에서 이루어진다.

플레이백 시어터에서 우리 임무는 일상적인 스토리텔링에서 행해지는 것보다 더 멀리 나아가는 것이다. 어떤 경험이든, 설령 모호하고 형태가 없는 이야기일지라도 그 경험 속에서 형태와 의미를 밝혀내는 것이다. 제의적이고도 미학적인 감각으로 이야기의 품격을 높이고, 공동체에 관한 집단적 이야기가 될 수 있도록 이를 한데 연결한다. 그것이 관객들로 이루어진 일시적인 공동체든, 아니면 서로의 삶이 지속적으로 연결되어 있는 공동체든 말이다. 이런 방식으로 이야기를 공유하는 사람들은 어쩔 수 없이 서로 연결되어 있음을 느낀다. 플레이백 시어터는 공동체의 잠재적 건설자라고 할 수 있다. 우리는 개인적 경험의 의미가 확장되어 목적의식적 존재에 대한 공유되는 감각의 일부가 되는 공적인 무대를 제공한다. 플레이백 시어터에서 사람들은 때로

지극히 비극적인 사건을 꺼내놓기도 한다. 이런 이야기들은 텔러 자신뿐만 아니라 그곳에 자리한 우리 모두를 치유의 길로 이끈다. 낯선 이의 이야기가 펼쳐지는 것을 보면서, 그것이 곧 나의 삶, 나의 수난이라는 것, 그리고 실제로 비슷한 일을 경험했는지에 관계없이 그런 사건을 목격하고 있다는 것을 느낀다. 우리는 개인적 경험의 세세한 구체적 내용보다는 감정과 삶의 흐름에 의해 더 깊이 연결된다.

몇 년 전 부인의 죽음에 관해 이야기했던 한 사람이 떠오른다. 그 당시 그는 마음처럼 감정적으로 아이들 곁에 있어줄 수가 없었다. 관객 중에는 지금은 청년이 된 아들이 함께하고 있었다. 극이 끝나고 아빠와 아들은 서로를 품에 안았다. 관객과 플레이백 배우들 또한 이때 치유의 눈물을 함께 나누었다.

플레이백 시어터가 그 소명을 다하려면, 이야기에 대한 미학적이고도 유연한 감각, 그리고 텔러가 어떤 방식으로 말하든 그로부터 극을 창조해낼 수 있는 노하우가 있어야 한다. 텔러의 이야기를 통해 명확하게 제시되지 않더라도 시작과 전환, 그리고 결말이 존재해야 한다. 이야기에 생동감과 우아함을 부여하는 섬세한 솜씨가 있어야 한다. 즉흥을 해나가는 순간순간 여러 내용 가운데 어떤 것이 이야기에 본질적인 것인지 결정하면서 편집을 해나가야 한다. 가장 깊은 곳에 존재하는 의미를 느끼려면 스스로에게 질문을 던져야 한다. "왜 이 이야기인가? 왜 지금 여기서 이 이야기인가?"

이야기의 정수

이야기의 정수를 찾는 일은 민감한 작업이다. 수수께끼에 대한 해답을 찾는 것처럼 단순히 푸는 것만도 아니고 단도직입적으로 확언할 수도 없으며, 화학식처럼 핵심만 간추릴 수도 없다. 이야기의 본질이 무엇이든, 표현될 수 있는 특징들이 요구된다. 이는 사건 그 자체와 분리 불가능한 의미의 핵심으로, 그것 없이는 이야기가 전해질 수 없다.

가끔은 이야기의 완전한 의미가 겉으로 드러나는 말의 이면, 예를 들어 텔러의 얼굴 표정, 몸짓에 담겨 있기도 하다. 한번은 플레이백 시어터 공연에서 한 남자가 어린 시절 치과에 갔던 공포스러운 경험에 대해 이야기한 적이 있다. 이야기는 두려움과 고통 속에서도 "착한 아이"처럼 행동했던 일화에 대한 것인 듯했다. 하지만 당시 컨덕터였던 내가 치과에 누구와 함께 갔었냐고 물은 순간 그는 내 쪽으로 얼굴을 완전히 돌리더니 반짝거리는 눈빛으로 대답했다. "아버지요." 얼굴 표정과 몸짓의 변화는 이 이야기가 오래전에 돌아가신 아버지와 자신이 나누었던 친밀함에 관한 것일 수도 있음을 시사했다. 이야기에 대한 이런 통찰이 곧 플레이백 시어터에서 아버지와의 관계에 특히 초점을 맞춰야 한다는 의미는 아니다. 이야기 속에 담긴 풍부함과 효과는 텔러뿐만 아니라 우리 모두에게 이야기에 내재된 모든 차원과 의미를 허용하고, 그것들이 서로 공명하며 빛날 수 있도록 하는 데

서 온다.

더 큰 이야기를 읽기

플레이백 시어터에 오는 이들은 대부분 자기 인생에서 온갖 종류의 개인적인 이야기를 듣고 들려줘본 경험이 있다. 이들은 이런 형식의 연극이 무엇인지 이해하면 곧 친숙함을 느낀다. "아, 그러니까 제게 실제로 일어났던 일에 대해 이야기하는 거군요" 하면서 고개를 끄덕인다. 그러나 사실 상당히 다른 부분이 있다. 아무리 격식에 얽매이지 않더라도 공적인 맥락에서 자신의 이야기를 하는 것은 친구와 이야기하거나 전화로 수다를 떠는 것과는 다르다. 관객과 배우가 있고, 무대 위의 빈 공간이 있으며, 제의의 틀이 존재한다. 이런 요소들은 이야기가 들려지는 장 자체를 바꿔놓는다. 자기 집 거실이 아니라 소리가 울리는 동굴 안에서 노래하는 것과 같은 공명의 확장이 일어난다. 텔러들은 대개이를 감지하고 더 강렬한 이야기, 생생한 주관적 경험 속에서 구현되는, 진실의 일면을 내보일 수 있는 이야기로 응수한다. 사회영역 안으로 개인적인 이야기를 내보내며 일종의 증언을 하는 것이다.

한편, 깊은 이야기가 없는 것처럼 보이는 텔러들도 있다. 이들은 자리에서 일어나 단순한 일화, 또는 앞서 나온 이야기에 대해

"저도 그런 적 있어요"라는 식의 경험에 대해 이야기한다. 아니면 진짜로 이야기하고 싶은 것이 무엇인지 혼란스러워하면서 정리를 도와주려는 컨덕터의 노력에 반응하지 못한다. 우리는 극단에 있을 때 그런 텔러들에 대해 좌절감을 느끼곤 했으며, '좋은' 이야기를 연기하는 것에서 오는 만족감을 허용하지 않는 그들에게 심지어는 화가 나기도 했다.

그러나 시간이 지나면서 언제나 텔러 각자의 개별적인 이야기를 넘어서는 더 큰 이야기가 있음을 깨달았다. 그것은 바로 이렇게 특별한 행사 자체가 품고 있는 이야기다. 우리가 모였다가 마지막 인사를 하며 헤어질 때까지 일어나는 일들은 모두 더 큰 이야기의 일부가 된다. 모든 이가 이렇게 더 큰, 전체적인 이야기를 볼 수 있도록 안내하는 것은 주로 컨덕터의 과제다. 우리가 여기에 모여 서로의 이야기를 존중하고 있다는 놀라운 사실을 사람들에게 상기시켜주는 것, 이야기를 통해 모습을 드러내는 주제, 이야기 사이의 관련성, 이 사람 또는 저 사람이 텔러가 되는 것의 의미를 짚어주는 것, 문제가 많은 공연에서라면 관객들이 현재 벌어지고 있는 일들에 대해 모두의 집단적 책임을 인식할 수 있도록 도와주는 것 말이다. 이야기는 그것이 들려지는 맥락과 분리될 수 없으며, 맥락의 세부 사항들은 이야기 자체만큼 중요하다.

이런 차원을 계속해서 인지하는 것은 어려운 일이다. 무대에서는 개별 이야기와 그것을 상연해야 하는 과제에 집중하기 마

런이기 때문이다. 마치 영화의 전체 장면을 촬영하는 것처럼 마음속에서 내내 카메라를 돌려야 한다. 공연은 우리가 열려 있다면 우리를 도울 수 있는 순간들로 촘촘히 이루어져 있다. 그런 시점은 공연 초반부에 찾아온다. 워밍업 단계가 끝나고 컨덕터가 이야기한다. "오늘 밤 첫 번째로 이야기해주실 분은 누군가요?" 정적과 침묵이 흐른다. 그러다 관객 속에서 작은 움직임이 일어난다. 누군가가 자리에서 일어나 무대로 걸어 나와 얼굴, 목소리, 이름, 이야기가 있는 사람이 된다. 이런 장면을 목격할 때마다 나는 놀란다. 이런 일이 실제로 일어날 수 있다는 것, "여러분의 이야기를 연기하기 위해 이 자리에 모였습니다"라고 말하면, "할 이야기가 있어요"라고 답해주는 사람이 있다는 것은 실로 놀라운 일이다.

1980년 호주 투어 당시 시드니의 유명한 대형 극장에서 공연을 한 적이 있다. 감사하게도 수많은 관객이 모였지만 이야기를 끌어내는 측면에서는 그다지 좋은 환경이 아니었다. '좋은' 이야기, 즉 삶의 깊숙한 곳과 관련된 매력적인 이야기는 대개 관객이 소규모이거나 서로 어느 정도 관계가 형성되어 있는 상태에서 나온다는 점을 경험적으로 알고 있기 때문이다. 깊은 이야기를 하려면 신뢰할 수 있는 이유가 뒷받침되어야 했다. 대중적인 공연장의 대규모 관객이라는 환경에서는 단순한 에피소드 이상의 이야기가 나올 가능성이 적다.

시드니 공연이 바로 그랬다. 지붕 위의 날다람쥐에 관한 이야

기, 물총새가 새끼에게 먹이를 주는 모습을 보게 된 이야기가 등장했다. 몇 년간 우리는 이 시드니 공연을 대규모 관객이 모인 공연에서 흔히 등장하는 피상적인 수준의 이야기의 예로 여겼다. 그러나 지금은 당시 우리가 적어도 두 가지 중요한 차원을 놓쳤을 수도 있다고 생각한다. 하나는 시도 때도 없이 도시의 삶을 침범하는 야생동물이라는 주제와 우리 극단의 방문─낯선 외국인으로서 갑자기 그들 사이에 등장한─사이의 관련성이다. 다른 하나는 동물 그 자체의 토템적 특성이다. 도시에 거주하는 사람들에게는 그리 중요한 문제가 아닐지 모르지만, 호주는 동물의 존재가 매우 강력한 곳이다. 날다람쥐와 물총새와 캥거루는 호주 애버리진(원주민) 꿈의 시대 우주론의 핵심이다. 호주에서의 동물 이야기는 그런 맥락 속에서 이해되어야만 한다.

플레이백 시어터가 시작될 때 우리는 어떤 이야기가 나올지, 어떤 주제가 등장하며 어디서부터 공연의 퀼트가 엮일지 결코 알 수 없다. 그저 텔러의 이야기를 경청하며, 우리가 이렇게 같은 시간과 장소에 모여 있다는 것이 갖는 의미의 여러 층위에 가닿으려고 노력하면서 우리의 이야기 감각을 일깨워야만 한다.

"나이든 몸을 수치스러워하지 않을 수 있었다"

한 플레이백 공연에서 일레인이라는 백발의 여성이 워크숍에서 만난 젊은 남자와 즉흥적으로 옷을 벗고 수영을 했던 경험에 대해 이야기한다. 수영을 하며 즐거운 시간을 보냈지만 뭍으로 나와야 할 때가 되었을 때 일레인은 쉽사리 나올 수가 없다. 젊은 남자는 그녀의 팔을 잡고 물 밖으로 나올 수 있도록 도와준다. 그때 그녀는 완전히 벌거벗은 채로, 단지 젊은 남자와만 정면으로 마주한 것이 아니라 늙어가는 자신의 몸과 처절하게 직면한다.

일레인은 이때의 경험에 대해 설명하면서 그 경험이 자신에게 갖는 의미도 언급했다. 일레인은 즐거워했고, 사람은 반드시 늙고 언젠가 죽는다는 당연한 명제 속에서 이 창피했던 순간에 짓밟히지 않을 수 있었다. 대신 그녀는 자신의 나이듦에 대한 거부할 수 없는 사실을 받아들였다고 말했다. 심지어 이렇듯 벌거벗은 진실을 마주할 수 있게 해주는 삶의 아이러니를 기뻐하기까지 했다.

이 이야기는 앞서 언급한 더 큰 이야기의 일부이기도 하다. 이야기의 내용과 맥락이 서로 공명하며 의미를 주고받았지만 이야기 그 자체보다는 이야기의 바깥에 더 중요한 요소들이 자리하고 있었다. 컨덕터는 일레인을 알고 있었고 그녀가 겉으로 보이

는 모습보다 실제 나이가 훨씬 많다는 사실도 알고 있었다. 일레인은 일흔 살이었지만 기껏해야 쉰 살 정도로밖에 보이지 않는 사람이었다. 그녀의 동의를 얻어 컨덕터는 관객들에게 이런 사실을 일러주었다. 이 점은 그녀의 이야기를 훨씬 더 드라마틱하게 만들었다. 일레인은 그날 공연의 첫 번째 텔러였는데, 이렇게 사람들 앞에 나와 자신이 기꺼이 드러나도 괜찮다는 마음, 그 용기를 보여주었기 때문이다. 이런 요소는 이야기와도 깊은 관련이 있다.

극은 두 사람의 드라이브에서 시작해 수영 장면으로 이어졌다. 텔러(일레인) 역할의 배우는 다소 조용한 분위기의 젊은 남자와는 대조적으로 신이 나 있는 상태다. 장면은 워크숍으로 되돌아가 아늑한 분위기의 연못가를 드라이브하는 것으로, 그러고는 일레인이 수영을 제안하는 것으로 이어진다. "수영복이 없는데요", 남자가 말한다. "아, 괜찮아요. 저도 없으니까" 하며 텔러 역할의 배우는 생기 넘치는 모습으로 걸치고 있던 옷을 벗어던진다. 차가운 물속에서의 수영, 물장구를 치며 즐거운 시간을 보내는 모습. 음악 또한 그들의 즐거움과 자유분방함을 따라간다. 그 후 이어지는 클라이맥스. 젊은 남자는 수월하게 뭍으로 빠져나오지만 일레인은 그를 따라 나올 수가 없다. 남자가 일레인을 도와 물 밖으로 끌어올려준다. 그때 서로 마주하게 된 두 사람의 길고 긴 순간. 젊은 몸과 나이든 몸이 서 있다. 그 순간 일레인의 마음속에서 요동치는

일렁임이 배우의 얼굴과 음악 속에 녹아든다. 극이 마무리된다.

일레인은 이야기를 표현하는 데 능숙한 텔러였기에 플레이백 팀이 그녀의 경험에서 미학적 형태를 찾아내는 일은 어렵지 않았다. 그러나 여전히 이야기의 핵심적 사건을 선택해 형태를 부여하려면 이야기 감각이 필요했다. 배우들은 워크숍에서의 첫 만남 장면을 묘사할 필요가 없었지만 높이 솟아 있는 산 주변에 평원이 필요하듯 주요 사건을 위한 배경이 있어야 한다는 점을 인지하고는 경치 좋은 길을 달리는 드라이브 장면으로 극을 시작했다. 극이 클라이맥스에 이르렀을 때, 배우들은 일레인의 내적 경험에 대한 외적 현현으로서 두 남녀가 마주한 순간의 실제 지속 시간을 넘어 그 극적인 순간을 최대한 늘여 보여주었다. 그 클라이맥스 자체로 배우들은 모든 이야기가 이미 전해졌음을 알았다. 더 이상 뭔가를 보여줄 필요가 없었다. 장면은 그대로 마무리되었다.

무엇을 강조하고, 무엇을 생략할 것인지에 관한 배우들의 선택은 이야기가 들려주고자 하는 바가 무엇인지에 대한 집단적 감각에서 비롯된다. 일레인의 말을 통해, 그리고 앞서 언급했던 맥락상의 정보를 통해 배우들은 이 이야기가 나이듦이라는 거부할 수 없는 사실을 우아함과 유머 감각으로 직면하는 일에 관한 것임을 느꼈다. 이렇듯 의미에 대한 일치된 직관은 이야기 감각과 결합하여 아무런 논의나 계획 없이 장면을 매우 효과적으

로 구현할 수 있게 해주었다. 만약 배우 중 한 명이라도 이 이야기가 일레인과 젊은 남자 사이의 성적인 뭔가에 관한 것이라고 생각했다면 장면은 사뭇 다르게 흘러갔을 것이며, 예술적 통일성도 덜했을 것이다.

일레인은 자신의 이야기가 극화되는 것을 바라보며 많이 웃고, 두 손을 움켜쥐었으며, 배우들을 향해 몸을 기울였다. 극이 끝나고 그녀는 만족스런 표정으로 컨덕터를 바라봤다. "아, 맞아요!"

관객들도 이야기를 흥미롭게 바라봤다. 그러나 클라이맥스 장면의 호탕한 웃음 속에서도 그 순간이 갖는 심연에 대한 깊은 공감이 있었다. 일레인은 시간과 변화, 젊음과 나이듦, 아이와 같은 즉흥성과 가슴 저린 한계에 대해 그 자리에 함께한 모든 이가 공감하고 깨달음으로써 결코 혼자가 아니었다.

텔러의 경험이 갖는 다층적인 의미를 찾고 이를 극의 형태로 구현하는 일이 플레이백 시어터 과정의 핵심이라고 할 수 있다. 다음 장에서는 플레이백의 실제적 측면, 그리고 그것이 이 작업에서 어떻게 도움이 되는지 살펴보려고 한다.

장면,
움직이는
조각상,
페어

플레이백 시어터에는 공연에서 관객의 이야기에 응답하는 다양한 방식이 있다. 기본 형식은 장면scenes, 움직이는 조각상fluid sculptures, 페어pairs다.[3] 이들 각각의 형식을 공연에 등장하는 대략의 순서에 따라 살펴보고자 한다.

매달 열리는 플레이백 시어터 공연에 왔다고 상상해보자(많은 플레이백 극단이 이런 식으로 정기 공연을 하고 있다). 관객 중에는 정기적으로 플레이백 공연에 찾아오는 사람도 있고 처음 오는 사람도 있다. 컨덕터는 자신의 첫 과제 중 하나가 처음 온 관객에게 플레이백 시어터가 무엇인지 알려주고, 사람들 앞에서 자기 이야기를 하는 게 안전하다는 것을 보여주는 것임을 알고 있다. 정기적으로 찾아오는 사람과 새로 온 사람 모두가 친숙하게 느낄 수 있는 오프닝 의식은 매우 중요하다. 이는 평범한 사

람들의 실제 삶의 이야기가 공개적으로 공유되고 예술적으로 대우받을 가치가 있다는 메시지를 강조하는 의식이다.

공연은 음악이 약간 곁들여지며 시작되고, 뒤이어 컨덕터가 플레이백 시어터에 대해 소개하면서 따뜻함과 존중의 분위기를 만들어낸다.

움직이는 조각상, 삶의 단편

아직 본격적인 이야기로 들어갈 때는 아니다. 관객이 플레이백 과정에 좀더 편안해질 수 있도록 해야 한다. 플레이백 팀은 곧 서너 편의 움직이는 조각상을 보여줄 예정이다. 움직이는 조각상은 컨덕터의 질문에 대한 관객의 반응을 표현하는 기법으로 짧고 반복적인 소리와 움직임으로 이루어진다.

컨덕터의 첫 번째 질문은 사람들이 쉽게 답할 수 있는 평범한 것이다.

"자, 금요일 밤이군요. 일이 끝난 금요일 밤에는 기분이 어떤가요?"

세 사람이 손을 든다. 컨덕터가 그중 한 명을 가리킨다.

"어떠세요?"

"진이 빠지죠. 또 한 주를 지나왔다는 것이 믿기지가 않아요."

"그렇군요. 이름이 어떻게 되죠?"

"도나요."

"감사합니다. 보겠습니다."

배우 중 한 명이 앉아 있던 큐빅 박스에서 일어나 무대 한가운데로 걸어 나온다. 그는 몹시 지쳐 보이는 몸으로 중얼거린다. "끝났네…… 믿을 수가 없어…… 끝났네……." 악사는 기타로 느릿한 불협화음의 코드를 연주한다. 잠시 후 또 다른 배우가 나와 머리를 두드리며 말이 아닌 날카로운 소리를 내면서 첫 번째 배우와 합류한다. 세 명의 배우가 차례로 더 나와 이미 진행되고 있는 장면에 더해지면서 최종적으로 도나의 경험을 표현하는 유기적이고 역동적인 인간 조각상이 만들어진다. 이 움직이는 조각상은 짧으며, 처음부터 끝까지 1분을 넘지 않는다.

"도나, 그렇게 힘들었나요?"

"네! 감사합니다."

컨덕터는 주제가 모습을 드러낼 때 이를 끝까지 따라갈 준비가 되어 있다. 도나의 경험이 너무나 힘들었기에 컨덕터는 관객 중 이와는 사뭇 다른 한 주를 보낸 사람이 있느냐고 묻는다. 누군가가 "평소보단 괜찮았어요. 모든 것이 물 흐르듯 흘러갔죠"라고 말했다. 이때의 움직이는 조각상은 처음의 것과는 완전히 달랐다. 배우들은 아까보다 더 많은 무대 공간을 쓰면서 "물 흐르듯 흘러가는 한 주"를 몸으로 표현하고, 이에 어우러져 생동감 있는 타악기가 연주된다. 몇 개의 질문과 답변, 그리고 각기 다른 움직이는 조각상들이 이어진다. 모두 삶의 단면이다.

컨덕터가 본격적인 장면 상연으로 들어가기 전까지 관객에게 몇 가지 일이 일어난 셈이다. 플레이백 과정의 핵심—실제 경험에 기반한 연극 창조—은 이제 모든 이에게 분명해졌다. 관객은 자신들이 이야기 장에 초대되긴 했지만 반드시 참여해야 한다는 압박은 없다는 것을 확인했다. 관객의 반응은 존중과 미학적 관심을 받는다. 자신의 경험이 예술적 형태로 만들어진다는 사실을 인식하고 직접적 또는 대리 만족을 느낀다. 서로가 연결되어 있다는 느낌, 공동체의 감각이 생겨나고 있음을 감지하기 시작한다. 또한 어떤 이들은 이런 맥락에서 연관 짓고 싶은 타인의 경험에 대해 생각하기 시작할 것이다. 모두 텔러가 될 준비가 된 것이다.

장면: 인터뷰

"이제 본격적인 이야기로 들어가보겠습니다. 여러분에게 실제로 일어난 일입니다. 오늘 아침에 일어났던 일일 수도 있고, 어린 시절의 기억일 수도 있으며, 꿈속에서 경험한 일일 수도 있습니다." 컨덕터가 잠시 멈춘다. "오늘 공연의 첫 번째 텔러로 이야기해주실 분 있나요?"

지금까지는 컨덕터의 질문에 관객들이 객석에 앉아서 답하는 시간이었다. 그러나 이제는 누군가가 무대로 나와 컨덕터 옆에

마련된 텔러석에 앉아 이야기할 차례다.

아무도 대답하지 않는다. 관객 중 몇몇이 서로의 얼굴을 흘끔흘끔 쳐다볼 뿐이다. 약간의 불안한 기색이 서려 있다. 아무도 이야기하지 않으면 어쩌지? 그러나 컨덕터와 배우들은 편안한 모습이다. 아무 일도 일어나지 않고 있는 이 상태가 실은 이야기가 익어가고 있는 시간임을 알기 때문이다. 우리는 그저 인내심을 갖고 기다리기만 하면 된다. 누군가가 나오게 될 테니까.

한 남자가 손을 든다. 이미 자리에서 일어난 상태다. 전에 공연을 본 적은 있지만 텔러로 이야기한 적은 없는 사람이다.

"안녕하세요, 리언, 어떤 이야기가 있나요?"

텔러석에 앉은 리언이 관객을 한번 보더니 다시 컨덕터를 바라본다.

"네, 제 아들과 아버지에 관한 이야깁니다."

이미 우리는 플레이백 시어터 과정의 다섯 단계 중 첫 번째 단계에 진입했다. 이 단계는 이른바 '인터뷰'에 해당된다. 컨덕터가 이야기를 끌어내기 위해 질문을 한다. 컨덕터의 과제는 공연팀이 날것의 경험으로부터 극을 만들어낼 수 있는 실마리를 찾아내게 하는 것이다. 앞서 봤듯 가장 필요한 것은 이야기의 정수에 대한 이해, 텔러가 이야기하는 이유, 그리고 이야기에 대한 미학적 감각이다. 그것이 없다면 일관성과 만족스러운 형태는 존재할 수 없다. 인터뷰에서 컨덕터는 최대한 간결하게 이야기의 기본적인 사실―누가, 어디서, 어떤 일이 일어났는지―을 알아

내려 한다. 이야기의 진행 과정에서 컨덕터는 텔러에게 각 역할을 수행할 배우를 선택할 기회를 준다. 이야기의 의미에 중요한 것이라면 배우가 추상적인 것 또는 무생물적인 요소를 연기하도록 할 수도 있다. 텔러가 배우를 선택하면 선택된 배우는 자리에서 일어난다. 내적으로는 해당 역할에 대해 준비를 하고 있지만 아직 연기를 시작하지는 않는다.

"당신과 이반이 한증막에 갔군요. 당신 역할을 어떤 배우가 해주길 바라나요?"

"앤디가 제 역할을 해줬으면 좋겠어요."

배우 선택이 끝나면, 선택된 배우들은 앉았던 자리에서 일어나 있지만 아직 연기를 시작하지는 않는다. 대신 자신이 수행할 특정 역할이 있음을 아는 상태에서 이야기를 듣는다. 배우를 선택하는 일은 그 자체로 극적이다. 컨덕터와 텔러 사이의 대화가 극의 서막이 된다는 가시적인 약속이 있기 때문이다. 배우들과 텔러 사이에 놓인 빈 공간의 상상 속에서 앞으로 구현될 장면이 춤을 추기 시작한다.

인터뷰는 간략한 요약과 상연을 위한 제언을 끝으로 마무리된다. 그러면 컨덕터의 역할은 당분간 끝이 난다. 텔러도 마찬가지다.

"아버지 노릇에 관한 리언의 이야기입니다. 그럼 보겠습니다."

무대 준비

두 번째 단계인 무대 준비는 우리 모두를 연극의 장으로 데려간다. 조명의 밝기가 어둑히 낮춰지고 악사는 신나는 어린 시절을 떠올리게 하는 음악을 즉흥적으로 연주하기 시작한다. 배우들은 조용하며 신중하게 각자의 위치에 자리한다. 어떤 배우는 천을 둘러 의상으로 활용하거나 장면에 필요한 소품을 만들고, 또 다른 배우는 앉아 있던 큐빅 박스 몇 개를 무대 주변에 놓아 간단한 무대 장치를 만들어낸다. 어떤 상의도 하지 않는다.[4] 모든 준비가 끝나면, 음악이 멈춘다. 조명이 밝아지고 장면이 시작된다.

관객들에게 이런 과정은 마법처럼 느껴지기도 한다. 장면이 잘 구현되었을 때 특히 그렇다. 어떻게 배우들은 한마디 상의도 없이 무엇을 해야 할지 아는 걸까? 그 비밀은 이렇다. 대본이나 행동의 계획이 없기 때문에 배우들이 고도로 발달된 이야기 감각, 한 개인의 경험 속에 녹아들어 있는 의미의 층위들을 포착해내는 공감 능력, 그리고 서로를 향한 열린 태도에 기댈 수밖에 없다는 것. 상의를 통한 계획 없이 극을 만들어내야 한다는 규율이 오히려 가장 절실한 기술을 연마할 수 있게 해준 것이다.

상연

세 번째 단계는 상연이다.

장면은 네 명의 배우 중 세 명이 움직임과 소리로 한증막의 분위기를 자아내면서 시작한다. 악사는 피리를 연주한다.

움직임과 소리로 한증막을 표현하던 배우 중 두 명이 떨어져 나와 리언과 그의 어린 아들 이반을 연기하고, 세 번째 배우가 그들 뒤에 남아 한증막의 이미지를 표현한다.

"아빠, 꼭 가야 해요?" 이반을 연기하는 배우가 리언의 팔을 잡아끌며 묻는다.

"전에 얘기했지?" 리언이 부드럽게 답한다. "아주 특별할 거야. 우리 둘이 함께 가는 거지. 자, 다들 기다리고 있어."

그날 밤, 리언은 아내에게 이반을 재워달라고 부탁한다. 그날은 그가 재울 차례였지만 너무 피곤했다.

이반은 상처를 받았다. "아빠가 재워달라고요!"

리언이 마음을 바꿔 조용한 침실에서 아들을 재우다가 문득 자신의 아버지를 떠올린다. 어린 시절 부모님의 이혼으로 새 가족을 꾸리게 되면서 멀어진 아버지다.

무대 오른편에서는 큐빅 박스 위에 올라가 있는 네 번째 배우가 리언의 아버지 역할을 한다. 리언은 이반 곁에서 나와 아버지에게로 가서 회상의 2인무를 추기 시작한다. 나머지 배우들은 무대 오

른편에서 계속 잠 오는 침실의 분위기를 연출하고 있다. 이처럼 장면의 포커스가 이야기의 두 요소 사이를 오간다. 악사는 느리지만 리드미컬한 코드로 기타 연주를 계속한다.

"네가 어렸을 때 매주 세차하는 걸 도와주곤 했지", 아버지가 말한다. "기억나니, 애야?"

악사는 '고리는 끊어지지 않을 거예요Will the circle be unbroken'라는 가사의 멜로디를 연주하기 시작한다.

사례

장면의 네 번째 단계는 짧지만 중요한 사례의 순간이다. 텔러는 이야기를 했고, 상연도 끝났다. 배우들은 극이 끝난 순간의 자리에 그대로 선 채 일제히 얼굴을 돌려 리언을 바라본다. 이때 배우들은 역할 안에 머물러 있기도, 역할 밖으로 나와 있기도 하다. 이런 몸짓은 '당신의 이야기를 들었고, 그것을 표현하기 위해 최선을 다했습니다. 당신에게 드리는 저희의 선물을 받아주세요'라는 의미다. 이는 상연한 장면이 불완전하더라도 이를 수용하겠다는 겸허함과 존중, 그리고 용기의 표현이다.

다시 텔러에게로

다섯 번째이자 마지막 단계에서는 초점이 다시 텔러와 컨덕터에게로 돌아간다. 리언은 고개를 끄덕인다. 컨덕터가 부드러운 태도로 리언의 의견을 묻는다.

"이야기해줬던 내용과 같았나요?"

리언이 관객석에 앉아 있는 아내를 보며 미소 짓는다. "꼭 제 아들 같네요!" 그러고는 침울하게 "네, 아버지가 된다는 건 까다로운 일이죠. 제 아버지도 저를 일부러 실망시키진 않았을 거예요."

"네, 이야기 들려줘서 고맙습니다." 컨덕터가 말하고 리언은 다시 관객석으로 들어가 앉는다. 배우들은 사용했던 천을 다시 걸고 큐빅 박스들을 제자리에 놓는다.

컨덕터가 관객에게 다시 이야기한다. "이제 다른 이야기를 모시겠습니다. 부모와 아이에 관한 것도 좋고, 완전히 다른 이야기도 괜찮습니다. 리언의 이야기를 잊지는 않을 겁니다. 하지만 다음 이야기를 준비하도록 하죠."

보정과 변형

리언의 이야기가 끝났을 때 컨덕터는 텔러가 마지막 진술을 할

기회를 주었다. 상연은 결코 완벽하지 않다. 그러나 만약 리언이 상연된 내용 중 어떤 부분이 심각하게 부정확해 장면의 효과가 줄어들었음을 지적했다면 컨덕터는 배우들에게 보정—리언의 의견이 반영된 장면의 재상연—을 요청할 수 있다. 다행히 리언은 상연된 장면에 만족했으며, 자신의 경험과 일치한다고 답했다. 실제로 이야기를 경청하는 방법을 잘 아는 공연팀에서는 텔러가 보정을 필요로 하는 일을 겪는 게 드물다.

가끔은 특히 부당하거나 해결되지 않은 경험을 묘사한 이야기의 상연이 끝난 후, 컨덕터는 텔러에게 다른 결과를 상상해볼 기회를 주기도 한다. 그러면 배우들이 장면을 다시 상연한다. 이는 변형이라고 한다.

변형은 매우 강력한 구원의 효과를 지닐 때가 있지만—텔러뿐만 아니라 관객 및 배우에게도—우리는 시간이 지나면서 고통스러운 결론을 지닌 누군가의 이야기가 다른 텔러의 이야기 속에서 치유될 수도 있다는 것을 알게 되었다. 미묘한 공연 과정에서 하나의 이야기에 다른 이야기가 답하는 것이다. 텔러들이 의도한 것은 아니다. 공연 초반에 죽음에 관한 어떤 텔러의 이야기에 대해 이후 자연스럽게 다른 텔러가 기쁨으로 충만한 출생의 이야기로 화답하기도 하고, 창피했던 경험에 대한 이야기가 나온 뒤에 승리감을 만끽했던 경험이 등장하기도 한다. 이렇게 전체성의 패턴으로 직조되는 더 큰 이야기의 경향성을 신뢰하게 되면서 변형을 권하는 일은 점점 드물어졌다.

페어

배우들이 무대에서 두 사람씩 짝을 지어 앞뒤로 선다. 모두 관객을 향하고 있다. 배우들의 수에 따라 둘 또는 세 쌍pairs이 만들어질 수 있다. 컨덕터가 관객들을 향해 두 가지의 대조적이거나 충돌하는 감정이 동시에 일어났던 때에 대해 생각해볼 것을 청한다.

"사랑과 혐오감이요", 누군가가 답한다.

"좋아요, 언제 그렇죠?" 컨덕터가 묻는다.

"제 1학년 제자들을 볼 때 그래요. 아이들은 정말 사랑스럽지만 콧물이나 머리 속의 이, 그리고 지독한 냄새가 날 때 속이 메스꺼워져요."

첫 번째 페어가 시작한다. 앞에 선 배우가 소리와 움직임, 말로 텔러의 두 가지 감정 중 하나를 표현한다. 앞에 선 배우가 어떤 감정을 표현하고 있는지 알아차리자마자 뒤에 선 배우가 그와 반대되는 감정을 표현한다. 한 페어의 두 배우가 말과 비언어적 소리를 사용해 서로 겹치고 뒤얽히며 겨룬다. 이때 두 배우의 물리적 가까움은 이것이 두 명이 아니라 한 사람 안에 존재하는 두 개의 자아라는 환영을 만들어낸다.

첫 번째 페어가 1분 남짓 지속되면 즉시 두 번째 페어, 그다음으로 세 번째 페어가 뒤를 잇는다. 페어마다 표현은 다르지만 모두가 텔러 경험 속의 상충하는 측면을 포착해낸다. 한 페어의 표

현이 다른 페어보다 텔러의 경험에 더 가까울 순 있지만, 여러 페어가 제공하는 표현을 통해 해석이 풍부해진다. 이를 통해 관객들은 스스로를 또 하나의 페어로 인식할 기회를 갖게 된다.

컨덕터가 또 다른 경험에 대해 묻는다. 많은 사람이 손을 들어 답한다. 상충하는 감정에 놓여본 경험은 우리 모두에게 너무나 익숙해서 이런 내적 충돌이 외적으로 표현되는 것을 보는 일은 크나큰 만족감을 준다.

페어는 관객이 공연 초반에 충돌하는 두 감정에 대해 이야기할 경우 움직이는 조각상처럼 공연의 워밍업으로 사용될 수도 있다. 페어는 상대적으로 더 길고 말을 많이 쓰는 장면scene 상연에 대한 일종의 기분 전환이 되기도 하고 앞선 장면에서 등장했던 주제를 더 깊이 다뤄볼 수 있는 도구가 되기도 한다. 예를 들어 컨덕터는 사람들에게 리언의 이야기에서 드러난 양가적인 감정에 대해 생각해보라고 청할 수 있다.

이 세 가지 기본 형식—장면, 움직이는 조각상, 페어—외에도 공연에서 사용할 수 있는 수많은 변주가 있다. 이 중 몇 가지를 골라 살펴보려고 한다.

코러스

보통 세 명 이상의 배우가 덩어리로 뭉쳐 서 있다. 한 명이 움직

임과 소리 또는 말을 사용해 시작한다. 즉시 다른 배우들이 이 제안을 받아들여 공명하면서 전체 코러스Chorus가 함께 그 모드로 들어간다. 그러다가 또 다른 배우가 새로운 아이디어(움직임과 소리, 말)를 제안하며 시작하고, 곧바로 다른 배우들이 이를 채택하여 확장·증폭한다. 이 코러스의 덩어리는 마치 아메바처럼 한데 뭉쳐 움직이는 것으로 끝나곤 한다.

이야기 전체를 이렇듯 인상주의적이며 비선형적인 방식으로 다룰 수도 있다. 아마도 이때는 배우가 때때로 그룹에서 떨어져 나와 구체적인 역할을 수행한 다음 다시 코러스로 합류할 수도 있을 것이다. 또한 코러스는 전통적인 장면에서 극적인 분위기를 자아내는 요소가 될 수도 있다. 코러스는 호주와 뉴질랜드의 플레이백 공연팀에 의해 처음 개발되었다.

플레이백 인형극

한 텔러가 다음 이야기를 위해 텔러석에 앉는다. 그러나 배우들은 무대 한가운데 펼쳐져 있는 커튼 뒤로 사라진 상태다. 텔러는 약간 어리둥절해한다. 컨덕터가 평상시와 같은 방식으로 인터뷰를 진행한다. 텔러는 이야기를 시작한다. "당신의 역할을 할 대상을 골라보세요", 컨덕터가 커튼 쪽을 가리키며 말한다. 커튼 위로 네다섯 개의 오브제가 천천히 올라온다. 자주색 먼지떨이, 장난

감 빗자루, 잠수용 스노클, 봉제 인형이 있다. 텔러는 당황스러워하고 관객들은 웃음을 터뜨린다. 그러나 이내 곧 신중하게 바라본다. "먼지떨이요", 텔러가 답한다. 나머지 오브제들이 사라지고 먼지떨이는 커튼 위에 조금 더 오래 머문다. 인터뷰가 계속된다. 텔러는 잠수용 스노클을 협상 중인 소프트웨어 회사로, 봉제 인형을 성차별적인 로고 역할로 선택한다. "보겠습니다", 컨덕터가 말한다. 잠시 음악이 흐른 후 인형들이 이야기를 상연하기 시작한다.

깃털로 된 먼지떨이와 잠수용 스노클이 펼치는 연기에 몰입하고 심지어 감동까지 하는 것은 놀랍게도 어렵지 않다. 이 상상으로 가득 찬 제의의 맥락에서 우리는 마치 어린아이들이 소꿉놀이를 하듯 평범한 물건에 인격을 부여할 준비가 되어 있다. 플레이백 공연에서 이렇게 배우들 대신 '인형'들로 표현되는 장면은 연극적 다양성을 제공할 수 있으며, 다른 종류의 표현과 반응을 위한 기회가 된다. 그 무엇도 인형이 될 수 있다. 오브제는 공연 팀에서 준비해올 수도 있지만 공연장 안에서 찾아내는 과정을 통해—화분, 신발, 자 등—관객이 참여할 기회로 삼을 수도 있다.

타블로

멜버른 플레이백 시어터 극단이 개발한 또 다른 형식도 있다. 공연 초반부에 관객이 아직 플레이백에 익숙해져가는 과정일 때, 누군가 텔러석에 앉아 이야기―움직이는 조각상에 적합한 짧은 이야기보다는 조금 더 확장된 이야기―를 할 수 있다. 컨덕터가 이야기를 들은 다음 핵심적인 내용을 일련의 짧은 문장으로 읊는다. "바네사가 늦게 일어났습니다." "속도를 내 운전한 탓에 사고가 날 뻔했습니다." "일터에 도착하니 주차장이 텅 비어 있었습니다." "그제야 오늘이 휴교일인 것을 알았습니다." 각 문장이 서술된 후 배우들은 타블로Tableau Stories, 즉 움직이지 않고 정지된 조각상을 만들어 이야기 전개의 각 단계를 표현한다. 이는 마치 무성 영화의 정지된 스틸 사진에 컨덕터가 말을 통해 자막을 입히는 것과 같다. 그리고 무성영화에서처럼 적절한 분위기를 조성하는 데 도움이 되는 음악이 존재한다.

세 문장 이야기

세 문장 이야기는 유진 플레이백 시어터Eugene Playback Theatre에서 창안한 표현법이다. 컨덕터가 관객에게 이야기를 세 문장으로, 필요에 따라 압축하거나 재구성하여 말해줄 것을 요청한다.

관객들은 대개 이런 창조적 도전을 즐거워한다.

한 여성이 손을 든다. "열 살 난 제 딸이 얼마 후에 있을 시험에 대해 몹시 걱정했어요. 딸을 도와주기 위해 할 수 있는 건 다 했죠. 그런데 시험 당일 눈보라가 너무 많이 쳐서 휴교를 했어요."

세 명의 배우가 관객을 향해 서 있다. 세 개의 문장을 모두 들은 후 왼쪽 배우가 무대 위로 한 발 걸어 나와 딸의 역할을 맡아 목소리와 움직임으로 소녀의 걱정을 표현한다. 그런 다음 그대로 멈춘다.

두 번째 배우가 한 발 걸어 나온다. 엄마를 연기할 순간이다. 두 팔로 딸을 감싸안지만 딸 역할의 배우는 이미 그대로 멈춰 있는 터라 반응하지 않는다. 움직임과 말로 엄마의 걱정을 전달한다. 그런 다음 마찬가지로 딸에게 닿기 위해 애쓰는 몸짓으로 멈춘다.

세 번째 배우가 흰 천을 가져와 소녀와 엄마를 무시무시한 시험으로부터 구해준 다행스러운 눈보라를 연기한다.

세 명의 배우가 표현적인 형태를 유지한 채 정지해 있다. 배우에게마다 새로운 음악을 연주했던 악사 또한 음악을 멈춘다.

세 부분 이야기

여러 그룹에서의 후속 작업으로 발전한 세 부분 이야기는 구조상 세 문장 이야기와 동일하나 텔러에게 세 문장으로 이야기해 줄 것을 요청하는 대신 배우들이 관객의 이야기에서 세 가지 핵심 요소를 추출해낸다. 각각 약 1분 남짓 진행되는 세 부분은 반드시 시간 순서를 따르거나 사실적일 필요는 없다. 규칙은 한 배우가 하나의 핵심 요소만을 구체화하여 표현하는 것이다. 따라서 세 번째 배우는 앞선 두 배우에 비해 선택할 수 있는 여지가 없다. 앞서 제시되지 않은 중요한 인물이나 요소를 선택해야 하기 때문이다.

세 문장 이야기와 세 부분 이야기 모두 배우는 신체, 움직임, 천, 공간, 음성 또는 말을 사용해 이야기의 부분을 표현한다. 배우는 어떤 인물이나 요소든 표현할 수 있지만 적어도 한 명의 배우는 텔러를 연기해야 한다.

V형 서술

허드슨 리버 플레이백 시어터에 의해 발전된 이 짧은 형식은 효과적이며 상대적으로 쉽기 때문에 많은 플레이백 극단이 이를 활용해왔다. 배우들이 무대에 V자 형태로 선다(반드시 대칭일 필

요는 없다). V자 대형의 꼭짓점에 서 있는 배우가 몸짓과 말을 통해 제3자처럼 이야기를 전달하지만 이야기를 실제로 연기하지는 않는다. 이야기 전달과 연기의 차이를 유지하기 위해 전신을 사용하는 것보다는 상체를 사용하는 것이 도움이 된다. 양옆의 배우들은 서술자를 보지 않은 채 그의 몸짓, 때로는 소리를 메아리치듯 따라한다.

형식 사용하기[5]

지금은 전 세계 플레이백 극단이 개발하여 사용하고 있는 플레이백 시어터 형식이 수십 개에 이른다. 모두 다 알 수는 없다! 어떤 형식은 흥미로우나 단명하는 반면, 시간이 흐를수록 그 효과가 입증된 어떤 형식은 다른 그룹에 의해 채택되어 그 후 필연적으로 진화 과정을 겪는다. 가장 확실히 자리잡은 유용한 형식 몇 가지를 열거했는데 이는 고정불변의 것이 아니라 계속해서 변화하고 있다.

이 형식들을 어떻게 활용할 것인가? 이는 책에서 설명하기보다는 워크숍에서 다룰 주제다. 그러나 몇 가지 생각을 덧붙이자면, 갖가지 형식이 예술적 다양성을 만들어내긴 하지만 이렇게 다른 형식이 필요한 이유는 예술적 기교를 뽐내기 위해서가 아니라 플레이백에서의 표현을 텔러의 이야기에 더 정확하게 일치

시키기 위함이다. 우리는 관객이 어떤 이야기를 할지 모른다. 네다섯 가지 짧은 형식(더 필요하지 않다)의 레퍼토리를 보유하고 있으면 텔러가 말한 사건과 의미를 가장 잘 표현하는 형식이 무엇인지 결정할 수 있다. 때로는 컨덕터가 배우들이 눈치챌 수 있는 모종의 말을 통해(관객이 우리의 기술적 용어에 대해 들을 필요는 없으므로) 형식을 선택할 수도 있다. 또는 배우들이 직접 결정하기도 한다.

서사 또는 비서사로서 짧은 형식을 생각해내는 일은 유용하다. 타블로, 세 부분 이야기, 또는 V형 서술과 같은 짧은 서사적 형식은 이야기를 간단하게 묘사한다. 움직이는 조각상이나 페어와 같은 짧은 비서사적 형식은 서사 없이 감정의 상태를 나타낸다. 따라서 관객이 컨덕터의 워밍업 질문에 짧은 이야기로 답할 때는 짧은 서사적 형식으로 표현하거나 중심이 되는 감정에 초점을 맞춰 비서사적 형식으로 표현할 수 있다.

짧은 형식은 일반적으로 공연의 초반부이자 핵심적인 워밍업 단계에 속한다. 초반부의 20분 남짓한 그 시간은 관객과의 라포(믿음, 신뢰관계)를 형성하고 주제를 위한 워밍업이 될 수 있다. 아직은 누군가를 무대 위로 불러내 그 텔러로부터 많은 이야기를 듣기보다는 관객석에 앉은 채로 심리적으로 안전하게 컨덕터와 이야기를 주고받는 시간이다. 누군가가 이야기하고 싶은 마음을 강하게 내비치더라도 반드시 이런 방식으로 몇 사람의 말을 듣는 시간을 가져야 한다. 이때야말로 공연에 모인 사람들 사

이에 일시적 공동체성이 형성되고 있는 시간이기 때문이다.

비로소 그 순간—관객이 편안해하며 텔러로 나설 준비가 되어 있음을 감지했을 때—이 오면 관객에게 더 긴 이야기에 대해 생각해보고 무대에 마련된 텔러석에 앉아 이야기해달라고 요청한다. 그리고 이때 텔러와의 묵시적인 계약이 변화한다. 텔러에게 더 많은 내용을 제공하고, 모든 사람 앞에 나서서 이야기하며, 더 많은 위험을 감수할 것을 요청하는 것이다. 그에 대한 대가로 텔러는 자신의 이야기가 더 길게 상연되는 것을 볼 수 있다. 텔러가 6~7분에 걸쳐 이야기를 했는데도 짧은 형식으로 되돌아가는 것은 온당치 않다.

짧은 형식은 필요한 순간, 예컨대 다른 텔러의 이야기로 넘어가기 전에 모두에게 특히 강렬했던 이야기를 반추하거나 공연을 마무리하고자 할 때 다시 사용할 수 있다.

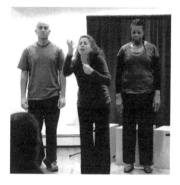

배우 한 명이 한 발짝 걸어 나와 반복적인 소리와 움직임을 시작한다.

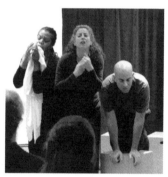

다른 배우가 합류한다.

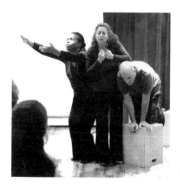

배우들이 마지막 순간을 유지한다.

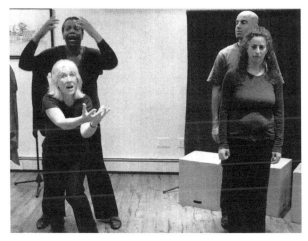

왼쪽의 페어가 한 관객이 대학 신학기를 맞아 마음속에서 일어난다고 말한 양가적인 감정에 대해 표현한다.

첫 번째 페어가 그대로 정지해 있는 동안 두 번째 페어가 상충하는 두 마음에 대한 다른 버전을 제시한다.

—V형 서술—

배우들이 좁은 V자 대형으로 선다.

맨 앞의 배우가 제스처를 사용해 이야기를 서술하면, 양옆의 배우가 이를 메아리치듯 따라한다.

─이야기(장면)─

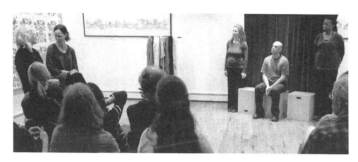

텔러가 텔러석에 앉는다. 컨덕터와의 대화를 통해 어린 시절에 관해 이야기한다. 텔러가 등장
인물로 선택한 배우들은 서서 경청한다.

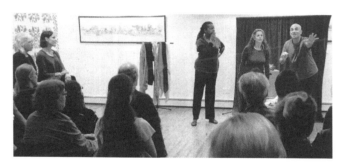

장면이 시작되면 텔러와 컨덕터는 장면을 바라본다.

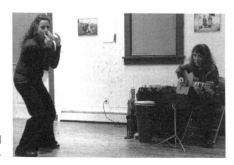

악사는 배우들에 맞춰
즉흥으로 연주한다.

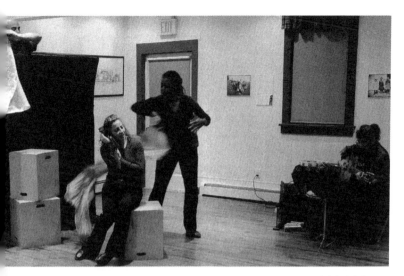

장면이 진행되고……

……마무리된다.

배우들은 사례의 뜻으로 텔러를 바라본다. 컨덕터는 텔러에게 소감을 묻는다.

먼지떨이, 잠수용 스노클, 봉제완구가 또 다른 이야기를 상연한다.

플레이백 배우가 되려면: 타인의 삶을 구현하기 위한 조건

플레이백 배우가 되어 누군가의 삶을 극으로 구현해낸다고 상상해보자. 텔러가 추수감사절 가족 식사 자리에서 벌어진 희비극적 난국 상황에 대해 막 이야기를 끝낸 참이다. 텔러가 당신을 어머니 역할로 선택했다. 당신은 자리에서 일어나 텔러를 바라보고 이야기를 경청하며 모든 뉘앙스를 포착해내기 위해 안간힘을 쓴다. 또한 정확히 누가 텔러의 히피 삼촌으로 선택되었는지 기억하려 애쓰면서, 세 개의 계단을 한꺼번에 뛰어내려오는 건 대체 어떻게 표현해야 하는 것인지 생각한다. 이내 컨덕터가 "보겠습니다!"라고 말하면 당신은 장면으로 뛰어들며 최고의 극을 만들어낼 수 있기를 바란다. 그리고 이번에도 어떻게든 상연은 이루어진다. 어딘가에 있는 누군가로부터 아이디어를 받는다. 동료 배우들도 같은 파장 위에 서 있는 듯 보인다. 배우들은 함께, 음악의 도움을 받아 형

식과 의미가 있는 극을 만들어낸다. 그리고 끝이 난다. 텔러가 고개를 끄덕이며 옅은 숨을 내쉰다.

자기 인식에 뿌리를 두면서 타인이 되기

나는 이제껏 플레이백 배우들이 변기용 솔, 선택적으로 말을 하지 못하는 아이, 버릇없는 반려견, 신생아, 커피 테이블, 우체국에서 사망하는 낯선 사람, 소중한 자동차, 부상을 입은 독수리 등의 역할을 하는 것을 봤다. 어떤 역할은 예술적으로(커피 테이블을 어떻게 연기할 것인가?), 또 어떤 때는 감정적으로 표현하기가 까다롭다. 그러나 플레이백 배우는 어떤 역할이든 할 준비가 되어 있어야 한다.

배우를 이야기 속 인물로 선택하는 과정은 직관적이다. 텔러는 친구나 자기 자신, 또는 마음속 누군가에 대한 이미지를 그리면서 배우들을 바라보고 그렇게 그려지는 그림에 누가 가장 적합한지 느낀다. 배우-인물 간의 연결은 반드시 외모, 나이 또는 성별을 따라가지 않는다. 여성이 남성 역할을 하도록 선택되거나 그 반대의 경우도 많이 일어난다. 배우는 고정관념이나 자의식 없이 역할로 들어갈 수 있어야 하는데, 이것이 언제나 쉬운 일은 아니다. 텔러는 인물을 캐스팅할 때 때로는 텔레파시를 통해 이야기 속 등장인물과 실제 삶이 부분적으로나마 관련 있는

배우를 선택하기도 한다. 이는 극에 도움이 될 수 있다. 예컨대 텔러가 병원의 신생아 병동에서 일하는 수간호사를 출산 장면의 산파 역할을 할 배우로 선택하는 경우가 그렇다.

그러나 때로는 역할과 배우 개인의 삶 사이에 고통스러운 유사성이 존재할 수도 있다. 배우로 무대에 오른 한 관객이 오토바이 사고로 아들을 잃은 엄마 역할을 용기 있게 해냈던 공연이 떠오른다. 나중에 밝혀졌지만 그 관객 자신이 같은 식으로 아들을 잃은 사람이었다. 어린 시절 폭력적인 아버지로 인해 고통을 받았던 한 여성은 학대받는 어린이 역할을 해달라는 요청을 받기도 했고, 에이즈 환자로 살아가는 어떤 배우는 에이즈로 사망한 사람의 역할로 선택되기도 했다.

이것이 플레이백 배우에게 너무 많은 것을 요구하는 걸까? 결국은 이런 작업이 연기를 한 사람이나 연기를 지켜본 사람 모두에게 도움이 된다는 점이 중요하다. 플레이백은 공연의 성공을 위해 배우의 안녕이 희생되는 연극은 아니다.

플레이백 배우는 언제나 "아니요, 죄송합니다, 그 역할을 할 수 없을 것 같아요"라고 말할 수 있다. 실제로 몇 번 그런 일을 본 적이 있을뿐더러 오래전 내 자신조차 그렇게 말했던 순간이 있다. 친구의 자살로 비탄에 빠져 있던 내게 비슷한 방식으로 스스로 목숨을 끊은 여성의 역할을 연기해달라는 요청을 받은 적이 있다. 우리 팀의 플레이백 초창기였다. 그러나 그 후로는 다른 모든 배우처럼 매우 어려운 역할을 연기해달라는 요청을 받

아도 예전의 그 순간처럼 거절한 적은 단 한 번도 없다. 플레이백을 잠시나마 연마한 대부분의 사람이 그렇듯 나 또한 플레이백 작업을 통해 개인적 자원이 성장했고, 그로 인해 스스로를 위험에 빠뜨리지 않으면서도 어떤 역할이든 수행할 수 있는 힘과 공감 능력을 발견했기 때문이다.

이와는 달리, 주어진 역할이 배우의 개인적 경험 또는 성격과 너무 달라서 역할 수행이 어려운 경우도 있다. 수줍음이 많은 사람은 섹시한 역할에 어려움을 느낄 수 있고, 미술 교사로 일하는 사람이라면 딱딱하고 사무적인 CEO 역할을 설득력 있게 수행해내는 데 어려움을 겪을 수 있다.

무엇보다 가장 까다로운 역할은 전통적인 의미의 배우라면 대개 연마하지 않아도 되는 역할, 즉 자기 자신이 되는 것이다. 플레이백 배우는 공연을 자기 자신으로 시작해 자기 자신으로 끝낸다. 상연되는 각각의 극 사이에는 그저 앤디와 노라, 리로 무대에 존재한다. 완전한 자기 자신으로 무대에 서는 일은 쉽지 않다. 특히 섬세하게 균형 잡힌 감수성과 자발성을 유지해야 할 때 그렇다. 어떤 이야기가 등장할지 모를뿐더러, 연기의 날개를 맘껏 펼칠 수 있는 역할로 선택받을 수도 있는 반면, 고통스러운 역할이나 실망스러울 정도로 미미한 역할로 선택되거나 혹은 아예 선택받지 못할 수도 있다. 어떤 일이 일어나든 장면은 5분에서 10분이면 끝나고, 역할을 통해 내적으로 얼마나 큰 감정의 동요를 느꼈는가에 상관없이 바로 그 이야기를 떠나보낸 후 다음

이야기를 향해 빈 마음으로 열린 상태가 되어야 한다.

따라서 플레이백 배우는 자기 인식에 뿌리를 둔 풍부한 감정적, 표현적 유연성을 갖춰야 한다. 어느 누구도 자신의 성격적 특성이나 삶의 문제로부터 자유로울 수 없다. 그러나 자기 자신을 잘 아는 배우는 어떤 역할이든 수행할 수 있는 자원을 자신 내부에서 찾을 수 있다. 캐릭터로 깊이 들어가 이야기에서 요구하는 강렬함을 모두 소환해낸 다음 극이 끝나면 바로 빠져나올 수 있다. 감정과 표현력의 근육으로 체조 선수와 같은 힘과 민첩성을 길러야 한다.

플레이백 배우는 이를 어떻게 수행하는 것일까? 오랜 시간 관찰해온 바에 따르면 첫 번째로는 플레이백 자체가 대단히 성숙하고 관용적인 사람들을 연기자로 끌어들이는 경향이 있다는 점이다. 조너선 폭스는 플레이백 시어터를 직업이 아닌 취미로 삼으면서 평범한 삶의 경험을 통해 연기가 풍부해지는 '시민 배우'의 힘을 강조한다. 두 번째, 플레이백 그룹은 새 구성원을 찾거나 받아들일 때 감정적인 성숙함과 자기 인식이라는 측면을 필요한 자질의 우선순위로 삼는다. 세 번째, 플레이백 작업 자체가 이런 방향으로의 성장을 촉진한다. 몇 년 동안 플레이백의 다정한 분위기에서 타인의 이야기를 듣고 또 자신의 이야기를 들려주는 경험을 쌓으면 자신에 대해 더 잘 알게 되고, 너그러움과 사랑 또한 커진다.

표현력과 자발성

배우는 어떤 역할에도 열려 있어야 할 뿐만 아니라 그 역할에서 충분한 표현력을 가져야 한다. 장면의 인물 또는 요소가 되어 최대한 생생하게 표현할 수 있는 행동, 말, 움직임, 소리를 찾아내야 한다. 작업을 처음 시작하는 사람들은 이 과정이 어렵고 복잡한 나머지 주눅이 들 수도 있다. 플레이백 초심자들이 목소리와 몸을 사용하는 것을 조심스러워하는 모습을 종종 봐왔다. 이들은 진부한 재현에 기대는 경향이 있다. 가학적인 미용사, 또는 질병을 어떻게 표현해야 할지 모르겠다면서 말이다.

그러나 곧 배우게 된다. 플레이백에서의 연기 훈련은 하루짜리 워크숍이든 몇 달간 지속되는 극단의 트레이닝이든 수용적이며 지지를 아끼지 않는 환경에서 새로운 배우들에게 자발성을 탐색할 기회를 제공한다. 모든 리허설이나 워크숍에는 새로운 차원의 표현을 시도해볼 수 있는 게임과 워밍업이 포함된다. 이를 통해 표현력이 점점 더 확장되면서 이를 극 속의 역할로 도입할 수 있게 된다.

'소리와 움직임'이라고 부르는 워밍업이 있다.[6] 모두 둥그렇게 원으로 둘러선다. "좋습니다", 리더가 말한다, "한 번에 한 명씩 모든 사람이 소리와 움직임을 할 것입니다. 어떤 것이든 좋지만 짧게 해주십시오. 그러면 우리 모두가 다 같이 그대로 따라할 겁니다." 한 명이 시작한다. 몸 주위로 팔을 파도처럼 움직이면서

사이렌처럼 함성을 내지른다. 움직임과 소리가 끝나면 아주 짧은 시간이 흐른 후 모두가 일제히 그 움직임과 소리를 따라한다. 다음 차례의 사람은 이런 훈련을 처음 해본다. 부끄러워하며 멈칫한다. "아무것도 생각나지 않아요." "생각하지 마세요!" 리더가 말한다. "몸이 알아서 하도록 내버려두세요!" 그는 잠시 멈추더니 두 팔을 새처럼 퍼덕이며 쩍쩍거리는 소리를 낸다. 아주 간단하고 작은 동작이지만 괜찮다. 우리 모두가 따라한다. 앞으로 몇 주 동안 그는 한 번도 자신의 것이라 상상해보지 않았던 소리와 움직임을 발견하게 될 것이다. 자유로움과 유희성은 성장할 것이며, 조심스러움은 줄어들 것이다.

플레이백 그룹이 배우의 표현력을 성장시키기 위해 택하는 활동은 무수하다. 자발적 작업의 특성상 거의 모든 리허설마다 새로운 아이디어가 탄생하기 때문이다. 이런 방식으로 자신을 최대한 발휘하는 것, 움직임, 상호 작용, 소리에서 최대한 한계를 밀어붙이는 것, 우스꽝스러워 보일 것이라는 두려움을 떨쳐내고 이를 자신과 타인의 창조성 속에서 느낄 수 있는 환희로 대체하는 일은 엄청난 만족감을 준다. 키스 존스톤은 자신의 책 『즉흥연기Impro』에서 다음과 같이 말한 바 있다. "즉흥의 가장 놀라운 점은 무한한 사람, 제한 없는 상상력을 가진 사람과 뜻하지 않게 접촉할 수 있다는 것이다."[7]

단원들이 6년이나 함께해온 또 다른 극단에서는 더 발전된 버전의 '소리와 움직임'으로 워밍업을 한다. 한 사람이 원의 가운데

로 들어온다. 자신의 몸과 감정의 충동에 따라 이런저런 움직임을 하면서 생경한 소리를 내기 시작한다. 움직임은 점차 형태와 리듬을 갖기 시작하며 분노의 감각을 표현해낸다. 화가 난 고릴라처럼 울부짖고 팔을 흔들고 쿵쿵거리면서 원 안의 누군가와 눈을 맞춘다. 그렇게 선택된 사람과 원 안의 배우는 거울처럼 함께 소리를 내며 움직인다. 1분 정도 둘의 격렬한 움직임이 계속된다. 그런 다음, 움직임과 소리를 계속 유지하면서 서서히 둘의 위치를 교대한다. 새로 원 안에 들어오게 된 배우는 움직임을 계속하지만, 자연스럽게 자신의 내적 충동을 따라가기 시작하며 새로운 움직임과 소리가 탄생한다. 그 배우는 또 다른 배우를 선택해 아까와 같은 방식으로 계속한다.

활동이 끝날 때쯤이면 그룹의 여러 사람이 매우 강렬한 감정을 느끼고 표현하게 된다. 흐느낌, 깔깔거림, 날카로운 외침이 있다. 몇 년에 걸쳐 쌓인 신뢰를 통해 이와 같은 소리와 움직임의 원은 어떤 표현이든 받아들여지는 안전한 장이 되었다. 배우들은 자신의 몸을 통해 깊숙한 감정을 거리낌 없이 표출했다. 그 누구도 격렬함에 당혹스러워하지 않는다. 끝나면 깊은숨을 내쉬고 이완하면서 서로 어깨동무를 한다. 이제 워밍업을 끝내고 다음 단계로 넘어갈 준비가 된 것이다.

어둡고 다루기 힘든 에너지까지도

플레이백 과정에서 항상 일어나는 한 가지—이는 어떤 사람들이 이 영역으로 뛰어들고 싶어하지 않는 이유 중 하나이기도 하다—는 다른 맥락에서라면 무례하거나 미친 짓처럼 보일 수 있는 것까지 용인된다는 점이다. 유희성과 자발성을 가로막는 장벽을 끌어내리면 우리 대부분이 타인들로부터, 심지어 우리 자신으로부터도 숨기고 싶어하는 어둡고 다루기 힘든 에너지까지 기꺼이 들어올 수 있게 된다. 리허설 공간의 안전함 속에서 타인을 당혹스럽게 할 수 있는 말과 행동을 거리낌 없이 하고 있는 자신을 발견하기도 한다.

신뢰와 팀워크 구축은 서로 관련이 있다. 사람들은 서로 안전하다고 느끼기 전에는 자신의 공적 이미지를 위험에 빠뜨리려 하지 않는다. 원조 플레이백 극단에서도 이 단계에 도달하기까지 수년이 걸렸다. 그러나 일단 이 수준에 이르자 그룹 차원의 창조성은 물론 각자가 느끼는 개인적 표현력이 엄청나게 발전했다. 몇몇 사람은 즐거운 어리석음과 기괴함 속으로 더 깊이 들어갈 수 있는 이 같은 정기적인 연습에 의지하게 되었다. 이런 훈련은 '실제 세계의 광기'를 치유하는 해독제가 되어주기도 한다.

우리 모두는 평범하고 책임 있는 사람들이며, 필요할 때는 충분히 관습에 따라 행동할 수 있다. 이런 부도덕함이 공연에서 드러난 적은 결코 없다. 그러나 리허설 시간에 도달하는 그런 자유

로움이 관객의 이야기를 연기할 때의 표현력을 최대치로 끌어올릴 가능성으로 이어진다.

배우의 이야기 감각과 미학적 능력

2장에서 살펴봤듯 플레이백 장면의 효과는 상당 부분 배우들의 이야기 감각, 형식과 원형적 이야기 형태에 대한 미학적 느낌에 의해 좌우된다. 그리고 이 미학적 감각은 텔러 경험의 정수에 대한 공감 어린, 거의 직관적인 이해에 복무해야 한다. 두 요소 모두 성공적인 플레이백 장면 상연에 핵심적이다.

플레이백 훈련 워크숍에서 한 여성이 최근 정신병원에서 치료받았던 한 아이에 대해 이야기한다.

"샘이라는 열한 살 소년에 관한 이야기예요. 그 아이는 치료를 잘 받아서 퇴원하기로 결정이 났죠. 문제는 엄마가 있는 집으로 보내졌다는 거예요. 엄마가 많이 아파서 그 아이를 제대로 돌볼 수 없었거든요. 약물과 폭력이 만연한 도시 빈민가에 살았고요. 저나 병원의 다른 사람들은 그 아이가 몹시 걱정되었지만 퇴원 결정이 났을 때 할 수 있는 일은 아무것도 없었어요. 그게 3주 전 일이에요." 텔러는 잠시 멈추더니 두 손에 얼굴을 파묻는다. "그리고 며칠 전에 아이가 폭력을 당했다는 소식을 들었어요. 독립기념일 불

꽃놀이를 하던 나이 많은 형들한테요. 샘 얼굴에 폭죽을 터뜨려서 심하게 다쳤어요. 시력이 영구 손상되었고 얼굴 전체에 화상을 입었어요. 깊은 무력감을 느껴요. 병원에서 그 아이를 위해 했던 모든 일이 결국 아무 의미도 없게 됐으니까요."

장면 상연에서 대부분의 배우는 이 경험의 핵심에 대한 통일된 인식을 공유했다. 샘을 그의 운명으로부터 구할 수 없었던 무력감에 대한 텔러의 슬픔을 중심으로 이야기를 구축했다. 그러나 아이를 괴롭히는 10대 중 한 명을 연기한 배우가 다른 식으로 이야기를 끌고 나갔다. 상대적으로 작은 역할을 매우 도드라지게 연기하며 샘 역할의 배우와 상호 작용을 시작하더니, 비행소년들이 샘에게 엄마 말을 듣지 말라고 압력을 가하는 방향으로 이야기를 끌고 가버렸다. 이야기의 의미에 대한 그 배우의 판단 착오가 그때까지 구축되어온 미학적 통일성으로부터 장면을 벗어나게 했다. 이는 장면 상연의 효과를 약화시켰고, 텔러는 이 극을 더 이상 자신의 이야기로 인식하지 않았다.

이는 텔러 경험의 의미를 제대로 포착하지 못하는 것이 상연의 효과를 망쳐버릴 수 있음을 보여주는 예다. 흔치는 않지만 이야기의 정수를 심각하게 오독하는 일은 언제든 일어날 수 있다. 그런 상황이 발생할 때는 배우의 감수성을 가로막는 몇 가지 이유가 있다. 이때의 경우는 문제가 되었던 그 배우가 행동의 중심이 되려 하고 미미한 역할을 수행하는 데 어려움을 느끼는 경향

을 가지고 있었다. 배우들이 플레이백 작업에 필요한 유연성과 겸허함을 기르도록 돕는 일은 때로 극단이 다뤄야 하는 과제 중 하나다.

배우가 이야기의 정수에 대해 느낌으로 핵심에 다가설 수 있다 하더라도 이를 이야기의 형태로 만들어내는 역량이 부족할 수 있다(이때 음악이 큰 도움이 될 수 있다. 6장 참조). 특히 시작과 끝에 이야기의 윤곽이 약할 때가 많다. 클라이맥스에 도달하고자 하는 조급함으로 인해 징검다리가 되는 장면을 구축하는 중요한 단계를 건너뛰기도 한다. 어두운 거리에서 누군가와 마주쳤던 공포스러운 경험에 관한 어떤 이야기에서는 배우들이 조급하게 대면의 순간으로 치닫는 바람에, 텔러가 앞서 집에서 보낸 안전하고 평화로운 시간을 먼저 보여주었다면 더 잘 전달되었을 극적 효과가 크게 반감되었다. 이야기를 끝내는 것 또한 어려울 수 있다. 마지막 말(대사)이 이미 나왔고, 이야기가 들려졌으며, 뭔가 더 하는 것이 이야기의 효과를 약하게 만들 것이라는 점을 받아들이는 용기가 요구된다.

플레이백 작업의 이런 측면을 연마하기 위해서는 연습이 뒷받침되어야 한다. 그러나 수많은 이야기를 들려주고 상연하는 과정을 거치며 배우들은 공감에 바탕한 경청, 또 날것의 삶으로부터 명확한 형태를 창조해내는 두 가지 능력을 개발하게 된다. 예술, 유쾌함, 그리고 주는 기쁨이라는 것이 이들을 앞으로 나아가게 하는 보상과 동기의 중요한 부분이다.

한번은 상대적으로 경험이 많지 않은 플레이백 팀이 새로운 수준의 경지에 이르는 순간을 본 적이 있다. 그것을 가능하게 한 것은 바로 관대함이었다. 리허설 시간에 멤버인 팀이 유독 힘들어하고 슬퍼 보였다. 원하면 이야기를 해도 좋다고 하자 그날이 누이가 폭력적인 죽음으로 삶을 마감한 지 1년이 되는 날이라고 했다. 그는 일상적인 의무에 대한 책임감과 쓸쓸한 비탄 속으로 한없이 침잠하고 싶은 마음 사이에서 고통스러워했다. 배우들은 팀에 대한 따뜻한 연민 속에서 전에 한 번도 도달한 적 없는 미학적 품위와 진정성, 경제성으로 그의 이야기를 표현해냈다. 마지막에 텔러 역할을 한 배우는, 텔러의 깊은 상실감을 표현하고 있던 다른 배우를 놓아주고 눈물을 머금은 채로 빈 공간을 응시하며 독백했다. "계속해나갈 수 있을지 모르겠어." 아무도 대답하려 하지 않았다. 아무도 팀의 비통함을 달래주려 하지 않았다. 배우들은 이 마지막 대사가 해소되지 않는 그의 깊은 슬픔 자체를 그대로 드러낼 수 있도록 놓아두었다.

팀워크

이 장에서 이제까지 살펴본 많은 요소가 성공적인 장면 상연에서 중요한 역할을 한다. 배우의 표현력과 자발성은 선택받은 역할을 충분히 구현할 수 있게 해주는 요소다. 배우들은 팀의 경

험이 가진 의미를 명확하게 감지했으며, 이를 이야기의 형태로 표현할 수 있었다. 이외에 또 하나의 중요한 요소가 있는데, 그것은 서로 합심하여 창조적으로 작업할 수 있는 팀워크다.

즉흥의 과제 중 하나는 자신의 충동과 영감을 무시하거나 검열하고 싶은 유혹이 있을 때조차 그 충동과 영감에 따라 행동할 수 있는 배짱을 갖는 것이다. 그러나 다른 사람의 충동과 영감에도 반응해야 한다. 키스 존스톤은 이런 변증법을 제안의 수용 또는 거부라는 측면에서 설명한다. 대본이 제시하는 명확한 근거가 없는 즉흥극에서 장면은 계속되는 제안에 의해서만 진행될 수 있다. 다른 즉흥 형식과 달리 플레이백에서는 적어도 대강의 이야기 윤곽은 알고 있다. 그러나 여전히 정확히 어떤 일이 벌어질지는 실제로 일어나기 전까지 모른다. 바로 위에서 언급한 장면에서는 데니스라는 배우가 텔러 역할을 맡은 앤절라에게 전화를 거는 것으로 연기를 시작했다. "따르릉! 따르릉!" 다른 배우들이 장면을 어떻게 시작해야겠다고 마음먹었든 전화를 거는 데니스의 제안을 받아들여야 했다. 앤절라가 자신이 생각한 방식으로 시작하기 위해 이 전화를 무시했다면 이것은 제안을 거부한 것이 되고, 그 결과 혼란이 야기될 뿐만 아니라 이야기의 흐름이 정체되었을 것이다.

장면을 나아가게 하는 것은 일련의 제안을 통해서다. 그리고 모든 제안은 배우들이 시작하고 받을 준비가 되어 있는지를 시험한다. 수용하기 가장 어려운 제안은 대개 텔러 역할을 맡은 배

우가 해야 하는 마지막 말(대사)일 때가 많다. 조연 역할일 때 이 대사를 마지막 말(대사)로 인정할 수 있는가? 마지막을 전하는 미묘한 뉘앙스를 포착해낼 수 있는가? 일단 이를 들을 수 있는 귀가 생기면 거의 의심의 여지 없이 이 순간을 받아들일 수 있게 된다.

음성과 언어

전통적 의미의 배우가 사용하는 기본 도구—음성, 신체, 공간의 사용—는 플레이백 시어터에서도 중요하다. 대부분 연극적 배경이 없는 플레이백 배우들의 경우 음성 사용하는 법을 배우는 것은 테크닉의 습득이라기보다는 좀더 대담해지는 것과 관련이 있다. 경험 없는 배우의 주저함은 거의 들리지 않는 목소리로 나타날 때가 많다. "여기 무대에 서 있긴 하지만 저를 주목하진 말아주세요."

이런 종류의 수줍음을 극복하는 데 도움이 되는 한 가지 훈련 방법이 있다. 먼저 파트너끼리 짝을 지어 얼굴을 맞대고 두 줄로 선다. 파트너로 맺어진 한 쌍의 배우들이 두 문장으로 이루어진 대화를 만들어낸다. 심오할 필요도 없고 논리에 맞지 않아도 된다. 그런 다음 모두가 동시에 아주 작은 목소리로 각자의 상대방에게 이야기한다. 그러고는 한 발짝씩 뒤로 물러서서 이

번에는 조금 더 큰 소리로 대화를 반복한다. 이 과정은 두 줄이 벽에 닿을 때까지 멀어져 상대방에게 내 말을 전달하기 위해 다른 목소리들을 이기고 아주 큰 소리를 질러야 할 때까지 계속한다. 모든 사람이 자신의 말이 상대방에게 들리도록 소리를 지를 뿐만 아니라 그에 따라 몸짓도 커진다. 그러면 리더가 한 번에 한 팀씩 말해볼 것을 요청한다. 이미 커진 소리에 익숙해진 배우들은 일시적으로나마 자의식이 사라진 상태에서 대담한 소리로 외친다. "당신 강아지한테 나에게서 좀 떨어지라고 해!" 첫 번째 배우가 고함치면 "감자를 태워먹었어!"라고 파트너가 비명을 지르는 식이다.

목소리에 대한 두려움을 벗어나기만 하면 이미 목소리로 표현하고 관객 모두가 명확히 이해할 수 있도록 대사의 음량을 조절할 준비가 된 것이다. 플레이백 시어터에서 이런 과제가 특히 까다로운 이유 중 하나는 무대에서 자신이 하는 말이 작가가 쓴 정제된 희곡 대사가 아니고 스스로 즉흥으로 만들어낸 말이므로 확신에 차서 말하기가 어렵기 때문이다. 바보같이 들리면 어쩌지? 혹은 동시에 다른 배우가 말을 해서 대사가 겹치면 어떻게 하지? 음성과 언어의 문제는 플레이백 시어터에서 다른 모든 예술적 문제와 마찬가지로 직관과 그룹 내 신뢰의 문제이기도 하다.

미학적 과제 또한 존재한다. 플레이백 배우는 언어의 연금술사가 되어야 하고, 이야기를 전달하는 대화를 만들어내야 하며,

이를 최대한의 감수성, 미학적 인식, 경제성을 통해 수행해야 한다. 언어가 단독으로 제시되는 경우는 드물며, 장면이 마임이나 움직임으로만 구현될 경우에는 아예 없을 수도 있다. 그러나 대부분의 상황에서 언어는 상연의 중심적인 부분이 된다. 평상시처럼 자연스러울 수도 있고, 시처럼 고양된 것일 수도 있다. 움직이는 조각상과 페어에서도 섬세하게 선택된 간결한 말은 행동을 예술적으로 완성시키는 화룡점정이 될 수 있다.

우리 극단에는 언어에 특별한 재능이 있는 두세 명의 팀원이 있었다. 이들은 언제나 간결하고도 새로우며 풍부한 말을 찾아냈다. 움직임, 또는 상상력이 깃든 무대 구성에 강점이 있는 다른 배우들도 있었다. 모두가 이런 능력을 두루 갖추는 것도 중요하지만 각각의 구성원이 자신의 특별한 재능을 발휘할 수 있다면 이것이 곧 극단 전체의 강점이 된다.

신체

배우의 신체성 또한 중요한 측면이다. 플레이백 리허설, 워크숍, 그리고 공연 전의 워밍업은 언제나 신체의 힘, 감정 및 표현력을 일깨우기 위한 격렬한 신체활동으로 시작한다. 또한 다양한 역할 안에서 취하는 다양한 자세와 몸짓에 접근하기 위한 작업도 진행한다. 극 속의 인물은 다른 방식뿐만 아니라 신체와 음성을

통해 자신을 드러낼 수 있다는 점을 알기 때문이다. 익숙지 않은 자세—예컨대 가슴을 크게 부풀린 채 이를 유지하는 것—를 취하고 그런 모습으로 걸으면서 몸의 다른 부분이 자연스레 이에 조응할 수 있도록 한다면, 이렇게 움직이는 어떤 이, 목소리와 생각이 자신과는 아주 다른 누군가처럼 느끼기 시작할 것이다. 신체의 전체적 패턴, 그리고 운동감각적 연관성에 따라 근육질의 트럭 운전사나 풍만한 가슴을 가진 여성, 또는 수줍음 많은 다섯 살 아이처럼 느낄 수 있다.

플레이백 배우로서 몸에 대해 편안해진다는 것은 신체 접촉에 대한 준비를 포함한다. 미학적 성공 여부가 배우들 간의 가시적이고 유기적인 연결에 의해 좌우되는 움직이는 조각상과 페어에서는 역동적인 신체 접촉이 무엇보다 중요하다. 지니는 어떤 움직이는 조각상에서 무거운 짐을 진 것 같은 텔러의 부담스런 감정을 표현하기 위해 자신의 몸을 닉의 몸 위로 축 늘어뜨렸다. 텔러의 경험을 묘사하고 있지만 실제로 이 두 배우는 깊은 신체적 접촉을 하고 있는 것이다. 이들은 서로의 몸, 그 무게와 형태의 특성에 대해 감각적으로 인지하고 있다. 배우들은 이런 접촉에 편안해져야 하며, 그런 친밀성에 의해 어떤 감정이 일어나든 이를 다룰 수 있어야 한다. 장면을 연출하는 데 있어 움직임과 대화는 물론 신체적으로 상호 작용해야 할 때가 많다. 때로는 격렬하게, 때로는 부드럽게 이루어진다. 싸움과 애무, 아이를 껴안는 것과 춤을 추는 것 모두 삶의 일부다. 이야기에 필요하다면

이런 순간을 플레이백(재생)할 준비가 되어 있어야 한다.

다시 말하면, 밀접한 신체적 접촉을 가능케 하는 역량 또한 그룹 프로세스를 통해 길러야 한다. 표현력의 측면에서 배우가 다른 배우의 신체와 얼마만큼 상호 작용할 수 있느냐가 곧 그룹 내의 신뢰 수준을 나타내는 지표가 되기도 한다.

공간과 소품

배우의 영역은 무대다. 플레이백 시어터에서 무대는 실제 공연장이 아니라, 그저 깨끗하게 비워진 실내의 앞쪽에 불과한 경우도 많다. 따라서 이 공간을 어떤 일도 일어날 수 있는 마법의 장소로 바꿔낼 수 있는 방안을 찾아야 한다. 이때 의자와 큐빅 박스 및 빈 공간을 채우는 소품 등 시각적인 장치가 도움이 된다 (7장 참조). 배우가 기본적인 연출 기법에 대해 인지하고, 행위의 효과가 공간 사용 방식에 영향을 받는다는 것을 이해하는 것이 중요하다. 컨덕터가 인터뷰 중 기본적인 블로킹움직임의 동선을 일컫는 연극 용어을 제시할 수도 있다. 무대의 한쪽 끝을 가리키며 "좋아요, 저쪽에 서커스 무대가 있습니다"라거나 텔러와 가까운 무대 왼편을 가리키며 "여기 구급차가 있습니다"라고 말하는 식이다. 그러나 큐빅 박스와 천 소품을 사용해 즉흥으로 공간을 구성한 다음 이 기본적인 무대 세트 안에서 상호 작용을 연출하는 것

은 대부분 배우의 몫이다. 일반적인 연극과 달리 행위의 배치는 텔러와 관객의 두 가지 시선을 모두 고려해야 한다. 이런 이유로 많은 장면이 무대 오른편 안쪽에서 시작해 클라이맥스와 마무리로 향할수록 텔러와 가까운 무대 왼편 앞쪽으로 진행되는 방향성을 갖는다.

이미 살펴봤듯 소품은 몇 개의 큐빅 박스—전통적인 플라스틱 우유 상자일 수도 있고 특별 제작된 나무 상자일 수도 있다—와 다양한 길이, 색상, 질감의 천이 전부다. 일부 천에는 목을 넣거나 눈을 내놓을 만한 구멍이 있을 수 있다. 배우가 날개로 사용할 수 있도록 끝에 손을 넣는 고리가 달린 천도 있을 수 있다. 그러나 실험을 통해 확인한바, 덜 구조화된 천 소품일수록 표현력과 가변성이 커진다. 이미 관객의 상상력이 개입된 상태이기 때문에 천은 신부의 웨딩드레스가 되기도 하고 동물의 가죽이 되기도 한다. 큐빅 박스 또한 충분히 텔레비전이나 생일 케이크, 또는 모래성이 될 수 있다.

일반적으로 천은 의상보다는 분위기의 요소로서 유용하다. 신참 배우가 종종 저지르는 실수 중 하나는 천을 과도하게 사용하는 것으로, 어떤 역할을 맡든 천으로 몸을 감싸곤 한다. 엄마로 선택된 배우가 허리에 천을 둘러 앞치마나 치마를 표현한다고 해서 새로운 의미가 더해지는 것은 아니다. 이런 충동은 대개 초심자의 불안함에서 비롯된다. 무대 준비 중 소품 트리 앞에서 시간을 보내는 것은 장면을 지연시킬 수 있는 방법이며, 의상을

걸치면 아무것도 없는 맨몸에 비해 의지할 수 있는 것이 생겨 안심이 되기 때문이다. 경험이 많은 배우들은 천을 매우 드물게, 대개는 분위기를 표현하거나 이야기의 어떤 요소를 구체화하는 데 사용한다. 두 배우 사이에 심하게 꼬여 있는 검은 천은 가족 간의 파괴적 결합을 나타낼 수 있다. 타인과 단절된 인물을 연기하는 배우라면 얇게 비치는 천 여러 겹을 머리에 두른 후 타인과 연결되는 방법을 알아나갈 때마다 한 겹 한 겹 벗어버릴 수 있다.[8] 큐빅 박스 또한 표면적인 용도로 사용되는 것이 아니라 거만한 의사를 표현하기 위해 딛고 올라서는 주춧돌, 두려움 속에 스스로를 가둔 아이를 표현하기 위한 새장의 은유로 사용될 수 있다.

기술과 스타일: 몇 가지 고려 사항

열 살 소녀가 여덟 살 때 집에서 뛰쳐나왔던 일에 대해 이야기한다. 텔러 역할 배우와 친구는 숲에서 놀다가 낡은 오두막을 발견하곤 불을 지르려고 한다. 주인이 나타났을 때 아이들은 못된 짓을 하려고 그런 것은 아니라고 항변한다. 동시에 무대 반대편에선 소녀의 엄마가 딸을 찾고 있다. 창밖을 내다보고 현관 앞에서 딸의 이름을 부르다 점점 당황하더니 급기야 경찰을 불러 딸이 없어졌음을 알린다. 이 두 장면은 나란히 대위법적으로 이어지다가 경

찰이 소녀를 엄마에게 데려오는 장면에서 하나로 합쳐진다.

이 장면은 포커스Focus라는 기법을 사용한 것이다. 배우들은 행동과 대화를 조절하여 관객이 이 장면과 저 장면 사이를 오갈 수 있도록 했다. 텔러 역할 배우와 엄마는 다른 인물과 대화하는 것은 물론 머릿속의 생각을 밖으로 내어 말하기도 했지만, 간간이 일시 정지하여 반대편에서 일어나는 장면에 방해가 되지 않도록 했다. 이런 포커스의 효과는 스포트라이트나 영화 카메라를 사용해 한 부분에서 다른 부분으로 주의를 옮기는 것과 비슷하다.

이렇듯 두 장소 이상에서 사건이 동시에 벌어지기도 하는데, 이런 식으로 포커스를 이동시킬 수 있으면 장면이 훨씬 더 드라마틱해진다.

플레이백 팀은 실제적인 것에서 추상적인 것에 이르기까지 장면 상연을 시작할 수 있는 스펙트럼이 넓다. 플레이백 시어터는 언제나 텔러 경험의 주관적 현실에 관한 연극이며, 외부적 디테일을 통해 취할 자유의 여지가 많다. 원경험의 특징적인 부분들을 이야기의 의미에 따라 단축하거나 과장할 수 있다(예를 들어 2장에서 본 일레인의 이야기에서 두 남녀가 옷을 벗은 채 마주했던 클라이맥스의 순간을 의도적으로 길게 늘여 유지했던 공연에 대해 생각해보라). 혹은 사건을 또 다른 표현 수단으로 바꿀 수 있다. 음악 치료사 총회 자리에서 열린 플레이백 공연에서 배우들은

음악 치료 세션을 장면으로 상연해야 했다. 그 분야의 전문가들이 관객으로 앉아 있는 공연에서 음악 치료 모습을 설득력 있게 사실적으로 묘사하는 일은 매우 어렵다. 그래서 배우들은 치료 장면을 재현하는 대신 치료사와 대상자 사이의 상호 작용을 표현하는 은유로 춤을 활용했다.

추상적 표현에서 너무 멀리 나아가는 것은 위험할 수도 있다. 무엇보다 이야기가 전달되어야 한다. 배우들이 상징적 표현을 과도하게 사용하면 텔러 이야기의 중요한 특수성이 길을 잃을 수도 있다. 경험의 의미는 이야기의 실제 사건, 즉 어디서 일어났고, 언제, 누가 있었으며, 무엇을 하고 뭐라고 말했는지를 통해서만 표현될 수 있다.

이야기를 가장 강력하게 전달하는 것은 있는 그대로의 사실성과 추상성의 적절한 조합인 경우가 많다. 앞서 봤듯 배우가 무생물, 또는 경험의 비물질적 요소를 연기하도록 선택받을 때가 있다. 그리스 연극의 코러스 개념에 기초한 기법인 분위기 조각상[9]은 두세 명의 배우가 밀접하게 상호 작용하면서 소리와 움직임으로 중요한 역동이나 존재를 표현하며, 주된 행동을 증폭하기도 하고 이와 대조되는 행동을 하기도 한다. 나란히 서서 분위기 조각상의 중심에 자리한 배우로부터 시각적, 청각적 큐를 받아 하나의 덩어리, 집단적 신체로서 움직이는 것이다. 페어와 마찬가지로 관객은 분위기 조각상이 텔러의 일부라는 환영을 받아들인다. 체육 시간에 만난 예쁜 동급생을 짝사랑하고 있는 한

남학생의 이야기에서, 세 명의 배우가 코러스로서 텔러 역할 배우 뒤에 선다. 그는 짐짓 무관심한 척, 여학생을 알아차리지 못한 척 한다. "아, 안녕. 미안한데 네 이름을 까먹었어." 하지만 그 뒤에선 분위기 조각상이 10대 소년의 괴로운 욕망 속에서 몸부림친다.

얼마나 멀리 갈 수 있는가?

텔러가 이야기하는 동안 배우는 궁금한 점을 물어보고 싶은 충동을 느낀다. 거의 언제나 정보가 충분치 않다고 느끼기 때문이다. 미묘한 기대의 그물망이 짜이는 순간을 질문으로 깨버리는 것이 그 순간의 드라마틱함을 얼마나 훼손시키는지 알기에 배우는 침묵을 지킨다. 또한 충분한 정보라는 것 자체가 애초에 가능한 것이 아님을 배워오기도 했다. 결국에는 배우의 공감과 직관, 창조성에 의지하게 된다.

모든 디테일을 알지 못할 때는 이를 보완해야 한다. 종종 배우들은 잘못된 것을 말하거나 행하고 있지 않은지, 텔러에게 불쾌감을 주거나 핵심에서 완전히 벗어나는 것은 아닌지 우려한다. 그러나 신참 배우라 하더라도 이런 일은 거의 일어나지 않는다. 왜 그럴까? 배우의 공감을 통해 직관에 도달할 수 있으며, 인터뷰 과정에서 특정 세부 사항이 드러나지 않았더라도 배우가 상

상력을 통해 만들어내는 비약이 실제적으로든 정서적으로든 텔러의 경험과 일치하는 경우가 대부분이기 때문이다. 그래서 종종 장면이 끝나면 텔러가 "우리 선생님이 항상 제2차 세계대전에 대해 이야기하신 것을 어떻게 알았죠?"라거나 "맞아요, 저희가 심고 있던 게 바로 오이였어요. 잊어버리고 있었는데"라고 말하곤 한다.

디테일이 잘못되어 문제가 되면 상연이 끝나고 텔러에게 말할 기회가 주어진다. 그러나 텔러가 상처를 받거나 불쾌해하는 일은 거의 없다. 배우들이 이야기를 잘 표현해내려고 했을 뿐 배우 스스로의 자의식에 빠지거나 관객을 웃기려는 의도가 없었다는 것을 잘 알기 때문이다. 대개 텔러는 의견을 덧붙일 기회를 얻는 것에 만족하지만, 때로는 컨덕터가 개입하여 배우들에게 텔러가 정정한 내용을 포함해 장면을 다시 상연할 것을 요청하기도 한다.

장면에 살을 붙이기 위해 창조적인 추측을 하는 것은 텔러의 이야기를 해석하거나 분석하는 것과는 조금 다르다. 플레이백 시어터는 이야기의 풍부함, 실제 사건과 텔러의 주관적 경험에 관심을 둔다. 컨덕터나 배우가 텔러 이야기의 이면에 자리하고 있다고 판단되는 중요한 심리학적 지점을 드러내 언급하는 것은 잘못이다. 이야기를 들려진 그대로 존중할 때 상연 안에서 지혜가 생길 것이고, 텔러는 기꺼이 이를 수용할 것이다.

이야기를 통해서 성장한다는 것

대부분의 플레이백 배우들에게 이 작업은 화려하지도 않고 보수가 많이 주어지는 것도 아니다. 그럼에도 몇 년씩이나 플레이백 시어터를 해나가는 원동력은 무엇일까? 앞서 언급했듯 플레이백 시어터는 본질적으로 관계된 모든 이에게 성찰과 보살핌의 환경을 제공한다. 훈련과 리허설 과정에서 표현력과 자기 인식이 성장하고, 오래된 이야기, 새로운 이야기, 깊은 속내, 고통스러운 일화, 어리석었던 경험과 자신만만했던 일 등 자신의 이야기를 들려주고 타인의 이야기를 들으면서 한 개인으로서 성장할 수 있다. 타인의 이야기 속 역할을 통해 새로운 존재 방식을 시도하면서 성격의 한계가 유연해지거나 성격을 넘어서기도 한다. 완전히 예기치 못한 자신의 일부와 만나는 것, 실제 삶에서는 자신의 섹슈얼리티를 꽁꽁 싸매고 있는 사람이 스키 슬로프에서 관능을 뽐내며 걸어가는 스타의 역할로 자신을 맘껏 빛낼 때의 느낌은 실로 굉장한 것이다.

플레이백 배우는 다양한 맥락 속에서 활용할 수 있는 기술을 배운다. 기존 연극배우인 이들은 역할에 좀더 깊은 인간성을 부여한다. 치료사와 교사는 일과 직접적으로 관련된 관점과 기법을 습득하게 된다. 작가와 예술가는 미학적 감각을 연마하고 풍부한 자원을 획득한다. 그리고 모든 사람이 이런 주고받기, 제안과 그 제안을 수용하는 가르침을 소통이라는 즉흥 기술에 적용

한다.

또한 배우들은 누군가의 이야기에 삶을 불어넣었다는 것, 자신의 창조성으로 텔러 이야기 속에 내재된 섬세한 아름다움이 드러난다는 것에 특별한 보람을 느낀다. 이는 팀의 일원으로서 함께 만들어낸 것이다. 함께 나누는 도전, 지도에 없는 영토를 함께 탐험하는 과정은 팀원들을 전우애와 같은 깊은 동료애로 묶어준다. 그러나 군인의 사명과는 달리 플레이백의 사명은 삶을 파괴하는 것이 아니라 삶을 축복하는 것이다.

컨덕터의 역할:
모두의 이야기를
매끄럽게
이끌어가기

원조 플레이백 극단의 첫 몇 해 동안은 언제나 조너선이 컨덕터 역할을 했다. '첫째 주 금요일' 월례 공연을 정례화한 이후 어느 날 조너선이 사정이 생겨 공연에 참여할 수 없게 되었다. 별다른 생각 없이 배우 중 한 명이 컨덕터 역할을 하기로 했다. 결과는 낭패였다. 악사석에 앉아 연주를 하면서 도움이 될 만한 일은 무엇이든 하려고 안간힘을 썼지만 배우, 텔러, 관객, 심지어는 컨덕터조차 헤어날 수 없는 늪에 빠져 허우적대는 것을 지켜봐야만 했다. 이때를 계기로 컨덕터의 역할을 맡기 위해서는 철저한 준비가 필요하다는 것을 알게 되었다. 조너선에겐 아주 자연스러워서 특별할 것 없어 보였던 덕목이 우리를 비롯한 대부분의 사람에게는 훈련이 필요한 매우 전문적이고 섬세한 영역이었던 것이다.

'컨덕터'라는 명칭이 갖는 이중적 의미는 컨덕터가 수행하는 역할의 두 가지 측면을 지칭한다. 오케스트라의 지휘자conductor처럼 공연자들이 집단적인 협업을 통해 정제되고 아름다운 작품을 만들어낼 수 있도록 지휘(연출)하는 한편, 전기나 열의 전도체conductor와 같이 배우, 악사, 텔러, 관객 등 참여한 모든 사람을 서로 연결하여 그 사이에서 에너지가 전달될 수 있도록 해야 한다. 전달자이자 관객과 배우가 서로 만날 수 있도록 해주는 채널인 것이다. 컨덕터의 세 번째 과제는 텔러와 일시적이지만 친밀한 관계를 형성하는 것이다.

이와 같은 세 가지 영역—이야기, 관객, 텔러—은 각기 다른 과제와 역할을 요구한다. 컨덕터는 이 세 영역을 매끄럽게 오가며 때로는 한 번에 여러 과제를 동시에 수행해야 한다. 공연의 진행자MC가 되어야 하기도 하고, 그때그때 연출, 치료사, 공연자, 쇼맨, 샤먼, 광대, 외교가 등이 될 수도 있어야 한다. 이 모든 면에 능숙한 사람은 거의 없다. 컨덕터가 되기 위해서는 이 모든 덕목 중 개인적으로 자신의 강점이 아닌 부분을 의식적으로 개발해야 한다. 쇼맨십이 뛰어난 진행자라면 치료사와 같은 경청 능력을 연마해야 하며, 시인의 섬세함으로 이야기를 만들어낼 수 있는 사람이라면 사람과 사람을 이어주는 외교적 수완을 개발하는 데 더 집중해야 할 수도 있다.

지나고 나서 보니 당시 컨덕터 역할을 했던 가여운 내 친구가 그날 공연을 망친 것은 당연한 일이었다. 하지만 꾸준한 훈련과

연마를 통해 좋은 컨덕터로 성장할 수 있다는 점 또한 분명하다.

진행자로서의 컨덕터: 관객과의 관계

컨덕터는 전체 행사를 은유적인 포용 속에서 부드럽고 흔들림 없이 진행해야 한다. 컨덕터는 공연팀을 대표하는 사람으로서 전면에 나선다. 관객이 편안함을 느끼는지, 존중과 안전감의 필수적인 기준이 유지되고 있는지, 플레이백 시어터를 처음 접하는 사람이 플레이백이 무엇인지, 또 공연에서 관객에게 원하는 바가 무엇인지 이해할 수 있는가는 다름 아닌 컨덕터에 달려 있다. 컨덕터는 관객의 주목을 받으면서 공연이 원활하게 굴러가게 하는 중추적 역할을 자연스럽고 편안하게 수행할 수 있어야 한다. 또한 공연자로서의 권위를 지니면서도 관객을 즐겁게 해주어야 한다. 어려운 결정을 내려야 할 때도 있다. 여러 명이 텔러로 이야기하고 싶어할 때 누구를 선택할 것인가? 첫 두 명의 텔러가 남성이었다면 세 번째 텔러로는 여성을 택할 것인가? 관객 중 특히 관심을 둬야 하는 집단이 있는가? 시간과 드라마적 관점에서 이제 끝마쳐야 한다고 느낄 때 '하나 더'를 원하는 관객의 요청을 받아들여야 하는가?

이런 측면 모두 관객과 관계하는 컨덕터의 과제다. 단지 공연이 아니라 워크숍이나 트레이닝과 같은 행사를 진행할 때도 마

찬가지다. 여전히 수많은 사람과 관계를 맺어야 한다.

언젠가 치료 레크리에이션 분야의 전문가들이 모인 회의 프레젠테이션에서 짧은 공연을 진행한 적이 있다. (이 공연에 대해서는 위에서 설명한 컨덕터의 세 가지 영역을 살펴보기 위해 이 장에서 세 번 언급할 것이다.) 관객은 15명 정도로 소규모였고 이전에 플레이백 공연을 본 사람은 아무도 없었다. 우리를 포함해 그 자리에 모인 모든 사람의 워밍업에 도움이 되고자 관객들을 '무대'로 불러들였다(무대라고 해봐야 실내 앞쪽에 불과했다). 다행히 대부분이 움직이기 편한 바지를 입고 있었다. 보통 전문적인 회의에서 볼 수 있는 격식이 있으되 움직임에 제한이 있는 정장 차림보다 훨씬 편하게 접근할 수 있었다. 배우와 관객이 함께 섞여 '소리와 움직임'을 진행했다. 개방적이고 표현력이 풍부한 사람들이 있는 반면 부끄러워하는 사람도 많았다. 어쨌든 모두가 참여한다. 먼저 소개를 시작한다. 각자의 이름과 좋아하는 것에 대해 말하는 시간이다. "어린아이들", 한 여성이 말한다. "초콜릿", 또 다른 누군가가 말한다. 사람들의 긴장이 풀리며 기분 좋게 편안해지는 것을 느낀다. 몇몇은 친구관계 혹은 동료인 듯 보이고, 그 외 사람들도 나흘에 걸친 회의를 통해 안면을 튼 것 같다. 우리 극단과의 연락을 주선했던 사람도 거기 있었다. 그는 이미 이 회의를 조직하는 것이 얼마나 어렵고 힘들었는지 내게 토로한 적이 있다.

워밍업이 끝나고 모두가 자리에 앉는다. 이제 본격적인 공연

에 들어간다. 나는 간단히 플레이백 시어터가 무엇인지 설명하고 이번 프레젠테이션에서 진행되는 플레이백 공연에 대해 개략적으로 소개한다. 몇 년 동안 우리 그룹이 정서장애가 있는 아동들과 해왔던 작업을 언급하면서 관객으로 참여하게 된 그들이 이 공연을 경험하면 각자의 활동 분야에서도 이를 활용할 가능성을 엿보게 될 거라고 말한다.

"오늘이 회의 마지막 날이네요, 그렇죠? 어땠어요?"

컨덕터로서 이 순간 나의 첫 번째 과제는 사람들이 우리가 공유하고 있는 이 시간, 이 장소에 온전히 함께하며, 무엇이 될지 모르지만 우리가 만들어갈 그 뭔가의 공동 창작자가 될 수 있도록 독려하는 것이다. 이 단계에서는 지금 여기의 관심사와 현재 뇌리를 사로잡고 있는 생각을 짚어주는 게 도움이 된다는 것을 알고 있다. 그들이 답하고 싶어하는 질문, 위협적이거나 모호하지 않은 질문을 하면서, 이곳은 안전하며 각자의 이야기를 통해 서로를 신뢰할 수 있다는 점을 전달할 참이다.

회의 기획자인 칼라를 포함한 몇 사람이 대답하기 시작한다. 행사의 중심에 있는 사람들을 인정해줄 기회를 갖는 것은 언제나 좋은 시작이 될 수 있다. 그들은 대개 그 자리의 많은 사람과 우호적인 관계를 맺고 있으며, 중심인물의 적극적인 참여는 그 자체로 다른 사람들을 북돋울 수 있기 때문이다.

"좋았어요. 하지만 곧 끝난다는 게 너무 좋네요", 칼라가 말한다. "보겠습니다!"

배우들이 움직이는 조각상을 상연하자 칼라가 격렬하게 고개를 끄덕인다. 이제 모든 사람이 플레이백 시어터의 핵심―개인의 경험을 즉흥으로 극화하는 것―을 보게 되었다.

"음식은 어땠나요?" 웃음과 탄식 소리가 들린다. (음식이라는 특정 소재를 언급한 이유는 워밍업 단계에서 음식에 대한 이야기가 이미 나오기도 했지만, 경험상 그룹 신뢰 형성에 대단히 좋은 주제이기 때문이다.)

호텔 음식은 몹시 실망스러웠다는 점이 드러났다. 배우들이 이 점을 포착해 표현하자 관객들은 폭소를 터뜨리며 격한 동의의 반응을 보인다.

움직이는 조각상을 한두 차례 더 진행한 후 관객들에게 본격적인 이야기를 청한다. 다음 단계에 대해 관객이 준비할 수 있도록 몇 분을 할애한다. 무대 위를 걸어 다니며 내 목소리, 몸짓이 관객에게 전달될 수 있도록 가능한 한 모든 이와 눈을 맞춘다. 지금 이 순간 내가 말하고 행하는 것이 관객으로 하여금 나에 대한 신뢰를 갖게 하는 데 도움이 된다는 것을 알고 있다. 또한 이 시간은 관객이 각자의 기억과 감정에 도달하여 결국 이야기를 불러들이는 마법과 같은 과정의 촉매가 되어줄 수 있다.

"여러분께 일어난 어떤 일이든 플레이백 시어터의 이야기가 될 수 있습니다. 오늘 아침에 일어난 일, 일하면서 일어난 일, 어린 시절에 있었던 일, 자면서 꾼 꿈, 심지어는 일어나지 않고 생각만 한 일이라도 좋습니다."

한 여성이 손을 든다. "할 이야기가 있어요", 격려를 구하듯 친구들을 바라보며 대답한다. 그러나 이내 무대 위 텔러석에 앉아야 한다는 사실을 알아차리고는 적잖이 당황한다. 친구들은 얼른 일어나 나가라고 재촉한다.

이야기는 반복되는 악몽에 관한 것이다. 오늘 아침에도 호텔 방에서 겁에 질린 채 깨어났다. 꿈속에서 그녀는 열 살 난 아들을 잃어버렸지만 어디서도 찾을 수가 없었다. 캐럴린은 처음 텔러석에 앉아 이야기하는 사람 대부분이 그렇듯 어색함을 감추기 위해 사람들을 웃기려 하는 경향이 있었다. 관객들 또한 텔러의 불안을 느끼면서도 이야기를 재미있게 받아들이려고 한다. 그러나 이는 분명 재미있는 이야기가 아니다. 나는 이야기가 가진 진정한 의미의 차원을 인정하기 위해 진지한 태도를 유지하면서 이야기에 더 깊이 접근할 만한 질문을 던진다.

또한 관객이 이 이야기에 동참하도록 해야 한다. 텔러가 이야기하는 동안 나는 그때그때 관객들을 향해 시선을 맞추고 핵심적인 정보를 되짚어주면서 캐럴린과 나 사이에서만 오가는 둘만의 대화로 빠지지 않도록 한다. 관객들을 놓치지 않기 위한 적절한 방안을 찾는다. 이야기 중에 지난밤 성대한 파티가 있었다는 점이 드러났다. 텔러와 룸메이트도 새벽 세 시까지 여흥을 즐겼다.

"지난밤에 파티를 즐기신 분이 또 있나요?" 관객을 향해 물어본다. 대부분이 손을 들자 사람들이 싱긋 웃는다. (배우 가운데

두 명도 손을 든다. 회의장까지 차를 타고 오면서 지난밤 참석했던 심야의 드럼 연주 파티에 관해 내내 이야기했다.)

관객을 연기의 장으로 불러들일 수 있는 좋은 기회인 듯하다. 나는 캐럴린에게 동료 중 한 명을 호텔 룸메이트 역할로 선택해 달라고 요청한다. 텔러는 친구 에이미를 고른다. 실제로 방을 같이 쓴 룸메이트다. 장면 상연 중 어떤 시점에 나는 관객에게 객석에 앉은 채로 실종된 아이를 찾는 일을 도와주는 이웃의 역할을 해달라고 요청한다. 적절한 순간에 관객 중 한 명이 다음과 같은 말로 이야기를 이끌어가게 한다. "네, 저쪽에서 아들을 봤어요."

장면이 끝날 때쯤 관객은 이야기에 적응하게 된다. 시간이 많았다면 더 많은 말이 나왔을 것이다. 하지만 다른 텔러의 이야기로도 공연을 진행해야 한다. 우리는 페어 형식으로 공연을 마무리했다. 캐럴린의 이야기가 우리에게 강력한 주제를 던져주었기 때문이다.

"자녀를 둔 분이 또 있나요?" 배우들을 포함해 많은 관객이 손을 든다.

"부모로서 상충하는 두 마음 사이에서 갈등한 적이 있어요?"

우리는 아이들을 더 가까이 두고 싶으면서도 자신의 길을 가도록 내버려두어야 하는 마음에 대해 페어 형식으로 표현한다. 마지막 페어를 위해 초점을 다시 회의 주제로 가져와 레크리에이션 활동가로서 살아가는 것에 대한 두 가지 상반되는 감정에

대해 묻는다. 누군가가 일이 주는 만족이 크지만 다른 한편에선 늦은 저녁 시간과 밤에도 일해야 하는 일상의 스트레스가 있다고 말하자 모두가 공감한다는 듯 고개를 끄덕인다. 이 점이 페어로 구현되는 것을 보면서 관객들 사이에 굉장한 에너지와 해방감이 흐르는 것을 느낄 수 있다.

이날 공연은 연극과 나눔, 제의와 비격식이 훌륭한 조화를 이루었다. 공연이 끝나고 다른 공연자들과 나는 함께 자리에서 일어나 관객의 박수에 화답하며 인사한다.

바로 옆에 앉아 있는 컨덕터: 텔러와의 관계

컨덕터는 전체 관객과의 관계, 그리고 관객들 서로 간의 관계를 만들어나가는 것과 동시에 텔러와 짧지만 의미 있는 관계를 형성한다. 컨덕터는 공적인 행사의 한가운데서 특정한 한 명과 친밀한 관계를 구축해야 하는 역설적인 상황에 놓인다. 이런 관계의 섬세함은 일련의 다른 기술을 요한다.

"할 이야기가 있어요."

캐럴린이 이야기를 하러 나올 때 나는 첫 순간부터 우리를 이어줄 수 있는 뭔가를 찾는다. 우리는 함께 협업의 장으로 들어가려고 한다. 서로가 오늘 처음 본 사이다. 일이 순조롭게 진행되려면 그녀의 신뢰를 얻어야 한다. 난 그녀가 자신감 있고, 아

마도 주목을 받는 데 익숙한 사람이리라는 걸 알아본다. 하지만 여전히 이 새로운 종류의 역할을 어색해하는 듯 보인다. 또 무대 위에 놓인 우리 둘의 의자가 물리적으로 너무 가깝다는 점을 편안해하는 것 같지 않았다.

대부분의 사람은 이 점에 당황하곤 한다. 공연자와 관객으로 관계를 설정해놓고, 어느 정도 거리가 있는 상태에 익숙해져 있는데 이제는 서로 얼굴에 난 점의 개수를 셀 수 있을 정도로 가까이 앉아 있어야 하는 것이다. 나는 최대한 몸짓을 억제하며 그녀의 긴장을 풀어주려고 노력한다. 보통 이미 알고 있는 텔러에게 하는 것처럼 그녀 쪽으로 몸을 기울이지도 않고 그녀의 의자 뒤에 팔을 두르지도 않는다. 목소리와 태도는 다소 딱딱하고 사무적인 그녀와 보조를 맞춘다.

"이분은 캐럴린입니다, 맞죠?" 다행히 앞서 진행했던 소개 시간을 통해 이름을 기억하고 있다.

텔러의 이야기는 강력했다. 자녀의 안전에 대한 엄마의 걱정이라는 보편적인 주제를 담고 있었다. 캐럴린의 공포는 설령 꿈이라 할지라도 너무나 현실적이다. 나중에 그녀는 자기 이야기가 극으로 구현되는 것을 보면서 큰 감정의 동요를 느꼈다고 말했지만, 내 옆에 앉아 있을 때는 감정을 거의 드러내지 않았다.

텔러가 자신의 이야기가 극화되는 것을 보면서 깊은 감명을 받는 것은 전혀 이상한 일이 아니다. 고통스러운 이야기가 나올 때도 있다. 컨덕터는 지지와 위안을 주는 것은 물론 여기서는 어

떤 눈물이나 분노도 괜찮으며, 표현할 수 있는 적절한 말을 찾기 위해 시간이 필요하다면 플레이백 팀과 관객 모두가 인내하면서 기다려줄 수 있다는 점을 전달할 준비가 되어 있어야 한다.

캐럴린은 꿈에 대해 이야기하기 시작했다. 이야기 도중 잠깐의 틈이 생길 때 나는 질문을 한다. "잠깐만요, 캐럴린. 당신 역할을 할 배우 한 명을 선택해줄 수 있나요?"

이런 요청은 그녀의 개인적인 이야기를 즉시 나, 그리고 배우들과의 공동 창작의 영역으로 데려간다. 이제부터 인터뷰가 진행되는 동안 텔러—그리고 관객—는 몇 분 후면 눈앞에 펼쳐질 극을 마음속에서 그려보게 된다. 그녀는 이야기를 계속해나가면서 배우들 속에서 자신의 아들, 자기 자신, 그리고 유괴범을 본다.

내 개입은 텔러와 관객들에게 컨덕터로서 내가 특별한 책임을 지고 있다는 것을 다시금 주지시킨다. 컨덕터는 배우, 악사와 예술적 파트너십 관계를 맺고 있고, 관객을 포함한 모두가 행사를 공동으로 만들어가는 것이긴 하지만 소위 방향타를 잡고 있는 사람은 컨덕터다. 예민하거나 혼란스러워하는 텔러에게는 끊임없이 질문함으로써 이야기를 들려줄 수 있도록 안내해야 한다. 캐럴린과 같이 스스로에 대해, 그리고 자신의 이야기에 대해 어느 정도 안정감이 있는 경우라면 질문이 크게 줄어들 것이다. 그렇다 해도 텔러와 관객은 컨덕터의 권위를 느낀다. 이렇게 공적인 상황에서 개인적인 이야기를 하는 그 누구라도 무방비로 노출되어 있다는 느낌을 받을 수 있다. 따라서 컨덕터의 힘과 지지

를 등에 업어야 한다.

텔러가 이야기하는 도중 명료함을 위해서든, 이야기의 경제성을 위해서든, 협력을 위해서든 개입하는 일은 난처할 수도 있다. 컨덕터 역할을 훈련하는 많은 사람에게 이야기에 끼어드는 일은 결코 쉽지 않다. 특히나 잘 듣는 것에 익숙한 사려 깊은 사람이라면 더욱 그렇다. 이때에는 무릎이나 어깨에 살짝 손을 대는 식으로 필요한 개입을 부드럽게 만들고, 말이나 음성, 그리고 텔러의 이름을 불러줌으로써 이런 개입이 존중과 공감에서 비롯된다는 것을 보여줄 수 있다.

배우들이 캐럴린의 이야기를 막 끝마쳤다. 이제 다시 관심의 초점이 텔러에게로 돌아간다. 매우 민감할 수 있는 또 다른 순간으로, 텔러가 이 극에 어떤 반응을 보이는지 모두가 주목하는 시간이다. 다시 한번 나는 텔러를 지지할 수 있는 적절한 방법을 찾아야 한다. 그녀의 반응이 어떤 것이든 텔러를 돕기 위해 내가 옆에 앉아 있다는 사실을 알았으면 좋겠다. 배우들이 만들어낸 극은 강렬했으며, 악몽 또한 최근의 일이라는 것을 알고 있다. 캐럴린은 침착한 듯 보였지만 아무런 말이 없어도 그 떨림을 느낄 수 있었다. 그녀는 다른 결말로 끝맺는 극을 보고 싶냐는 컨덕터의 초대에 기꺼이 응했다.

텔러가 감동하지 않거나, 심지어 실망하면 어떻게 될까? 플레이백 팀은 텔러에게서 특정한 반응을 기다리지 않아야 한다. 우리가 할 수 있는 것은 오로지 존중의 방식으로 최선을 다하는

것이다. 텔러는 우리에게 카타르시스나 존경을 표하기 위해 그곳에 있는 것이 아니다. 우리의 일은 텔러의 반응이 무엇이든 수용하는 것이다. (매우 드문 경우지만 이야기를 조작하거나 주목을 끌기만을 바랐던 텔러도 있었다. 그런 경우 컨덕터는 플레이백의 진정성을 지키기 위해 필요한 일을 해야 한다. "죄송하지만, 우리는 우리 스스로나 다른 누군가를 우스꽝스럽게 만들기 위해 이 자리에 있는 것이 아닙니다. 진짜 경험을 말하고 싶다면, 그것을 극으로 상연해 보여드리겠지만, 그게 아니라면 다른 텔러의 이야기를 듣겠습니다.")

장면이 끝나면 컨덕터는 텔러에게 다음과 같이 질문한다. "실제로 일어난 일 같았나요?" "이야기의 핵심이 잘 표현됐어요?" 비평을 요구하는 것이 아니라 텔러가 특별히 자신에게 울림을 주었던 장면에 주목할 수 있도록 안내하는 것이다. 컨덕터는 이미 어떤 식으로든 알고 있을 것이다. 텔러가 극을 보면서 장면에 더 깊이 빠져들수록 실제로 몸과 마음이 움직이는 것을 볼 수 있기 때문이다. 호흡이 바뀌고, 몸을 앞으로 기울이거나, 아니면 고개를 끄덕이거나 웃기도 한다. 움직임이 전혀 없는 텔러는 아마도 예의를 갖추기 위해서일 것이다. 컨덕터의 질문에 텔러가 네, 라고 말하면 그 자체로 괜찮았다는 뜻이다. 하지만 아니라고 답한다면 컨덕터는 배우들에게 장면의 전부 혹은 일부를 다시 상연할 것을 요청할 수도 있다. 혹은 그저 어떤 내용이 빠졌다고 지적할 기회를 갖는 것만으로 충분할 수 있다. 간혹 텔러가 장면

에 대해 만족하지 못한 상태로 남아 있을 때도 있다. 그런 때는 텔러를 위해서뿐만 아니라 우리 자신과 관객을 위해, 이런 상황이 초래한 불편함을 감수해야 한다.

캐럴린은 장면에 대해 아무런 보정도 제시하지 않았다. 하지만 다른 결말을 제시하는 변형이 이루어졌다. 텔러는 새로운 결말이 상연될 때 극 속으로 완전히 빠져들었다. 텔러석에 앉아 있는 것이 점점 더 편해지는 듯 보여 반가웠다. 모든 게 끝났을 때 위험을 감수하고 텔러석에 앉아 자신의 이야기를 들려준 것에 대해 기쁜 마음일 수 있기를, 대중 앞에 스스로를 드러내는 어색함을 견디며 자신의 이야기가 연극이 되는 것을 본 후 그와 관련해 얼마간의 움직임과 변화가 있기를 바란다. 또한 자신의 이야기가 다른 사람들에게도 선물이 되었다는 점을 깨달았으면 좋겠다. 우리 모두를 대신하여 그녀에게 감사를 표한다.

캐럴린이 자리로 돌아가 에이미에게 몇 마디 말을 건넨다. 그 둘은 다시 관객이 된다.

연극 연출로서의 컨덕터: 이야기와의 관계

텔러석으로 나오는 사람은 이야기할 무언가를, 기억, 꿈, 아니면 일련의 사건들을 마음속에 품고 있다. 컨덕터의 임무는 그것이 무엇인지 찾아내고, 텔러의 기억 속 어딘가에 존재하는 이야기

를 밖으로 끄집어내 공개적인 영역으로 가져가며, 필요하다면 배우에게 바로 전달되기 전에 이야기의 형태를 잡아주는 것이다. 그래야 타인이 보고, 이해하고, 기억하며, 변화할 수 있는 살아 있는 예술작품이 될 수 있다.

컨덕터의 질문은 핵심적인 정보가 최대한 간결하게 드러날 수 있도록 이야기를 구조화한다. 우리는 아주 기본적인 것들, 언제, 어디서, 어떤 일이 일어났는지, 누가 있었는지에 대해 알아야 한다. 이런 사항들을 매우 분명하게 말해주는 텔러도 있지만, 어떤 경우에는 다소 산만한 경험에 초점을 부여하는 과정이 필요하다.

"전 항상 벌어지는 일들에서 조금 떨어져 있는 일종의 방관자인 것 같아요. 어릴 때부터 그렇게 느껴왔어요."

"그렇게 느꼈던 때에 대해 말해주시겠어요? 어디에 있었나요?"

"음, 지난주 삼촌의 은퇴식 연회에서였던 것 같아요."

이제 우리에게는 이야기의 싹이 있다. 컨덕터는 삼촌 닐의 파티에서 무슨 일이 일어났는지 알아낼 수 있고, 이 순간에 대한 상연은 텔러가 이런 느낌을 가졌던 다른 모든 순간과 공명하게 될 것이다.

배우들은 구체적인 세부 사항들을 들어야 한다. 그래야 장면이 시작되면 해야 할 일을 알 수 있기 때문이다. 또한 그 의미를 일관된 형태로 구현하기 위해서는 이야기 자체에도 구체적인 특

징들이 있어야 한다. 어떤 일이, 언제, 어디서, 누구와 일어났는지에 대한 기본적인 정보가 없으면 이야기가 혼란과 추상 속에서 갈 길을 잃는다.

따라서 컨덕터의 첫 질문은 "어디서 일어난 일인가요?"에 이어 "몇 살 때였죠?"와 같은 "때"를 묻는 것일 수 있다. 동시에 컨덕터는 텔러에게 이야기에 등장하는 핵심 역할을 맡을 배우를 선택해달라고 요청함으로써 텔러와의 대화를 외부로 확장한다. 가끔 텔러는 이 지점에서 놀란 채 쳐다보기도 한다. 배우들에 대해 잊어버린 상태였기 때문이다. 하지만 이 순간부터 텔러와 관객은 곧 눈앞에서 펼칠 극을 기대하게 된다.

컨덕터의 질문이 이야기에 시간과 장소라는 구체성을 부여하는 데 도움을 주면서 텔러의 이야기 감각을 불러일으키기도 한다. 컨덕터는 "이야기의 제목을 붙여본다면 어떤 것일 수 있을까요?"라거나 "이 이야기가 어디서 끝나죠?"와 같은 식으로 물어볼 수 있다. 텔러는 지금까지 자신의 경험에 대해 이런 관점에서 생각해본 적이 없을 것이다. 하지만 그런 요청을 받으면 불현듯 자신의 삶의 한 조각이 이렇듯 시작과 끝, 그리고 의미가 있는 이야기의 형태를 지니고 있다는 점을 보게 된다. 상상력을 불러일으키는 질문으로 텔러의 창조성을 일깨울 수도 있다. "그때 실제로 *그곳에* 계시지 않았군요. 푸스코 박사가 편지를 읽었다면 어떻게 했을 거라고 상상하시나요?"

텔러가 이야기 속 역할을 맡을 한 배우를 선택했을 때, 컨덕

터는 대개 텔러에게 그 인물을 설명할 수 있는 한두 단어—외모가 아닌 내적 특성—를 요청한다. 이는 특히 텔러 이외의 인물에게 중요한데, 텔러의 이야기 속에서 이와 같은 보조적 인물에 대한 정보가 충분히 드러나지 않기 때문이다. 텔러가 설명하는 "한두 단어"는 배우가 해당 역할에 대해 힌트를 얻는 데 도움이 되는 것은 물론 장면의 진정성에 크게 기여한다. 가끔 텔러가 전하는 한두 단어의 설명은 매우 놀라운 것이어서 이야기에 예기치 못한 방향성을 부여하기도 한다. 한 텔러는 가족이 겪은 비극적 사건 이후 자신과 함께 지내게 된 엄마를 연기할 배우를 선택하면서 엄마에 대해 "냉정하고, 거리감이 느껴진다"는 한두 마디의 설명을 덧붙였다. 이런 정보가 없었다면 엄마 역할을 맡은 배우는 아마도 엄마라는 보편적인 이미지가 품고 있는 전형적인 따뜻함과 모성을 그 인물에 녹여냈을 것이다. 실제 텔러의 엄마가 어떤 사람인지 알고 나자 우리 모두 텔러의 이야기, 그 통렬한 경험에 대해 더 잘 이해할 수 있게 되었다.

가끔은 텔러가 인물—혹은 자신—에 대해 던지는 한두 단어를 통해 이야기의 핵심으로 곧장 이어지기도 한다.

"제가 어땠는지 한두 단어로요? 아, 완전히 충격을 먹었죠!"

"어떤 점이 충격적이었나요?"

이야기가 진행되면서 컨덕터는 이야기가 가진 의미의 차원을 감지하기 시작한다. 이는 상당히 명백하게 드러날 때도, 얼마간 숨겨져 있을 때도 있다. 컨덕터가 자신의 호기심을 따라가야 할

수도 있다. 호주의 플레이백 연출가 메리 굿은 컨덕터의 이런 역할을 "순진한 질문자"라고 설명한 바 있다.[10] 우리가 찾는 것은 텔러에게 이 경험이 도드라지는 이유인 요소들 사이의 대비와 긴장, 그 경험을 통해 깨달았을 뭔가다.

한 소년이 아버지가 자신의 생일 파티에 왔던 일화에 대해 이야기한 적이 있다. 처음에는 그저 행복했던 순간을 회상하는 이야기인 듯 보였다. 그러나 이야기가 진행되면서 그 생일 파티가 아빠가 참석했던 유일한 생일 파티였다는 점이 드러났다. 그것이 바로 이야기의 절박성이 놓인 장소이며, 이야기가 들려져야 하는 이유였다.

다른 한편, 컨덕터는 텔러가 들려주는 이야기가 매우 단순하더라도 그 자체로 완결적이라는 점을 인식해야 한다. 간단하고 단순한 이야기에 온갖 심리학적 함의를 덕지덕지 붙여가며 이야기를 엉뚱한 방향으로 끌고 가는 것은 잘못된 일이다. 모든 이야기에서 언제나 강렬한 임팩트를 찾으려 하지 않아도 된다.

이야기의 정수는 형태를 구축할 수 있는 기반이자 중심을 제공하며, 일관성은 물론 장면에 대한 깊이를 가져올 수 있는 구성 원리로 기능한다. 컨덕터의 미학적 이야기 감각은 장면의 성공에서 가장 중요한 요소 중 하나다. 여기서 성공이란 이 작업에서 떼려야 뗄 수 없는 중요한 두 가지 요소인 예술, 그리고 인간의 진실이라는 측면에서의 성공을 말한다.

물론 모든 것이 그저 컨덕터의 책임인 것만은 아니다. 배우

들 또한 열심히 귀를 기울여야 한다. 특히 숙련된 팀의 경우 공감 어리면서도 예술적인 영감으로 극을 풍부하게 만든다. 이 점에 대한 신뢰가 있다면 컨덕터는 배우들이 누가 무엇을 표현할 것인지 스스로 선택하도록 상당한 여지를 남겨둘 수 있다. 컨덕터는 텔러에게 역할을 선택해달라고 요청하는 대신 어떤 역할을 누가 맡을지 온전히 배우들의 선택에 맡겨두기도 한다. 그러나 이때는 배우들이 예술적 자유를 획득하는 반면 텔러가 배우를 캐스팅하는 직관적 과정이 갖는 풍부함은 얻지 못하게 된다. 이에 대한 창의적인 타협은 텔러가 두세 명의 주요 역할만 선택하게 하는 것이다. 그러면 나머지 배우들은 이야기의 의미에 대한 각자의 이해에 따라 역할을 제안하며 장면을 채울 수 있다.

플레이백 팀은 연극 예술가들로서 이야기의 극적인 효과를 확장시킬 수 있는 요소를 추구하기 마련이다. 이는 때로 중심이 되는 메인 액션에 대한 서두 또는 대조를 제공하는 것으로 나타난다. 한 여성이 사업차 장거리 출장을 간 곳에서 남편과 통화를 하는데 옆방 커플의 애정 행각으로 인한 소리가 시끄러워 성가셨다는 이야기가 있었다. 그때 컨덕터는 세 장소—텔러의 호텔 방, 커플이 묵은 옆방, 그리고 남편이 반려동물들에 둘러싸여 있는 안락한 침실—가 동시에 보이도록 무대를 설정했다. 장면은 이 세 장소가 동시에 보이며 일어나는 공명과 대조로 매우 풍부해졌다. 우리는 옆방 커플의 관능, 강아지와 고양이들에 둘러싸인 남편의 또 다른 관능, 텔러의 고독과 텔러 자신의 성적인 갈

망에 대한 암시를 볼 수 있었다.

의미와 극적 선택지에 대한 인식은 곧 장면에서 인간이 아닌 역할을 어떻게 다룰 것인지를 결정하게 된다. 배우는 이야기의 정수에 핵심이 되는 중요한 무생물 또는 동물을 연기할 수 있다. 이런 결정은 배우 또는 컨덕터가 할 수 있다. 대학 시절부터 동고동락하며 몰아왔던 오래된 파란색 자가용을 폐차시켜야 했던 한 남자의 이야기에서 한 배우는 자동차를 연기하며 자동차에 생명을 불어넣고 자동차로서 말하기도 했다. 자동차 자체가 이야기에서 핵심적인 요소가 아니라 예컨대 여행에 관한 이야기에서 단순한 이동 수단으로 언급되었다면 배우가 굳이 따로 자동차 역할을 할 필요는 없었을 것이다.

인터뷰가 끝나면 컨덕터는 배우들에게 어느 정도로 디렉션을 줘야 할까? 배우들의 경험 정도에 따라 다르겠지만 최대한 적게 주어야 한다. 이야기를 배우들의 손에 넘기는 과정은 제의적이며, 다음 단계의 드라마가 시작되는 순간이다. 이와 같은 전환 단계에서 컨덕터는 실제로 이야기의 핵심 요소를 정리해줄 수도 있다. 다음과 같은 식이다. "마리오가 고향을 떠나 이민자로 외롭게 살아가던 중 공원에서 어린 시절에 흥얼거리던 멜로디를 듣게 된 순간에 관한 이야기입니다. 보겠습니다." 배우들이 초심자일 경우 이야기의 내용과 순서, 그리고 무대를 위한 제언 등을 상기시키는 컨덕터의 정리가 더 많이 필요할 수 있다. 그러나 경험이 없는 배우들이라 하더라도 컨덕터는 배우들이 창조적으로

개입할 여지가 없을 정도로 이야기를 세세하게 다시 정리하지는 않도록 주의해야 한다. 컨덕터, 배우, 악사는 모두 장면을 만들어내는 공동의 창작자다. 플레이백 공연자이자 교육자인 제임스 루칼은 "모든 사람이 전체 이야기를 책임져야 한다"고 강조한다.

경험이 좀더 많은 팀이라면 이야기의 세부 내용을 언급하는 대신 "과거와 현재의 순환에 관한 이야기입니다. 보겠습니다"라거나 그냥 "마리오의 이야기입니다. 보겠습니다" 정도로 정리하기도 한다. 컨덕터는 배우들이 어느 정도의 지원을 필요로 하는지 판단해야 한다. 하지만 이 모든 것을 넘어 가장 중요한 것은 스토리텔러로서 간결하게 이야기를 환기시키고, 신중한 언어와 태도로 모든 사람이 순간의 충만함을 느끼게 하는 것이다.

세 가지 역할의 종합

캐럴린은 텔러석에 앉기도 전에 이야기를 시작했다.

"반복해서 꾸는 악몽에 관한 이야기예요. 오늘 아침에도 꿨어요."

나는 캐럴린이 너무 급해지지 않도록 이야기 속의 주요 등장인물을 연기할 배우를 선택해달라 청하고, 수많은 디테일 속에서 배우들이 길을 잃지 않도록 핵심적인 세부 사항들을 최대한 간결하게 설명하면서 이야기할 수 있게 안내해나갔다.

꿈속에서 캐럴린은 마치 지하철역과 같은 이상한 원형 터널 안에 있었다. 그곳에서 자신의 아들을 만나기로 했는데, 아들은 오지 않았다. 그 어디서도 아들의 모습을 찾을 수 없었다.

"어떤 점이 가장 두려웠나요?"

"다시는 아이를 보지 못하는 거요."

나는 궁금한 몇 가지를 더 물어봤다.

"꿈속에서 라이언이 어떤 느낌일 것 같은가요?" 질문을 받은 캐럴린이 다소 말문이 막힌 듯 보였기에 몇 가지 예를 제시해주었다.

"제 말은, 아들이 단지 약속을 잊어버린 걸까요, 일부러 도망간 걸까요, 아니면 아이 역시 무서워하고 있을까요?"

"아, 아이도 저처럼 겁에 질려 있어요."

이런 질문과 대답은 우리를 이야기 속으로 더 깊이 데려가준다. 텔러가 라이언이 유괴되었다고 생각한다는 점이 드러난다. 유괴범이 실제로 꿈에 나타나지는 않았지만 이후 상연에서는 그 (혹은 그녀)가 필요할 것이다.

"유괴범 역할을 할 배우를 선택해주세요. 남자인가요, 여자인 가요? 어떤 사람인가요?"

캐럴린은 이 점에 대해 생각해본 적이 없지만 질문을 받자 인물이 상상 속에서 생생하게 되살아나는 것을 느낀다.

"남자예요. 잔인하고요, 그냥 끔찍해요. 라이언이 얼마나 두려움에 떨고 있는지 신경도 안 써요."

이야기가 내 마음속에서 형태를 잡아가고 있다. 캐럴린은 우리에게 충분한 이야기를 했다. 나는 배우들을 본다. 내가 이야기를 요약해줄 것을 기대하고 있다. 하지만 많은 말을 하지 않아도 된다는 것을 안다.

나는 "캐럴린이 머무는 호텔 방에서 시작해보겠습니다"라고 말한다. 꿈에서 깨어나는 장면으로 시작한다면 배우, 관객, 그리고 텔러를 꿈속으로 데려가는 데 도움이 될 것이라는 점을 경험적으로 알고 있다. 또한 동일한 방식으로 극을 마무리하는 것이 미학적인 통일성을 부여할 뿐만 아니라 캐럴린이 편안하고 안전한 방식으로 다시금 지금-여기로 되돌아올 수 있도록 해줄 것이다.

나는 이야기의 요소들을 아주 간략하게 정리한 다음 다시 캐럴린에게로 향한다. "우리 일은 여기서 끝났어요, 캐럴린." 이번에는 관객들을 둘러보며 말한다. "보겠습니다!"

배우들에게로 행동이 이양되는 순간이다. 이제부터 상연이 끝날 때까지 극에 대한 통제권을 놓아줘야 하는 일이 언제나 쉽지만은 않다. 하지만 지금부터 컨덕터는 극이 끝날 때까지 어떤 필요와 반응이 생기든지 수용의 자세를 유지하며 텔러 곁에 머물러야 한다. 일반적으로 컨덕터는 배우들이 잘못된 방향으로 나아가고 있다고 느껴도 극에 개입하지 않는다. 일단 극이 끝나면 코멘트를 하거나 극을 변화시킬 기회는 항상 존재한다.

그러나 이번에도 배우들은 훌륭한 극을 만들어냈다. 극은 호

텔 방에서의 평범한 굿나잇 인사, 몸은 피곤하지만 저녁 파티의 여흥이 남아 즐거운 기분으로 맞이한 잠자리에서 시작된다. 그러다 이내 낮은 소리의 드럼 비트가 부드럽게 울리더니 텔러 역할 배우가 침대에서 일어난다. 꿈속에 있는 것이다. 그녀는 아들의 이름을 부른다. 다른 한편에서는 유괴범이 어린 소년에게 다가간다.

"이리 와, 라이언, 나랑 함께 가자." 라이언을 연기하는 배우가 저항한다. 유괴범은 점점 더 위협적으로 변해간다. "나랑 같이 가. 너희 엄마는 너한테 관심도 없을 거야. 널 사랑하지 않는다고." 유괴범은 라이언을 붙잡아 강제로 데려간다. 엄마는 계속해서 아들을 부른다. 아들을 찾아 헤매지만 수포로 돌아가자 불안이 커져간다. 겁에 질린 목소리가 점점 절규가 되고 마침내 꿈에서 깨어난다. 룸메이트인 에이미가 그녀를 다독인다.

"이런, 꿈이었어", 텔러 역할 배우가 말한다. "도대체 왜 계속 이런 꿈을 꾸는 거지?" 침대 밖으로 나온다. "에이미, 잠깐만 나갔다 올게. 라이언에게 전화를 해야겠어."

내 옆에 있던 텔러는 놀랍다는 반응이다. 저렇게 세세한 부분까지 말하지 않았지만 "제가 정말 저랬거든요", 나에게 작게 속삭였다.

장면이 끝났다. 캐럴린에게 어떻게 봤느냐고 묻는다. "정말 저랬어요"라고 말하며 한 손을 가슴에 대고 안도의 숨을 내쉰다.

이 극에는 변형이 필요할 수도 있겠다는 생각이 들었다. 공연

시간이 길었다면 이 이야기에서 해결되지 않은 부분에 대해 이후 이어지는 다른 텔러의 이야기가 화답할 수도 있었을 테지만 오늘 공연에서는 이 이야기를 위한 시간밖에 남아 있지 않다.

"플레이백 시어터에서는 실제로 일어난 일과 다른 방향으로 결말을 맺을 수도 있습니다. 이 이야기에서 다른 결말을 보고 싶나요?"

텔러는 주저하지 않고 말한다. "네, 아들이 안전하다는 것을 확인하고 싶어요."

대단히 충격적이거나 해결되지 않은 경험에 대한 이야기라도 이야기의 결말을 바꾸고 싶어하지 않는 텔러도 있다. 때로는 대안이 되는 시나리오에 대해 생각해내지 못하기도 한다. 우리 공연자들은 먼저 나서서 변형을 제안하지 않을뿐더러 관객으로부터 다른 결말을 이끌어내지도 않는다. 변형에 대한 제안은 반드시 텔러의 자발적인 의지에서 비롯되어야 한다. 그랬을 때 비로소 텔러 자신뿐만 아니라 그 자리에 존재하는 모든 이를 위한 강력한 구원의 경험이 될 수 있다. 우리가 바라는 것은 단순한 해피엔딩이 아니다. 자신의 경험을 직접 써내려가는 이야기의 저자가 될 수 있도록 개인의 창조적 역량을 불러들이는 것이다.

캐럴린은 꿈을 어떻게 바꾸고 싶은지 이야기했다. 일단 유괴범은 없을 것이다. 또한 라이언은 친구와 시간 가는 줄 모르고 재미있게 놀다가 그저 시간을 놓친 것이다.

우리는 장면을 다시 상연했다. 이번에는 관객들이 아들을 찾

아 헤매는 캐럴린을 도와주는 이웃 역할을 했다. 결국 캐럴린은 아들과 재회한다. 그녀는 안도하고 아들이 자신에게 얼마나 소중한 존재인지 다시금 깨달으면서도 노느라 약속 시간에 맞추지 못한 아이에게 화가 나기도 한다. 엄마와 아들은 기쁨의 포옹을 나누면서 끝맺는다.

캐럴린은 다른 결말로 끝나는 새로운 버전의 이야기를 좋아했다. 이번에도 장면 속에서 드러난 디테일 중 하나에 놀랍다는 반응을 보였다. "라이언이 항상 요새를 짓곤 한다는 걸 어떻게 알았죠?" 이는 평범한 사람들이 배우가 될 때 가질 수 있는 장점 중 하나다. 이 배우들은 아마도 그 자신이 누군가의 부모일 것이고, 텔러가 이야기하는 개인적 경험의 많은 부분을 공유하고 있는 사람들일 테니까.

컨덕터가 지녀야 할 모든 역할을 완수하고 이들 사이를 매끄럽게 오가기 위해서는 시간과 훈련이 요구된다. 컨덕터의 역할을 가르칠 때 우리는 모든 것을 한꺼번에 익히려 하기보다는 가장 쉽게 접근할 수 있는 측면—대개 텔러 및 이야기와의 관계—에 초점을 맞출 것을 독려한다. 컨덕터로서 지닌 특별한 강점이나 약점이 무엇이든 결국 다방면에 걸친 컨덕터의 기술을 통해 관객, 텔러 그리고 동료 공연자들이 플레이백에서 구하고자 하는 만족스러운 순간에 도달할 수 있었다는 보람이 뒤따를 것이다.

6장 —————◇◇—————

악사가 구축하는 감정들

이번에는 특별히 음악에 주목하면서 다른 장면을 들여다보자.

"여행에 관한 이야기예요. 여행하는 걸 정말 좋아해서, 딸이 태어나기 전에 남편과 여행을 많이 했어요. 그리고 어느 곳을 가든, 그곳에 눌러앉고 싶어했죠. 아일랜드, 뉴멕시코, 런던…… 어디를 가든지 그곳이 가장 살기 좋은 곳처럼 느껴졌거든요. 이제 곧 밴쿠버 여행을 하는데 에이버리는 똑같은 일이 일어날까봐 불안해하고 있어요. 제가 그곳에서 계속 살고 싶어할까봐. 하지만 최근에는 좀 달라졌다는 걸 느껴요. 지금 있는 곳이 정말 행복하거든요. 제 집, 제 가족, 제 일을 사랑해요. 이제야 비로소 제가 뿌리박고 있는 곳을 저버리지 않고도 새로운 장소를 진정으로 즐길 수 있을 것 같다는 생각을 해요."

장면이 시작되고 배우들이 천천히 역할과 무대를 준비하는 동안 악사가 리코더로 짧은 음악을 연주한다. 단삼도의 멜로디가 갈망의 느낌을 암시한다.

　배우들이 각자의 위치에 선다. 음악이 멈춘다. 헬렌과 에이버리가 무대를 종횡무진하며 이곳저곳을 여행하다가 중간 중간 멈춰 아일랜드 역할을 하는 배우, 다음으로 색색의 의상을 걸친 채 미국 서남부 역할을 하는 배우와 함께 춤을 춘다. 악사는 키보드로 옮겨가 초반에 리코더로 연주했던 멜로디가 연상되는 흥겨운 왈츠를 연주한다. 하지만 이번에는 장조로 바뀌어 있다. 그러다 여행지를 떠나야 할 때가 오면 헬렌이 고집스럽게 저항한다.

　"더블린으로 이사하자, 에이버리! 이렇게 예스러운 작은 집에 살면서 매일 저녁에 펍에 갈 수 있어." 에이버리는 헬렌을 잡아끈다. 여행 장면이 계속되면서 키보드 음악이 느려지고 다시 단조 코드로 바뀐다. 헬렌은 뒤에 두고 떠나오는 장소를 매번 안타까운 열망에 가득 차 바라본다.

　장면의 첫 부분이 끝이 난다. 악사는 두 번째 부분으로의 전환을 암시하며 첫 번째 테마의 변주 선율을 다시 리코더로 연주한다. 헬렌은 집에서 밴쿠버로 떠날 준비를 하고 있다. 주변을 돌아본다. 악사는 키보드로 부드러운 서스테인 코드를 연주한다. 오픈 하모니가 깊은 베이스 음 위에 편안히 자리한다.

　"잘 지내고 있어, 나의 집", 헬렌이 말한다. "돌아올게. 그리울 거야." 그녀는 에이버리와 함께 멀리 떠나 춤을 춘다. 이번에는 서로

다투지 않는다. 악사는 동일한 코드로 부드러운 리듬을 연주하면서 그에 맞춰 "집에 돌아올 거야……"라는 가사의 노래를 부른다.

연극에서의 음악

음악에는 감정적 경험을 표현하는 고유의 힘이 있다. 몇 개의 음만으로도 그 어떤 말보다 우리 가슴을 더 깊고 더 빨리 어루만질 수 있다. 음악은 우리의 내적 세계와 마찬가지로 분명히 설명할 수는 없어도 인식할 수 있는, 방향성과 논리를 가진 변화무쌍한 패턴과 변화로 이루어져 있다.

　연극에서 음악을 사용하는 이유는 음악과 감정 사이의 이와 같은 근본적인 연결성 때문이다. 모든 영화 및 연극 연출가가 알다시피, 음악은 매우 효과적으로 분위기를 불러일으키거나 극적 행동을 강조할 수 있다. 뻔히 예측되거나 혐오스럽게 사용되지만 않는다면 음악에 이끌려 극으로 빨려들어가는 것을 느낄 수 있다.

　주관적인 감정의 경험이 중심에 자리하는 플레이백 시어터에서는 음악이 특히 중요한 역할을 한다.[11] 분위기를 만들어내고, 장면에 형태를 부여하며, 무엇보다 이야기의 감정적 전개를 전달하는 능력이 있다. 악사는 누군가의 실제 삶의 경험을 존중하는 극을 구축하는 플레이백 팀의 기본 과제에서 매우 중요한 참여

자라고 할 수 있다.

플레이백 시어터를 위한 음악은 대본이 있는 연극에서의 음악, 그리고 다른 음악 공연과 구별되는 그 자체의 과제, 감각 및 기법이 있다. 연기와 마찬가지로 음악은 솜씨를 뽐내는 수단이 아닌 텔러와 관객에게 주는 선물이다. 악사라면 공연이 끝난 후 창조적이고도 섬세한 연주에 주의를 기울인 사람이 별로 없다는 사실을 애석하게 느낄 수도 있다. 하지만 음악은 사람들이 눈치 채든 그렇지 않든 효과가 있기 때문에 더욱더 힘이 있다는 점을 알아야 한다. 악사의 음악은 전체 공연에 걸쳐 지속적인 요소로 기능하면서, 일어나는 모든 일을 뒷받침하고, 그 형태를 잡아주며, 풍부하게 만든다.

공연 시작 때의 음악

음악은 본격적 장면에서의 표현적 기능 외에 플레이백 공연의 제의적 측면에서도 특별한 역할을 한다. 음악은 공연 오프닝의 일부가 되어 관객의 주의에 초점을 맞추고 우리가 일상과는 구별되는 세계로 들어가고 있음을 알리기도 한다. 악사는 악기로 짧은 소절을 연주할 수도 있고, 노래를 하거나 타악기를 연주하며, 등장하는 배우들과 어우러져 즉흥 연주를 이끌 수도 있다. 관객을 향한 일종의 오프닝 의식으로 컨덕터와 악사가 말과 음

악을 번갈아가며 나눌 수도 있다.

몇 차례의 움직이는 조각상으로 극이 시작되면, 음악의 목적이 제의의 모드에서 표현의 모드로 약간 변화한다. 이제 음악은 움직이는 조각상의 극적 효과를 극대화하기 위해 존재한다. 한 명 한 명의 배우가 움직이는 조각상으로서 움직임과 소리를 덧붙여가는 것처럼 연주하는 음악도 점점 커져가는 조각상의 형태에 영향을 미친다. 악사는 눈앞에서 펼쳐지는 일에 반응하며, 배우들은 귀를 통해 들리는 악사의 음악에 반응한다. 끝내야 할 때가 되면 음악은 서스테인 코드나 티베트 종의 '팅' 하는 소리 등을 통해 잘 조율된 극적 방식으로 극을 마무리하는 데 도움을 줄 수 있다.

장면에서의 음악: 무대 준비

컨덕터의 "보겠습니다!"란 말을 신호로 컨덕터와 텔러 사이의 인터뷰가 끝나면, 배우들이 조용히 무대를 준비하는 동안 악사가 연주를 시작한다. 이 준비 음악은 중립적인 음조일 수도 있고, 불길하거나, 서정적이거나, 코믹한 특정 분위기로 앞으로 장면에서 펼쳐질 일을 암시할 수도 있다. 어린 시절 누이의 발작을 보고 충격을 받았던 텔러의 이야기에서, 준비 음악은 바이올린의 길고 높은 음조로 시작되었다. 이 높은 음은 결국 낮은 음까지

미끄러져 내려가 비브라토의 따스함 없이 연주되는 작은 불협화음으로 이어졌다. 이 음악이 주는 악몽 같은 두려움의 효과는 텔러 역할 배우가 누이의 발작을 보며 공포에 떠는 모습의 클라이맥스 장면에 다시 등장했다.

무대 준비를 하는 가운데 일어나는 가장 중요한 일 중 하나는 지금-여기의 텔러와 컨덕터 사이의 대화에서 극으로의 전환이다. 이때, 음악은 관객 속에서 일종의 몽환적 황홀함을 만들어낼 수 있다. 관객은 배우들이 마법을 부리게 될 세계로 완전히 이끌려간다.

"이야기를 하나 더 들어보겠습니다." 한 남자가 무대로 나온다. 2년 전 에이즈 진단을 받았다고 전한다. 1년 후에는 연인이 병에 걸렸다. 텔러는 사랑하는 연인이 병에 걸리는 것과 죽는 일을 겪어야 했다. 관객석에는 침묵이 감돌았다. 이 남자의 이야기, 그리고 이를 공개적으로 말할 수 있는 용기에 대한 깊은 감동이 객석을 가득 메웠다. "보겠습니다!" 컨덕터가 말한다. 배우들이 연기할 위치로 이동하기 시작하자 악사는 커다란 징을 친다. 크고, 충격적이며, 단호한 소리가 울려 퍼진다.

배우들에게 무대 준비 음악은 실용적인 역할을 한다. 악사는 모든 배우가 자리를 잡고 시작할 준비가 되었음을 확인하면 음악을 멈춘다. 이는 전체 무대를 보지 못할 수도 있는 배우에게

유용한 실마리가 된다. 또한 장면을 명확하게 시작할 수 있게 해 준다. 모든 이가 조용하고 정지되어 있는 순간에서 최초의 행동 이 시작되는 다음 순간으로.

장면을 시작하기 전에 배우들이 서로 상의하는 공연에서는 준비 음악이 다른 방식으로 들릴 수도 있다. 호주의 플레이백 악 사 몇몇이 음악을 듣지 않는 관객에 대해 불만스러워하는 것을 보고 놀란 적이 있다. 그들은 내가 오랜 시간 플레이백을 위한 음악을 연주해왔지만 한 번도 경험해보지 못한 상황에 대해 이 야기하고 있었다. 그 극단의 공연에서는 인터뷰에 이어 배우들 이 동그랗게 모여 상의를 한다. 악사는 이때 음악을 무대 상연에 맞출 필요 없이 자신의 음악적 날개를 한껏 펼칠 수 있다. 그러 나 정작 관객은 무대 뒤에서 속삭이며 상의하는 배우들의 모습 으로부터 모종의 힌트를 얻으려 하며 서로 재잘거리기에 여념이 없다. 불쌍한 악사를 단지 무시하는 것만이 아니라 저 멀리 떠미 는 것이다. 그러다 배우들이 시작할 준비가 되면 관객은 다시 조 용해지며 무대에 주의를 기울인다.

이와는 달리 배우들이 상의 없이 조용하게 무대를 준비할 때 는 관객이 그 순간의 팽팽한 긴장에 사로잡힌다. 이미 흠뻑 빠져 들어 있는 상태다. 이때의 음악은 관객의 주의 집중에 힘입어 상 연 중의 음악보다 오히려 더 섬세하고 절제될 수 있다.

상연 중의 음악

장면이 진행 중일 때는 어떤 요소에 초점을 맞출 것인지, 언제 연주하고, 어떤 악기를 사용할 것인지 등에 관해 결정하게 된다. 텔러의 경험을 고조시키기 위한 음악, 예컨대 텔러 역할 배우가 이 일에서 저 일로 정신없이 달려갈 때는 빠르고 혼란스러운 소절로 효과를 주는 한편, 어떤 때는 배우가 표현하지 않는 차원을 제시하는 음악을 연주할 수도 있다. 아마도 텔러가 그 기저에 있는 느낌을 내비쳤을 것이고, 텔러 역할 배우는 텔러의 속마음보다는 실제로 그가 행동한 방식을 연기하고 있을 것이다. 보이스카우트 캠프에서 심하게 벌을 받았던 장면의 마무리에서, 텔러 역할 배우는 체면을 차리기 위해 아무렇지 않은 듯 허세를 부렸던 실제 행동을 묘사한 반면 음악은 그 밑에 숨은 고통과 굴욕감을 포착해 표현했다.

이때 음악은 배우가 앞선 장면에서 이미 표현했던 감정적 실체를 다시금 상기시켜주었다. 음악적 테마는 우리가 이미 본 요소를 반복하는 후렴구와 같았다. 분위기를 증폭시키는 것뿐만 아니라 이런 종류의 반복 또한 장면의 미학적 통일성을 강화해준다.

음악은 연주상의 변화 또는 증폭을 통해 장면을 클라이맥스로 옮겨갈 수 있도록 도와주기도 한다. 연주는 그저 멈추는 것만으로도 놀라우리만치 강력할 수 있다. 배우들은 다음에 일어나

야 할 일을 향해 장면을 옮겨가는 방식으로 이런 갑작스런 침묵에 거의 예외 없이 반응할 것이다. 음악을 점점 느리게, 혹은 종결감 있는 음악을 연주하거나, 테마를 되풀이하는 것은 극의 마무리를 조율하는 데 도움이 될 수 있다.

스콧은 평생 알코올 중독자였던 아버지의 그늘 밑에서 살아왔던 삶에 관해 이야기했다. 컨덕터는 이 장면을 시간 순서에 따른 세 개의 부분으로 상연하기로 결정했다. 배우들은 대본이나 퇴장할 수 있는 막에 기대지 않고도 음악의 도움을 받아 이 세 장면을 효과적으로 시작하고 끝맺었다. 각 장면 사이사이 악사는 기타로 장면마다 조금씩 다르게 장조 7화음을 연주하고 항상 동일한 악기와 코드 진행으로 되돌아왔다. 음악은 이 같은 짧은 장면의 틀을 형성하고 장면들을 서로 이어주는 역할을 하며 전체 이야기에 연속성과 구조를 부여했다.

이처럼 장면을 몇 개의 부분으로 상연하는 것이 적절할 때가 많다. 이 장 처음에 나왔던 헬렌의 이야기가 그 예다. 음악은 장면을 품위 있게 다루는 경제적이고도 미학적인 방법이다. 이런 전환 음악은 배우들에게 도움을 주는 것은 물론, 관객에게 한 부분이 끝났으며, 다음 부분이 시작될 것임을 알려준다.

장면의 변형transformation 시, 배우는 물론 악사가 맞닥뜨리는 까다로운 과제는 다시 상연하는 극을 원래의 극처럼 강력하게 만들어야 한다는 것이다. 배우나 악사 모두 소위 '해피엔딩'을 통해 극을 드라마틱하게 만드는 것보다는 행복하지 않은 장면을

강렬한 임팩트로 연기하는 것을 보통 더 쉽게 여긴다. 이 점에서 악기를 바꾸는 것이 새로움과 효과를 더하는 하나의 방식이 되기도 한다.

악사가 택할 수 있는 가장 효과적인 악기가 목소리일 수도 있다. 잘 부르지 않더라도 목소리에는 고유한 직접성과 파토스가 담겨 있다. 말이 더해지면(말이 잘 선택된다면) 그 효과가 훨씬 더 강력해진다. 섬세하고 복잡한 작업이다. 텔러, 배우, 그리고 장면의 극적 측면에 유의하면서 즉석으로 노래를 작곡할 수도 있을 것이다. 진부하거나 너무 뻔한 말이 되지 않도록 시인과 같이 언어를 정제해야 한다. 이때의 언어는 대개 매우 단순하며, 아마도 핵심적인 구절이나 이름을 반복할 때 그 효과가 가장 커진다.

음악은 어느 정도로 들어가야 하는가? 상황에 따라 크게 다르다. 장면 진행 시 음악이 계속 깔려야 할 필요는 없으며 신중하게 선택된 순간에 음악이 들리는 게 훨씬 더 효과적이다. 배우들과 마찬가지로 악사도 타이밍, 속도, 침묵의 예술적 감각을 사용한다.

도로 위에서 사고가 날 뻔했던 순간에 대한 어떤 극에서 음악 없이 장면이 시작되었다. 그다음으로 텔러가 자신을 향해 속력을 높여 다가오던 차를 단 몇 센티 간격으로 가까스로 피하는 순간에서는 쉴 새 없이 몰아치는 드럼 비트가, 이어 자신이 거의 죽을 뻔했다는 것을 깨닫고 가슴이 쿵쾅대는 장면에서는 마치 텔러의 심장 박동과 같은 거친 리듬이 이어졌다.

플레이백 악사는 음향 효과를 주는 사람이 아니다. 대부분의 경우 음악은 감정적 차원을 표현한다. 이야기가 피상적이거나 단순한 일화에 그치는 것처럼 보일 때에는 연주에 관한 아이디어를 얻기 어려울 수 있고, 아무것도 연주하지 않기보다는 음향 효과라도 주는 편을 선택할 수는 있다. 그러나 그렇게 척박한 상황에서라도 스스로를 영감에 활짝 열어놓는다면 전체 공연의 역동에 영향을 미치고 사람들을 이야기의 더 깊은 차원으로 이끄는 뭔가를 연주할 수 있을 것이다.

배우의 감정을 진정성 있게 만들려면

악사는 플레이백 팀의 중요한 구성원이며, 앞서 봤듯이 팀의 모든 구성원과 마찬가지로 이야기 전달자가 되어야 한다. 이제껏 언급한 모든 음악적 가능성은 악사의 이야기 감각, 그리고 배우와의 협업에 좌우된다. 음악은 단순한 반주 이상의 어떤 것이다. 협업이 잘 이루어질 때 음악은 무대 위의 또 다른 배우가 되어 다른 배우들과 큐를 주고받으며, 매 순간 이야기를 최대한 생생하고 예술적이면서 진정성 있게 만들어준다.

배우의 대화가 명확히 들려야 하는 순간에 민감하게 반응하여 음악을 부드럽게 연주하거나, 혹은 대화와 대위법이 되도록 연주하여 배우의 말이 모호해지지 않도록 해야 한다. 물론 의식

적으로 대화를 들리지 않게 함으로써 드라마를 강화해야 할 때도 있다. 적절한 순간에 음악의 볼륨을 높이면 배우의 목소리 또한 높아져 말 자체가 명확히 들리지 않더라도 그 순간의 갈등이나 흥분을 전달할 수 있다. 공산주의 시절 루마니아에서의 탈출 실패에 관한 잊을 수 없는 이야기가 떠오른다. 텔러와 두 명의 친구가 무장 경찰에게 체포되는 순간이 클라이맥스였다. 악사는 분노, 공포, 절망의 외침과 어우러져 탬버린 소리를 정신없이 거칠게 높여갔다. 배우들의 울음소리를 억누르는 음악은 압제와 절망의 테마에 대한 훌륭한 유비가 되었다.

이런 공동 창조는 건강한 상호 신뢰와 존중에 좌우되며, 그것이 없다면 배우와 악사는 협력하기보다는 경쟁적인 관계에 놓일 수도 있다. 앞서 언급했던, 무대 준비 시 사람들이 음악에 집중하지 않아 짜증난다고 했던 악사는 장면 상연 중 언제 음악이 들어가야 할지 몰라 때로 곤란하다고 토로하기도 했다. 나 또한 새로 결성된 그룹과 작업하거나 워크숍을 통해 새로 만난 이들 속에서 악사 역할을 해야 했을 때, 배우와 악사 사이에 비전의 공유가 없어 어려웠던 적이 있다. 배우와 악사의 협업을 통한 시너지가 어떤 것인지 이해하고 이를 달성하기 위해서는 시간과 노력을 들여야 한다.

특히 음악만으로도 의미를 가장 정확히 전달할 수 있는 순간에 팀워크가 중요하다. 그럴 때 배우들은 행동을 일시 정지하고 음악이 중심에 설 수 있도록 자리를 내주기도 한다. 말과 움직임

은 유한할 때가 많은 반면, 형언할 수 없는 강렬한 정서는 때로 음악의 직접적인 화답을 통해서 더욱 효과적으로 표현되기도 한다.

어머니의 날에 있었던 어떤 공연에서, 한 여성이 딸의 첫 출산에 관해 이야기한 적이 있다. 이야기를 아주 재미있게 하는 사람이었다.

"그리고 출산 현장에 또 누가 있었죠, 셸리?"

"정자 제공자죠, 뭐." 딸의 파트너에 대한 텔러의 생각이 엿보인다. 관객은 '아기'의 출산 장면에서 흐뭇하게 웃는다. 이야기의 깊은 의미를 잘 인지하고 있던 배우들은 극이 마무리를 향해 나아갈 때 웃음소리가 잦아들 수 있도록 기다려준다. 극이 아직 끝나지 않았음을 암시하면서 배우들은 각자의 자리에 선다. 이때 악사가 아르페지오로 부드러운 기타 선율을 연주하며 "내 아가야…… 내 아가야……"라는 가사를 붙여 서정적으로 노래한다. 셸리가 그때까지 유지하던 유머러스한 거리감이 무너진다. 입을 떨며 눈물이 가득 고인 눈으로 컨덕터의 어깨에 기댄다.

악사와 컨덕터

악사와 컨덕터와의 긴밀한 협력은 공연을 더 탄탄하게 한다. 각

각 무대의 양편에 앉아 있는 악사와 컨덕터의 역할은 어떤 면에서 유사하다. 배우들을 지원하고 이야기의 형태를 잡아주는 특별한 책임을 공유하고 있는 것이다. 이 둘의 파트너십이 강력하고 상호 신뢰에 바탕을 둘 때, 전체 앙상블의 중심축이 되어 이야기가 구현될 최적의 조건이 만들어진다. 역할은 순차적이다. 일단 상연이 시작되면 컨덕터의 연출 역할은 중단되고, 악사가 음악의 영향력을 통해 어느 정도 그 기능을 이어받는다. 악사의 예술적 결정은 예를 들어 세 부분으로 장면을 진행한다거나 특정 요소를 음악으로만 표현되도록 하는 컨덕터의 상연 제안을 따르기도 한다.

이런 컨덕터-악사의 파트너십은 전체 공연의 미학적 틀을 잡아주기도 한다. 관객을 향한 컨덕터의 오프닝 발언 내내 음악으로 받쳐주기도 하고, 특별히 강렬했던 장면이 끝난 후에는 사람들이 깊은 숨을 내쉴 시간을 가질 수 있도록 간주곡을 연주하기도 한다. 또한 음악과 말을 조화롭게 주고받으며 공연을 마무리할 수도 있다.

음악과 조명

조명을 사용하는 경우, 악사와 조명 담당자는 함께 협력해 이 두 요소의 효과를 극대화한다. 플레이백 시어터를 위한 조명은 이

야기를 전달하는 또 하나의 비인지적 방식이다. 관객의 반응은 무의식적인 차원에서 조명의 양과 색감으로부터 크게 영향을 받는다. 조명 담당자는 악사와 마찬가지로 이야기의 감정적 전개를 따라간다. 두 요소의 효과는 긴밀한 협력을 통해 이야기의 중대한 요소를 강조하거나 장면 진행의 형태를 잡아줄 때 강화된다(다음 장 참조).

악사의 기량과 공감 능력 사이에서

내가 아는 여러 명의 플레이백 악사는—나 자신을 포함해—음악 치료에 종사하기도 한다. 이것은 우연이 아니다. 이런 종류의 연주를 위해 끌어내는 기량은 음악 치료에 필요한 그것과 유사하다. 플레이백 악사는 가급적 하나 이상의 악기를 창조적이고도 능숙하게 연주할 수 있어야 하고, 즉흥으로 연주하는 것이 편안해야 하며, 자신의 지각과 충동을 음악으로 바꿔내는 데 주저함이 없도록 자신의 음악성에 충분한 자신감을 지녀야 한다. 이야기의 필요에 따라 악기나 노래를 통해 클래식, 블루스, 랩, 민속음악, 동요 등 다양한 음악적 스타일을 제안할 수 있을 만큼 다재다능하다면 크게 도움이 될 것이다. 플레이백 음악은 특정 문화를 넘어서는 보편적인 분위기와 관련될 때가 많지만 쉽게 알 수 있는 음악적 스타일을 제시하는 것이 강력한 효과를 발휘

할 때가 있다. 예를 들면, 예전에 전통적인 피들 춤 캠프에서 비약적인 진전을 이루어낸 경험에 대한 이야기를 상연한 적이 있는데, 바이올린을 피들 스타일로 연주한 것이 그 장면의 진정성과 감정적 효과에 큰 도움이 되었다.

그러나 음악적 기량이 유일하게 중요한 요소인 것은 아니다. 악사는 텔러와 팀원들에게 맞출 수 있는 역량, 장면의 필요에 유연하게 대응할 수 있는 능력을 지녀야 하며, 이 작업이 갖는 본질적으로 겸허한 특성을 받아들일 수 있어야 한다. 플레이백 배우가 어렵거나 제한적인 역할로 선택되거나, 또는 아무 역할로도 선택되지 않는 상황에 준비되어 있어야 하듯 악사 또한 대범하고 거리낌 없이 연주하거나, 또는 음악이 자리할 공간이 거의 없는 장면에서는 연주를 삼갈 준비가 되어 있어야 한다.

플레이백 시어터의 악사와 배우 모두 치료사의 공감 능력, 판단하지 않는 열린 마음을 어떤 표현이든 해낼 수 있는 자세와 결합할 수 있어야 한다. 기술적으로 뛰어난 기량의 연주자가 모두 인격적으로 성숙하거나 이 작업에 적합하지는 않다.

열린 마음, 공감 능력, 관대함, 자발성이 실제 음악적 기량 이상으로 중요하기 때문에 기술적으로 뛰어나지 않더라도 장면을 위해 예상을 뛰어넘는 훌륭한 음악을 연주할 수도 있다. 결국 자발성과 용기의 문제인 것이다. 우리에게는 모두 목소리가 있고, 누구든 간단한 타악기 정도는 두드릴 수 있다. 이런 도구를 사용해 충분히 플레이백 장면에 들어맞는 진정 감동적이고 극적

인 음악을 만들어낼 수 있다. 물론 음악적 기량이 풍부할수록 플레이백 음악에서 채택할 수 있는 선택지가 많아지는 것은 맞다. 그러나 악사든 아니든 모든 공연자가 실제 공연이 아닌 리허설이나 워크숍 등에서라도 악사 역할을 경험해보는 것은 매우 중요하다. 그 경험을 통해 악사의 음악이 공연에 미칠 수 있는 효과를 느끼고 놀라게 될 것이다. 또한 악사 역할을 시도해보는 것이 배우나 컨덕터로 돌아갔을 때 음악에 대한 인식 능력을 한층 더 높여주기도 한다.

모든 오브제를 악기로 삼기

능숙한 악사는 건반, 현악기, 관악기, 타악기 어느 것이든 표현력을 극대화할 수 있는 악기를 주로 사용하며, 나머지 다른 악기들로 음색, 음역대, 음량, 멜로디, 리듬, 그리고 문화적이거나 감정적인 뉘앙스를 보완한다. 많은 것이 악기가 될 수 있다. 익숙한 리듬 밴드식 악기에서 이국적인 악기, 또 직접 만들거나 새로 발견하게 된 오브제 등 무엇이든 가능하다. 즉흥적으로 공연을 하게 되거나 '진짜' 악기를 구매할 예산이 없다면 냄비, 프라이팬, 나무 숟가락, 카주로도 훌륭하게 다양한 소리와 효과를 줄 수 있다. 악기를 구매할 때는 좀더 복잡한 메인 악기 외에, 저음에 소리가 깊이 울리는 드럼, 카바사, 슬라이드 휘슬이나 카주, 대나

무 피리나 리코더, 우드블록, 실로폰, 다양한 종류의 종이 있으면 좋다. 또한 목소리는 반주 유무에 관계없이 플레이백 음악에서 강력한 도구가 될 수 있는 가장 좋은 악기 중 하나다.

카바사와 바다

한 남자가 어린 시절 친구와 바닷가에서 모래성을 쌓으며 놀았던 일에 대해 이야기한다. 이 두 친구는 놀다가 다투게 되었는데, 싸우는 동안 파도가 몰려와 모래성을 쓸어가버렸다.

　배우 한 명이 바다 역할로 선택된다. 얇게 비치는 파란색 천을 몸에 두른 채 무대 가장자리에 무릎을 꿇고 부드러우며 일정한 움직임으로 파도를 표현한다. 어린 두 소년의 역할을 연기하는 배우로부터 포커스를 빼앗아오지 않는다. 악사는 카바사를 사용해 차분하면서도 '쉬쉬' 하는 리듬으로 장면을 받쳐준다. 파도가 점차 모래성을 집어삼킨다. 아이들은 싸움을 멈추고 모래성이 쓸려 없어져버렸다는 사실에 황망해한다. 침묵 속에서 카바사의 리듬이 계속된다. 마치 진짜 파도처럼 무심하고도 일정하게.

현존, 표현 및 제의

플레이백 시어터는 친밀하고, 일상적이며, 가식 없고, 쉽게 다가갈 수 있는 연극이지만, 말 그대로 연극이다. 일상의 삶과는 다른 무대 속으로 의식적으로 들어가야 한다. 연극에 필요한 고양된 분위기를 만들어내기 위해 공연자가 갖는 주의 깊은 집중의 태도인 현존(존재감), 공연의 신체적·구조적·시각적 측면인 표현, 그리고 공연마다 일관된 틀을 제공하는 양식인 제의에 의지한다. 현존, 표현, 제의를 통해 사람들의 개인적인 삶이나 이야기가 주목과 존중을 받을 가치가 있다는 메시지가 전달된다.

격식성과 비격식성이라는 플레이백의 역설은 공연의 첫 순간에 압축되어 드러난다. 배우들이 한 명씩 무대로 들어오면서 관객에게 자신의 이름, 그리고 자신에 관한 짤막한 말을 건넨다.

"안녕하세요, 이브입니다. 전 오늘 꽤 오랫동안 생각만 하고 있

던 친구에게 편지를 썼어요."

이브는 마치 누군가에게 이야기하듯 자신에게 일어난 짧은 일에 관해 말한다. 방금 이 말은 연습을 한 것도 아니고 심지어 준비한 것도 아니다. 관객은 이렇게 대사가 아닌, 사전에 조율되지 않은 누군가의 짧은 일상을 듣는다. 그러나 이와 동시에, 이브의 말을 제의적 양식, 그리고 배우의 무대 입장이 갖는 현존이라는 맥락에서 받아들인다. 이 상이한 메시지는 관객들에게 이브의 말은 단순한 잡담이 아니라 형식, 구조, 의도가 내포된 공연의 일부라는 점을 전달한다. 무엇보다 이브의 사적 경험이 공적 맥락에서 주목의 대상이 될 만한 가치를 지니며, 관객 또한 이렇게 개인적인 이야기를 할 수 있는 장에 초대된 것이라는 메시지가 전해지는 것이다.

플레이백 시어터 공연을 볼 때 우리는 그 고양된 제의적 특성에 반응한다. 그런 특성이 없다면 공연이라는 느낌을 받지 못한다. 하지만 이 특성이야말로 말로 표현하거나 가르치기 가장 어려운 부분 중 하나다. 서구의 산업 문화에서는 이런 측면에 주의를 기울이는 것이 익숙하지 않다. 일반적으로 제의와 표현의 요소는 이를 필요로 하는 공동체의 행사, 장례식, 졸업식, 피아노 연주회와 같은 전환이나 기념의 순간에도 잘 드러나지 않는다. (내가 알고 있는 단 하나의 예외는 뉴질랜드다. 뉴질랜드는 우아하고도 실용적인 의식의 장인들인 마오리족이 대체로 문화에 깊은 영향력을 행사해온 나라다. 학부모회 회의에서부터 공식 기념식에 이

르기까지 모든 공적인 행사는 전통 마오리족의 관습에 기초한 제의적 구조를 기반으로 이루어지곤 한다. 뉴질랜드 사람들은 이런 형식이 사람들을 한데 모이게 한 목적, 즉 서로 잘 듣고 이해하며, 과거를 기리고 새로운 시작을 기념하는 목적을 뒷받침해준다는 점을 발견했다.) 플레이백 초심자들은 이렇듯 제의를 활용하고, 현존과 의식적 표현을 통해 공연하는 방법을 배워야 한다는 과제를 어려워할 때가 많다.

현존

배우는 그저 서 있고, 움직이고, 듣고, 서로 관계 맺는 방식을 통해 자신들이 하고 있는 행위의 깊이와 힘을 완전히 이해하고 있다는 점을, 혹은 그 반대를 전달할 수 있다. 항상 그렇지는 않지만 플레이백 시어터의 초심자 배우들이 무대 위에서 보이는 평범성으로 인해 무대에서 행해지고 있는 바의 효과가 반감되는 경우를 자주 봐왔다. 무대에서 자신들이 일으키고 있는 효과를 명확히 깨닫지 못하고 있는 것이다. 이와 같은 현존의 결핍은 대부분 무대 위에서의 태도가 미치는 영향을 이해하지 못하는 것, 또한 무대 위에서 존재감을 드러내는 것에 대한 부끄러움에서 비롯되는 경우가 많다.

반면, 공연의 이 같은 측면을 연마한 배우들은 플레이백의 효

과를 훨씬 더 깊어지게 할 수 있다. 현존이라는 것은 큐빅 박스 위에 똑바로 앉아 있는 것과 털썩 앉아 있는 것의 차이, 주의 깊게 경청의 눈빛으로 서 있는 것과 텔러와의 인터뷰가 끝나기만을 기다리며 꼼지락거리는 것의 차이 정도로 단순하고도 미묘한 개념이다. 이는 예컨대 짧은 형식인 페어 전에 배우들 간의 의사소통을 최소한으로 줄여주며, 신체적으로든 언어적으로든 서로 불필요하게 대화하고자 하는 유혹을 없애준다. 가장 훌륭한 플레이백 배우는 선禪과 같은 고요한 주의력(집중)과 자기 수양의 덕목을 갖추고 있다.

무대 준비는 배우들의 현존이 특히 중요한 역할을 하는 순간이다. 앞서 본 것처럼 이때는 관객이 일종의 몽환적 상태, 공연팀의 창조성을 최대한으로 수용할 준비가 되어 있는 공간으로 이끌려 들어가는 때다. 배우들이 더 많이 훈련되어 있을수록 관객은 이 마법의 순간으로 순조롭게 들어갈 수 있다. 배우들이 상연을 계획하거나 행동으로 들어가기 전 사전 조율을 위해 잠시 머리를 맞대고 모이는 경우라도 집중과 통제력을 통해 제의의 흐름에서 벗어나지 않고 현존을 유지할 수 있다.

장면을 마무리하는 단계에서 다시 배우들이 집중된 현존을 발휘할 여지가 생긴다. 어떤 어려운 경우라 하더라도 배우의 존엄을 유지하며 온 마음을 다해 텔러를 바라볼 용기를 내야 한다. 그렇게 하는 것이 텔러에게 주는 선물을 더욱 풍부하게 만든다. 그런 다음 다시 큐빅 박스로 돌아와 앉아 집중을 유지하면

서 신체와 표정을 통해 다음 이야기로 온전히 들어갈 준비가 되었음을 나타낸다.

다른 누구보다 컨덕터는 플레이백 공연을 완전히 일상적인 모임과 구분 짓는 현존의 톤을 결정한다. 컨덕터는 공연이 시작되는 순간부터 공연의 성패를 등에 업고 모두의 이목이 집중된 무대 한가운데 서서 지금-여기의 이 순간과 조우할 수도 있고, 위축될 수도 있다. 컨덕터가 현존을 통해 처음부터 끝까지 자신의 역할을 완수할 수 있다면 관객과 배우 또한 컨덕터와 함께 진정으로 연극적인 행사를 만들어갈 수 있다.

표현—무대

플레이백 시어터를 위한 공간은 아담하고(100석 이내), 무대는 배우들이 잘 보일 수 있을 정도의 단이 있으며(바닥에서 30~60센티미터 정도), 쉽게 접근할 수 있는 계단이 있는 친근한 극장이 이상적이다. 아니면 객석의 한 줄 한 줄이 무대를 향해 내려오는 형태의 원형 무대가 될 수도 있다. 플레이백은 프로시니엄 무대가 그다지 적합하지 않으며 막도 필요 없다. 플레이백 무대의 주요한 특성은 무대가 자아내는 친밀성과 무대와의 접근성이다. 음향은 텔러의 아주 작은 목소리도 쉽게 들을 수 있도록 선명해야 하지만 소리가 울릴 정도여서는 안 된다.

그러나 앞서 봤듯 플레이백 공연의 '무대'는 그저 가구들을 치워놓은 방 한 켠처럼 평소에는 전혀 무대가 아닌 곳일 때도 많다. 그러니 더더욱 무대가 설치되는 방식에 주의를 기울여야 한다. 실제 무대가 있든 없든 이야기에 생명력을 불어넣을 수 있는 물리적인 공간을 만들어내야 한다.

기본적인 무대 설치는 매우 간단하다. 관객 쪽에서 바라볼 때 왼쪽(무대 하수)에 두 개의 의자가 무대 중앙을 향해 나란히 놓인다. 컨덕터와 텔러가 앉을 의자다. 공연 초반부에는 텔러의 의자가 비어 있다. 관객은 비어 있는 의자에 크게 주목하지 않지만 이내 궁금해하기 시작한다. "저 빈 의자에는 누가 앉지?" 무대의 다른 한쪽은 악사가 자리하는 곳으로 다양한 악기들이 낮은 테이블이나 바닥에 깔린 천 위에 놓인다. 무대 뒤쪽에는 배우들이 앉고 극이 시작되면 소품으로도 활용될 큐빅 박스들이 놓인다. (플레이백 시어터에서는 플라스틱으로 된 우유 상자를 사용하는 경우가 많다. 전 세계적으로 그 크기와 형태가 비슷하며 어디서든 쉽게 구할 수 있을뿐더러 매우 저렴하기도 하고 차곡차곡 쌓을 수도 있기 때문이다. 단, 앉기에 그다지 편하지 않다는 점은 감안해야 한다. 플레이백 배우들은 골이 패인 엉덩이로 알아볼 수 있다는 오랜 농담도 있다.)

무대 왼편 약간 뒤쪽에는 대개 다양한 색상과 질감의 천이 걸려 있는 소품 트리가 있다. 무대에서 가장 다채로운 부분으로, 그 자체로 환기가 되며 미학적이다. 실제로 천을 사용하는 빈도

가 많지 않더라도 천이 걸려 있는 소품 트리는 축제적이고 연극적인 분위기 형성에 크게 기여한다. 천은 이런 점을 염두에 두고 선택, 배열해야 한다. 빼어나고 호소력 있는 다양한 천을 찾아내고, 미학적인 감각을 발휘해 걸어놓을 수 있다. 예컨대 검은색의 긴 천 옆에는 레이스가 달린 빨간색 천을 두거나, 망사로 된 천 옆에는 대담한 금속성의 천을 두는 식으로 말이다.

이런 간단한 오브제들이 단순한 빈 공간을, 아직 들려지지 않은 이야기로 가득 채워질 공감의 공간으로 탈바꿈시킨다.

공간

일반적인 공연장이 아닌 곳에서 플레이백 시어터 공연이 열릴 때, 어떤 곳이든 최대한으로 활용하기 위해 밟아야 할 몇 가지 단계가 있다.

첫 번째는 상호 연결과 소통이라는 플레이백의 목적에 맞게 의자를 배열하는 것이다. 기존 연극에서는 관객이 대개 일직선으로 앉는다. 이 경우 다른 관객을 인지할 수 있는 가능성이 최소한으로 줄어들어 옆 사람에게 주의를 빼앗기지 않고 최대한 극에 몰입할 수 있다. 그러나 플레이백 시어터에서는 관객이 무대에서 펼쳐지는 극에 집중하는 것만큼 다른 관객들과도 교감할 수 있길 바란다. 무대에서 펼쳐지는 이야기는 그런 교감의 일

부다. 우리는 관객들이 서로를 볼 수 있도록 의자를 약간 아치형으로 배열한다. 그렇게 되면 무대 공간에 배치되어 있는 의자들이 더해져 전체적으로 무대와 객석을 포함한 공연 공간이 하나의 거대한 원의 형태를 이루게 된다.[12] 객석 중앙에는 통로를 두어 누구나 쉽게 무대 공간으로 걸어 나올 수 있게 한다. 맨 앞열에는 어린이나 더 좋은 시야를 확보하고 싶어하는 사람들이 앉도록 방석을 놓을 수도 있다. 최대한 편안하고 환영받는 분위기가 되도록 한다. 객석에서 걸어 나와 무대 공간의 텔러석에 앉아 이야기하는 모든 사람이 환영받고 있음을 느끼고 그곳에 앉아 있는 것이 즐거운 경험이 되길 바란다.

위와 같은 방식을 통해 놀라우리만치 빠르고 쉽게 공간을 탈바꿈시킬 수 있다. 몇몇 사람은 무대를 만들고, 또 다른 이들은 의자를 배치하면서 단 몇 분 만에 짐짓 평범하고 차갑게 느껴지던 공간이 그럴듯한 연극적 공간으로 탄생한다.

조명

극장이든 격식 없는 공간이든 무대 조명은 큰 차이를 만들어낸다. 공간을 규정해주기도 하고, 따분한 형광등이나 익숙한 흰색 조명이 아닌 색채 속에 모든 것을 녹아들게 할 수도 있다. 플레이백 조명은 대개 포커스를 주기 위한 스포트라이트나 특정한

환경을 만들어주기 위한 것이 특징인 전통적인 무대 조명과는 다르다. 플레이백을 위한 조명은 대부분 감정의 유동성과 함께 변화하는 표현적인 색감을 주기 위한 것이다.

플레이백을 위한 기본 조명에는 전체 색감을 위한 2개의 큰 스쿱 조명에 포커스 효과를 위한 4개의 스폿 조명이나 프레넬이 포함될 수 있다. 각 조명을 젤로 필터링하면 장면의 필요에 따라 사용될 만한 색감의 레퍼토리를 마련할 수 있다. 조명은 장대에 장착하여 공연장 뒤편 라이트 박스에 설치되어 있는 조광기 플러그로 제어한다. 공연팀의 멤버 중 한 명인 조명 담당자는 인터뷰 후, 그리고 장면이 끝났을 때 다시 조도를 낮추어 이야기의 틀을 잡는 데 도움을 줄 수 있다. 장면 상연 과정에서는 극의 전개 상황에 맞춰 조명에 미묘한 변화를 주기도 한다. 공연 시작 전, 인터뷰나 장면 상연 중에 텔러와 컨덕터가 적절한 조도의 조명을 받을 수 있도록 세심하게 조명을 맞춰놓는다. 가장 인상적인 드라마가 펼쳐지는 곳이 다름 아닌 상연을 바라보는 텔러의 얼굴일 때가 많기 때문이다.

모든 그룹이나 모든 공연에서 조명을 사용하는 것은 아니다. 다른 장비에 비해 덩치도 클 뿐더러 비싸기 때문이다. 그러나 무대 조명 없이도 공연 때 빛의 상태를 개선할 수 있는 방안은 있다. 천장의 조명을 몇 개 끌 수도 있고, 색채와 포커스를 주기 위한 램프를 사용할 수도 있다.

공연 의상

의상은 공연자들의 표현 수단 중 하나다. 이것은 극단마다 스타일에 따라 다르다. 다만 배우들이 움직이기 쉬우면서 최대한 중립적인 의상을 입어야 극 속에서 할머니, 개구리, 경찰, 달 등 무엇이든 될 수 있다는 점은 고려해야 한다. 검은색 의상으로 통일하든, 단색 의상을 조화롭게 맞춰 입든, 또는 그저 평범한 일상복을 입든 움직이고 표현하기에 최대한 유연한 의상을 선택해야 한다.

시작과 끝

표현의 중요성은 공연의 방식으로까지 확장된다. 예를 들어 공연을 시작하고 끝맺는 방식에서 배려와 창조성을 발휘할 여지가 커진다. 공연팀의 첫 등장부터 행하는 모든 것이 연극적 효과를 강화하거나 반감시킬 수 있다. 타악기를 연주하면서 춤을 추며 등장하든, 이브와 같이 말을 하면서 움직이는 짧은 1인 조각상을 보여주든, 이외에 무수한 다른 방법을 사용하든, 공연은 이처럼 연극적이면서도 진정으로 인간적인 오프닝으로 시작해야 플레이백의 과정으로 매끄럽게 진입할 수 있다. (너무나 대담했던 플레이백 초창기에 우리는 무대 위에 놓인 막 뒤에서 한 번에 두 명

씩 공연 의상을 갈아입는 것으로 공연을 시작했다. 관객은 이 같은 터무니없는 행위를 어떻게 받아들여야 할지 몰랐다. 지금 와서 생각하면 이런 방법은 실상 어떤 유용한 효과도 만들어내지 못했던 것 같다.)

공연이 모두 끝난 후 적절한 엔딩은 모든 이가 공연을 통해 공유한 바의 의미와 깊이를 확인하는 데 도움이 될 수 있다. 인사를 건네기에 좋은 순간이기도 하다. 그러나 가장 중요한 것은 함께 서서 관객의 박수를 받고, 귀중한 순간을 함께해준 관객들에게도 박수를 보내며 현존의 태도를 유지한 채 무대를 떠나는 것이다. 불과 몇 분 후 되돌아와 관객과 격의 없이 만나게 되더라도 말이다.

제의

플레이백 시어터에서 제의는 예측 불가능성을 제한할 수 있는 안정성과 익숙함을 부여하는 반복적인 공간 및 시간 구조를 의미한다. 제의는 또한 삶이 연극으로 탈바꿈하는 경험에 대한 고조된 인식을 불러들이는 데도 도움이 된다.

제의의 존재는 공연이 시작되기 전부터 힘을 발휘한다. 앞서 봤듯 플레이백 공연은 일반적인 공연장이 아닌 곳에서 이루어질 때가 많다. 큐빅 박스와 악기, 소품 트리, 그리고 텔러와 컨덕

터를 위한 의자로 공간과 무대를 만드는 과정 또한 제의다. 이는 구내식당 같은 장소를 뭔가 다른 곳, 즉 이야기가 들리고 보이는 곳, 사람들이 서로를 새로운 방식으로 이해하도록 초대되는 곳으로 만드는 상징적인 과정이다. 플레이백에 적합하지 않은 공간이라면, 이를 만들어내야 한다.

일단 공연이 시작되면 공연의 제의를 확립하고 통제하는 일은 주로 컨덕터의 일이다. 컨덕터는 자기 역할의 주술적 측면에 대해 충분히 인지하며 이를 책임감 있고 예술적으로 사용해야 한다.

컨덕터가 제의를 위해 사용하는 도구 중 하나는 공연의 전 과정, 특히 텔러와의 인터뷰 중 선택하는 언어다. 한 측면에서 컨덕터의 언어는 허물없는 대화여야 한다. "안녕하세요, 반갑습니다. 텔러석에 앉는 건 처음이죠?" 등과 같이 말이다. 한편 또 다른 측면에서는 정형화되고, 반복적이며, 높은 수준의 배려와 의식으로 섬세하게 조율된 언어여야 한다. 모든 인터뷰가 다르지만 컨덕터의 여러 질문이 인터뷰마다 크게 다르지는 않을 것이다. 컨덕터는 인터뷰를 특정한 방향으로, 즉 특이성을 향해, 때로 숨겨져 있는 이야기의 의미를 향해, 텔러 자신의 창조성을 향해 이끌어가곤 한다. 인터뷰가 잘 진행되면 텔러가 그 제의에 동참하면서 질문과 답변에 리듬이 생기는 것을 느낄 수 있을 것이다.

컨덕터는 텔러가 한 말을 배우와 관객을 향해 다시 한번 짚어주기도 한다. 예를 들어 "꿈에 관한 이야기예요. 정말 꿈이었는

지 확실치 않지만요"라는 텔러의 이야기를 이어받아 관객을 향해 "아마도 꿈이 아닌 꿈"이라고 간결하게 반복하면서 강조해주는 것이다. 컨덕터는 공연 현장에 모인 모든 사람이 이야기에 귀기울이도록 한다. (텔러는 큰 소리로 말할 의무가 없다.) 또한 컨덕터는 반복의 제의적 요소를 통해 스토리텔링 과정을 즉각적으로 고조시키고 있는 것이다.

인터뷰가 끝나면 컨덕터는 텔러와 관객을 향해 "보겠습니다!"라고 제안한다. 인터뷰 끝의 이 말은 텔러, 배우, 관객을 향해 극이 시작됨을 알리는 제의의 일부다. 텔러에게는 플레이백 과정에서 지금까지의 적극적인 참여가 잠시 중지될 것임을 알리는 강력한 암시의 말이 되기도 한다.

실제 상연 순서에서도 제의는 중요한 역할을 한다. 3장에서 살펴봤듯 상연은 5단계의 양식을 따른다. 인터뷰가 끝나면, 고도로 제의적인 무대 준비가 이어지고, 장면이 펼쳐지고, 사례의 순간이 이어진 다음 텔러의 마지막 말로 마무리된다. 이런 순서의 일관성은 장면이 비상할 수 있는 구조를 만들어낸다. 5단계의 제의가 없다면 배우, 텔러, 관객 모두 혼란스럽고 불안정한 느낌을 갖게 될 수 있다.

음악은 제의의 확립에 매우 중요한 요소다. 앞 장에서 논의한 바와 같이 플레이백에서 음악이 갖는 제의적 효과는 그 미학적, 표현적인 기능과 관련이 있으나 그와는 약간 구별되기도 한다. 안정감을 주고 품격을 부여하는 음악의 효과가 종교 및 예식

에서 들리는 음악에 친숙한 우리 문화에서 비롯되었는지, 아니면 음악 자체에 그런 행사에서 사용될 수밖에 없는 고유한 품격이 있는지는 확실치 않다. 어느 쪽이든 음악은 특히 공연의 시작과 끝, 그리고 이행의 순간에 제의적 차원을 강력하게 확장시킨다. 그런 순간에 악사는 컨덕터와 마찬가지로 의식적으로 주술적 역할을 이행하고 있는 것이다.

무대 조명 또한 제의에 복무한다. 조명이 내려가면 사람들은 순간 조용해지고, 눈앞에서 벌어질 일들을 받아들일 준비가 된다. 장면 중 조명의 변화는 무대 행동에 예술의 틀을 부여한다. 음악과 함께 "이 순간에 주목하세요! 중요한 순간이에요!"라고 말해주는 것이다.

앞서 플레이백 공연을 정기적으로 보러 오지만 텔러로 이야기할 기회를 충분히 갖지 못한 정서불안장애 아이들에 대해 이야기했다. 텔러로 선택받지 못한 실망감을 다독여주기 위해 학교 상담사로 일하는 단원인 다이애나가 아이들에게 이야기할 기회를 마련해준 적이 있다. 교실에 들어가 아이들과 함께 원으로 둥글게 섰다. 이야기를 하고 싶은 아이들에게 한 번에 한 명씩 말할 기회를 주었다. 매 이야기가 끝난 후 다이애나는 방금 들었던 이야기에 일종의 격식을 부여해 그 이야기를 되짚어주는 시간을 가졌다. 아이들은 이 과정에 매우 만족했다. 자신의 이야기가 극으로 상연되는 것과 똑같진 않았지만 그저 사적인 대화로 그치는 것과는 달랐던 것이다. 약간이나마 이런 제의의 틀을 가미하

면 개인적인 이야기를 들려주는 일이 만족스럽고 기념이 될 만한 뭔가가 될 수 있다.

제의와 의미

이런 제의의 중요성, 특히 장면 상연의 제의적 순서에 대해 탐구하던 초창기, 일본식 다도에 참여해 오랜 전통을 가진 이 제의와 우리가 만들어내고자 하는 새로운 전통이 공유하고 있는 부분이 무엇인지 경험할 기회를 가졌던 적이 있다. 다도 자체는 강렬한 인상을 주었지만 우리의 대응에는 적절한 위엄이 결여되어 있었다. 우리와 같은 아마추어 다도 집전자들의 잔뜩 긴장한 엄숙함을 보며 평정을 유지하기는 쉽지 않았다. 게다가 당시 갓 결혼한 한 단원의 남편도 참가했는데, 특별한 코스튬 애호가였던 그는 나름 진지한 열정으로 곳간 바닥에서 열린 다도식에 검까지 찬 완벽한 사무라이 복장을 하고 나타난 것이다.

사람들의 웃음에 약간 부끄럽긴 했지만 진정 부끄러웠던 것은 문외한의 첫 경험에도 불구하고 숭엄한 전통을 잘 알고 있는 척하는 가식이었던 것 같다. 다른 문화의 제의에 참여하는 것은 전혀 우스꽝스러운 일이 아니다. 어리석었던 점은 이런 문화가 우리 모두에게 얼마나 새롭고 이질적인지 인정하지 못했다는 것이다. 주최자를 포함한 우리 중 그 누구도 이 다도식이 원래의

맥락에서 갖는 의미를 단순 짐작 이상으로 알지 못했다.

제의는 의미를 구현하고, 나아가 경험의 이질적 요소들에서 의미를 구성하기 위해 존재하는 "기대의 체계"다.[13] 제의가 그것이 생성된 맥락과 단절되고 현재적으로 스스로를 정당화하지 못하면 터무니없이 공허해지기 마련이다. 플레이백에서 확립된 제의는 공연에서의 필요와 의미에서 비롯되어 성장해왔다. 그 제의가 의미 없고 독단적으로 보인다면 존재할 이유가 없어진다.

연극 연출가인 피터 브룩은 파편화된 일상을 살아가는 공동체를 일시적으로 재통합하는 연극의 오랜 기능에 대해 이야기한다. 그러나 연극의 이런 기능은 파편화가 극도로 심해져 제의가 구축될 있는 공통의 준거조차 공유하고 있지 않기 때문에 더 이상 수행될 수 없다고도 말한다. 그 대신 현대의 배우들은 공연이 이루어지는 순간, 즉 배우와 관객이 공유하는 지금-여기라는 새로운 '통합의 그물망'을 찾아야 한다고 강조한다.[14]

플레이백은 아마도 이런 '통합의 그물망'이 오래된 방식과 새로운 방식 양 측면에서 모두 생성되는 연극일 것이다. 연극은, 공유하고 있는 문화적 준거는 희박하지만, 현대사회의 다양한 사람들만큼 다양한 관객과 접한다. 차이가 있다면 우리 '연극'은 사람들의 삶에서 비롯된다는 점, 전통적인 의미의 문화적 준거에 대한 요구가 긴급하지 않다는 점이다. 왜냐하면 우리—관객과 극단 모두—는 공연이라는 소우주 속에서 우리 자신만의 준거를 찾아낼 것이며, 여기에는 특정한 문화를 초월하는 개인의

환희와 상실과 쏩쏩한 깨달음의 경험이 담겨 있을 것이기 때문이다. 우리는 공연 자체의 직접적 필요에 기반한 제의를 수행한다. 이는 독단적이지도, 오랜 역사를 지니지도, 모호하지도 않으며, 다만 우리가 함께 모인 목적에 복무해야 한다는 명백한 역할이 있을 뿐이다. 이와 동시에 우리는 진정 "순간에 의지한다". 그 무엇보다 장면의 탄생 과정, 이를 통해 드러나는 삶의 현현이 공유되는 바로 그 순간 말이다.

8장

플레이백을
통해
치유한다는 것

피터 브룩은 또 다른 글에서 연극이란 "신성한 우주의 신비를 반영하기 위해, 또 주정뱅이와 외로운 자를 위로하기 위해"[15] 만들어졌다고 말한다.

플레이백 시어터는 이런 측면에서 언제나 위로의 연극이었다. 인간 영혼의 꽃피움에 대한 전념은 조너선이 처음 플레이백 시어터를 구상할 때 가졌던 비전이었으며, 초창기에 뜻을 함께했던 단원들은 서로 자신의 이야기를 하면서 이런 비전이 어떻게 실현될 수 있는지를 배웠다. 그 후 우리 작업을 지역사회로 확장해나가면서, 이야기를 들려주고 그것이 극으로 생생히 되살아나는 순간을 본다는 것은 어떤 종류의 이야기든 적어도 그 순간만큼은 구원의 경험이 될 수도 있음을 봤다. 어떤 이에게는 플레이백에서 자신의 이야기를 하는 것이 카타르시스를 불러일으키거

나 뭔가를 확인하는 계기가 될 수 있고, 다른 누군가에게는 공개적으로 자신의 이야기를 하는 것이 타인과의 연결을 향한 소중한 발걸음이 될 수도 있다. 집단이라면 구성원들을 서로 이어주고, 이미 존재하는 결속을 강화하거나 기리는 방안이 되기도 한다.

플레이백의 치유적 효과는 여러 요소에서 기인한다. 먼저 앞서 본 바와 같이 사람들은 자신의 이야기를 해야 할 필요가 있으며, 이는 인간의 기본적인 욕구이기도 하다. 자신의 이야기를 들려줌으로써 정체성에 대한 감각, 세상 속 어딘가에 발붙이고 있다는 느낌, 삶의 방향성이 생겨난다. 수많은 사람이 경험하듯 파편화된 존재 속에서, 즉 사람과 장소의 연속성이 희박해지고 수많은 사람이 종잡을 수 없는 의미를 찾아 헤매는 현실 속에서 플레이백 시어터는 판단하지 않고 서로의 삶을 나눌 수 있는 장을 제공한다.

두 번째로, 플레이백 시어터 공연이라는 소우주는 서로에 대한 존중이 초석이 되는 선량한 세계, 아무도 착취당하거나 비웃음과 비하의 대상이 되지 않는, 서로 보살피고 안전한 세계. 이런 분위기는 곧 치유를 낳는다. 얼마 동안이든 플레이백을 경험하는 사람들—정례적으로 플레이백을 활용하는 극단원이나 집단, 또는 며칠 간 이뤄지는 워크숍의 참가자들—은 그런 수용과 관용의 환경 속에 놓이는 것만으로도 성장할 수 있다.

플레이백의 치유적 효과에서 중요한 또 다른 요소는 바로 미

학이다. 이야기가 단지 들려지기만 하는 것이 아니라 플레이백 공연자들의 미학적 감수성을 통해 하나의 연극으로 탄생하는 것이다. 미학적 선택이 이루어지고, 7장에서 설명한 제의성이 형식을 뒷받침하는 틀로 기능한다.

플레이백이든 다른 매개로든 삶이 예술이 되는 과정에서는 어떤 일이 일어나는 것일까? 예술가는 선지자나 몽상가와 같이 우리 존재의 이질적인 현상들을 연결하는 패턴을 섬세하게 감지해내는 사람들이다. 시간과 공간 속에서, 이런 일관적 근원성에 감각을 어떤 식으로든 표현하는 형태를 창조해낸다. 의미를 감각하고 그것을 형태로 묘사해내는 것이 곧 예술적 과정의 근본이다. 예술가의 창조 행위를 경험할 때의 즐거움은 의미를 향한 추구에서도 비롯된다. 우리는 혼돈과 무의미를 두려워하면서도 이를 자주 경험한다. 우리 자신의 경험을 미학적 형태로 반영하는 예술과 만날 때 우리는 안심하고 영감을 받는다. 이는 우리의 경험이 예술가의 작업에 얼마나 많이 반영되어 있는지, 또 예술가가 얼마나 많은 용기와 깊이, 신념을 불러일으키는지에 달려 있다.

플레이백 시어터에서는 우리 스스로 예술가가 됨으로써 삶의 원재료에 잠재되어 있는 패턴과 아름다움을 드러낼 수 있다고 말한다. 우리의 미학적 관심을 통해 이야기가 존재론적 의미와 목적의 증거가 될 수 있다. 미학적 차원—반드시 조화롭거나 아름다울 필요는 없는, 형태의 온전함—은 그 자체로 근원적이며

심원한 치유의 동인이다.[16]

피에르가 어릴 적 부모의 결혼이 깨지길 바랐던 외조부모에게 납치를 당했던 일화를 털어놓는다. 이야기를 전하는 그의 태도에서는 이 엄청난 경험에 대한 감정을 전혀 읽을 수가 없다. 컨덕터가 그에게 장면으로 보고 싶은 순간을 선택해달라고 하자 외조부모가 유럽으로의 강제 추방을 선고받은 법정 장면을 꼽는다. 판사를 연기하는 배우는 역할 안에서 얼마간의 창조적 자유를 발휘하여 분노에 찬 복수자가 된다. "어떻게 감히 그런 일을 감행할 수 있지?" 판사는 판사석을 박차고 나와 법복을 휘두르며 피고인 앞으로 걸어가 소리친다. "당신들에겐 이 가족을 파괴할 권리가 하나도 없어. 그들이 얼마나 두려웠을지 알기나 해? 이 어린아이가 안 보여?" 무대 한쪽에는 열다섯 살 피에르 역할의 배우가 자신을 보호하는 고모와 함께 앉아 이 장면을 보고 있다.

극이 끝난 후, 피에르는 다시 예의 그 냉소적인 태도로 돌아와 컨덕터와 대화를 이어갔지만 우리는 그가 장면에 얼마나 깊이 몰두해 있었는지를 봤다. 그는 곧 유럽으로 가 어린 시절 이후 한 번도 보지 못했던 그 외조부모를 만나볼 수도 있을 것 같다고 이야기한다.

한 워크숍에서 레인이라는 젊은 여성이 특별히 이야기할 거리를 마음에 두지 않은 채 텔러석으로 걸어 나온다. 자신이 현재 삶에

서 어떤 기로에 서 있으며, 미래에 대한 여러 선택지를 탐색해보고 싶다고 말한다. 컨덕터는 레인이 몇 년 후의 삶에 대해 상상해볼 수 있도록 안내한다. 컨덕터의 직관적인 질문에 레인의 창조성이 응답해나가면서 점차 생생한 그림이 펼쳐진다. 레인은 자신이 유명세를 떨치는 성공한 공연 예술가로, 감동적이고 재미있는 공연을 막 끝낸 후 가족과 함께 집으로 돌아가고 있다고 말한다.

"자녀는 몇 명이죠?" 컨덕터가 묻는다.

"네 명이요", 레인은 주저 없이 답한다. 아이들 모두의 나이와 이름까지도.

"남편은 어떤 사람인가요?"

"다정해요. 장난기도 많고요."

장면이 끝났을 때 레인은 눈물을 닦으며 반짝이는 눈으로 답한다.

"아, 정말 저렇게 될 수만 있다면! 정말 저렇게 되길 바랍니다!"

위의 두 텔러 모두 플레이백 무대에서 자신의 취약성을 드러내야 하는 위험을 기꺼이 감수했다. 그럼에도 뭔가 얻을 것이 있다는 느낌이 이들을 무대 위의 텔러석으로 이끌었을 것이다. 그들이 얻은 것은 무엇일까? 피에르의 경우, 자신의 경험에 대한 공개적인 증언이라는 점에 가치가 있을 수 있다. 인터뷰 중에는 다소 방어적인 태도에 공격적인 면까지 서려 있었다. 부끄러운 가족사의 일면을 드러내야 하는 상황에 대한 방어 기제였을 수

있다. 그러나 피에르는 자신의 이야기가 배우와 관객으로부터 솟아나는 자애로운 존중과 만나는 것을 봤다. 이에 대한 반응으로 장면 끝부분에 가서는 그가 취하던 경계와 냉소의 태도가 누그러졌다. 아마도 평생에 걸쳐 계속해서 반복 재생해왔음에 틀림없을 이야기가 자신의 머릿속에서만이 아니라 바로 눈앞에서 살과 피를 얻어 재현되는 순간을 보는 것만으로도 그는 뭔가를 얻을 수 있었을 것이다. 고통스러웠던 경험이 완전히 표면화되는 것을 봄으로써 그가 얻은 통찰은 성인이 되어 처음으로 자신의 외조부모와 대면할 때 큰 도움이 될 것이다.

워크숍의 친밀하고 따뜻한 상황에서 이야기를 들려준 레인의 경우에는 그룹 전체의 집단적 창조성을 불러일으키기 위한 의식적인 노력이 있었고, 이런 창조성은 실제 장면 상연에서뿐만 아니라 풍부한 상상의 가능성이라는 전반적인 분위기에서도 드러났다. 비전은 그녀 자신의 것이었지만, 혼자였다면 그 비전에 생명을 불어넣지도, 상상력을 자유롭게 발휘하며 자신의 필요와 욕망을 구체화할 시나리오를 찾지도 못했을 수 있다.

플레이백 시어터를 보거나 이에 대해 전해 듣는 많은 사람은 이렇게 묻곤 한다. "그래서 연극이야, 치료야?" 이들은 휴지로 눈물을 훔치는 레인과 같은 사람을 보고, 고통과 상실에 관해 이야기하는 텔러를 보며, 저 멀리 있는 화려한 배우가 아니라 재능이 뛰어나지만 흔히 연극에서 기대할 수 있는 것보다 훨씬 더 배려 어린 태도의 공연자들을 보게 된다. 어떤 관객은 흔히 관련이

없는 것으로 여겨지기 쉬운 요소들을 하나로 엮어내는 플레이백의 형식에 대해 혼란을 느낄 수도 있다. 플레이백 시어터의 가치와 실천은 현대 사회의 관습적 기능 구분에 들어맞지 않는다. 치유와 예술은 공히 플레이백이 가진 목적의 중요한 부분이다.

플레이백 시어터 종사자들은 이와 같은 모호성과 그 효과에 익숙해지는 법을 배워왔다. 사람들에게 플레이백 시어터에 대해 설명해야 하고 때로 미심쩍어하는 친구나 가족에게 우리의 작업을 납득시키는 일상적인 과제를 수행해야 하는 어려움이 있긴 하지만 몇 가지 매우 실용적인 결과도 있었다. 그동안 플레이백 시어터는 보조금 지원의 형태를 포함한 일종의 인정을 받는 것이 어려웠다. 예술위원회에서는 "치료적 성격이 지나치게 강하네요. 완전한 연극 분야라고 보기 어렵습니다"라고 퇴짜를 놓고, 사회복지기금 당국에서는 우리가 너무 예술적이라면서 신뢰를 보내지 않기도 한다. 아이러니하게도 새로 생기는 플레이백 그룹들은 이런 딜레마에 덜 빠지는 것 같다. 이미 플레이백 시어터의 전통이 20년에 달하고 있으니 말이다.

고통받는 이들에게는 아름다움이 필요하다[17]

플레이백 시어터 훈련을 받은 사람들 가운데는 타인을 돕는 직업을 가진 사람이 많다. (일부는 이미 드라마를 통해 개인의 경험

을 파고 들어가는 방식의 치유적 효과에 익숙한 드라마 치료사와 드라마 심리 상담사들이다.) 이들은 병원, 클리닉, 거주치료소, 개인 작업 등에서 플레이백의 치유적 효과를 점점 더 많이 활용하기 시작했다. 제의적 스토리텔링 방식은 일반 대중에게 광범위한 치유적 효과를 지니며 마찬가지로 정서적 어려움 및 정신적 문제가 있는 어린이와 성인들에게도 가치가 있다. 치료 과정에 있는 사람들은 자신의 이야기를 해야 할 필요가 절실한데 대체로 다른 사람들에 비해 그런 기회를 갖지 못하는 경향이 있기 때문이다.

정신 건강 전문가들의 경우 처음 플레이백 시어터를 접하면 관객을 무대 위의 텔러석에 초대하는 방식으로 당사자들을 "드러내는" 일의 위험성에 우려를 표하곤 한다. 그러나 플레이백 형식에 점점 친숙해지면 우려스러운 일종의 경계 상실에 대한 보호 장치로 기능하는 몇 가지 요인이 있음을 보게 된다. 그 하나는 치료자의 세심한 태도로서, 이야기의 발화를 안내하는 데 훈련된 이들인 컨덕터의 존재다. 다른 요인은 형식 그 자체가 지닌 거리두기 효과다. 텔러는 이야기가 상연되는 것을 보기만 할 뿐 극에 직접 참여하지 않는데, 이때 내적인 통제력이 생긴다. 세 번째로는 정신 질환 환자든 일반 대중이든 거의 모든 텔러가 특정 상황에서 이야기하기 적합한 내용이 무엇인지에 대해 내면의 직관을 따르게 된다는 점이다. 어떤 이야기를 해야 한다는 지침이 제시되지 않더라도 이에 위배되는 경우를 거의 보지 못했다. 플

레이백 텔러는 공연장에 모인 관객의 규모와 그 자리에 누가 있느냐와 같은 요인에 따라 자신을 어느 정도까지 드러내는 것이 안전할지 본능적으로 판단한다.

이야기의 공유는 안전할 뿐만 아니라 근본적으로 상냥하고 다정한 분위기에서 일어난다. 칼 로저스의 인간 중심 심리 치료(이런 심리 치료 접근법은 안타깝게도 치료 센터보다는 개인 치료 세션에서 훨씬 더 많이 활용된다)의 '무조건적인 긍정적 존중' 개념과 유사한 환경이다. 또한 극이 가진 미학적 차원은 정신장애가 있는 사람들에게 다른 모든 이와 마찬가지로, 아니 더욱더 심원한 치유의 효과를 가져다준다. 문제가 있는 사람들은 자신의 고통을 설명할 수 있는 양상의 존재에 대해 해답을 얻을 만한 경험을 절박하게 필요로 한다. 고통받는 사람의 삶에는 이런 종류의 아름다움이 결여되어 있곤 하며, 이런 아름다움을 절실히 필요로 하는 사람들 또한 바로 그런 이들이다. 자신의 창조성, 상상력, 자발성을 경험할 기회가 주어져야 하며, 이런 기회는 자신의 삶에 대한 주인의식이 성장해 자발성과 건강성이 커나가는 경험에서 비롯될 수 있다.

정서적으로 심각한 장애가 있는 아이들을 돌보는 시설에서 7세부터 10세까지의 남녀 어린이 10명이 플레이백 시어터 공연을 보러 왔다. 대부분은 전에 몇 차례 플레이백 공연을 본 적이 있는 아이들이다. 공연 배우는 레크리에이션 강사, 미술 치료사, 교사, 심

리 상담사 등 시설에서 일하는 직원들이다. 첫 번째 텔러로 선택되지 않아 몹시 실망한 모습을 보였을 뿐더러 지난 공연에서도 얘기하지 못했다고 불평한 적이 있는 코스모를 두 번째 텔러로 선택한다.

코스모는 내 질문에 대답하면서 여러 다른 주제를 오가며 길을 잃는다. 현실감이 다소 떨어지는 듯 보이며, 이런 현상은 트라우마를 겪고 있는 아이들에게서 흔히 발견되는 모습이다. 나는 코스모에게 이야기 속에서 '누구'를 보고 싶은지 묻는다. '무슨 이야기' '어디서' '언제'와 같은 질문이 이야기를 끌어내는 데 적합하지 않다고 여기기 때문이다. 아이는 '엄마'라고 답한다. 슬픈 시나리오가 드러나기 시작한다. 코스모는 위탁 부모와 함께 지내고 있다. 그들은 코스모가 현재 약물 관련 범죄로 수감되어 있는 친엄마에 대해 얼마나 속상해하고 얼마나 걱정하고 있는지 이해하지 못한다.

코스모를 잘 알고 있는 배우들은 그 아이의 말 속에 담긴 요소들로 장면을 구성해나가기 시작하고 곧 코스모와 엄마와의 대화가 이어진다. 엄마 역할을 연기하는 캐런은 큐빅 박스로 만든 철창 뒤에서 이야기하고 텔러 역할 배우는 자기 침대에 누워 있다. 마치 이 둘이 마음속 어딘가의 공간에서 영혼의 대화를 하는 듯한 모습이다. 엄마는 아들에게 자신이 얼마나 슬프고 미안한지 토로하고 모든 일이 다 잘되어가길 바란다고 말하지만 상황을 직접 볼 수는 없다. 침대에 누워 있는 아들은 이 말을 듣고 자기가 얼마나 엄마를 사랑하고, 걱정하고 있는지 이야기한다. 이것이 현재로

서 그들이 할 수 있는 최선이다. 쉬운 답변도 행복한 결말도 없다.

코스모는 장면에 깊이 빠져든다. 극을 보고 있는 다른 아이들도 마찬가지다. 약물에 중독된 부모로 인해 삶이 찢긴 아이는 코스모뿐만이 아니다. 몇몇 아이는 자의식이 발동해 긴장을 풀기 위해 애써 킥킥대기도 한다. "재밌는 게 아닌데", 코스모가 눈을 흘긴다. "쟤들도 재미있는 장면이 아니란 걸 알고 있어", 나는 코스모에게 속삭인다. "그냥 장면을 보렴."

한두 장면이 더 이어진 후 우리는 고요한 분위기에서 각자 그림을 그리는 것으로 공연을 마무리한다. 아이들이 시설 직원 및 플레이백 팀원들과 함께 공간 곳곳에 넓게 퍼져 자리를 잡는다. 일상으로 돌아가기 전에 스스로의 힘으로 마무리 지을 수 있도록 돕기 위한 과정이다. 코스모는 커다란 심장 위에 가로놓인 철창과 함께 가운데 난 작은 창문 밖을 내다보는 엄마를 그린다.

이 경험을 통해 심리 치료적 관점에서 코스모가 얻은 것은 무엇일까? 우선 자신의 이야기를 들려줄 기회를 가졌다는 점이 큰 의미가 되었다. 초반부에 혼란을 겪기는 했지만 이내 드러난 코스모의 이야기는 그가 매일 끌어안고 살아가는 이야기, 삶에서 일어나는 모든 사건의 밑바닥에 자리한 가장 깊고도 중요한 이야기다. 코스모는 친구와 직원들과 이 이야기를 나눔으로써 이런 상황 속에 놓인 자신을 이해받고 자아 존중감 속에서 스스로의 정체성을 확인하고 싶은 강한 충동을 가졌던 것이다.

아이들은 우리 공연에서 코스모와 마찬가지로 자신을 드러내는 이야기를 하곤 했다. 이들이 자신에 관해 이야기하는 것이 안전하다고 느끼는 이유는 이야기를 그저 들려주고 장면으로 상연되는 것을 보기만 하면 된다는 점 때문인 것 같다. 우리는 아이들의 문제를 분석하거나 이를 주제로 토론하지 않는다. 하지만 아이에 대해 이미 알고 있는 사실들을 극 속에서 구현하기는 한다. 코스모의 극에서 엄마를 연기한 캐런은 실제 엄마가 코스모가 바라는 엄마가 되리라는 희망이 거의 없다는 사실을 알고 있었다. 엄마와 재회하고 엄마와 일상을 함께하고 싶은 코스모의 바람과는 달리 이제까지 그의 엄마가 보여준 모습을 보면 중독, 범죄, 징역의 파괴적인 악순환에서 벗어날 리 만무했던 것이다. 캐런의 이런 인식은 그녀의 연기에 고스란히 반영되었다. 장면에서 캐런은 아들에 대한 사랑과 회한을 절절하게 표현하면서도 과도하게 낙관적인 메시지는 담지 않았다. 그저 앞으로 어떤 일이 일어나든 코스모를 생각하고 또 사랑할 것이라는 마음을 전달하려 애썼을 뿐이다. 플레이백의 형식 내에 머무르며 코스모에게 치유가 될 메시지를 전달하려는 시도, 그것이 캐런의 연기였다.

코스모가 이야기를 하고 그 이야기가 장면으로 되살아나면서 고통스러운 생각, 감정, 이미지로 뒤범벅된 코스모의 혼란스러운 마음속 세계가 배우들의 창조적인 예술성이 녹아든 연극으로 재탄생되었다. 배우들이 지닌 미학적 이야기 감각이 연민

과 이해의 마음과 어우러져 코스모의 경험에 대한 일관되고도 만족스러운 형식을 찾을 수 있게 해주었다. 앞서 말했듯 예술은 날것의 삶을 반복적인 양상과 목적에 대한 인식을 전달하는 형식으로 녹여낸다. 물론 코스모가 이야기를 했다고 해서 삶이 대단히 바뀌지는 않을 것이다. 그러나 자신의 이야기가 정제된 예술로 변모하는 것을 지켜본 경험으로 인해 그간 겪어왔던 고통이 어느 정도 누그러들 수 있다. 예술의 존재는 이토록 치유의 핵심적인 부분이다.

한 정신병원에 모든 사람을 걱정스럽게 하는 환자가 있다. 몸집이 크고 시끄러우며, 베트남 참전 용사들이 지닌 통렬한 지혜의 아우라를 풍기는 사람이다. 그가 한 사이코드라마 그룹에 배정된다.[18] 리더인 주디는 경험 많은 플레이백 전문가다.[19] 어느 날 애덤이 그날 세션의 초점이 된다. 하지만 애덤은 사이코드라마 속 프로타고니스트가 되려 하지 않는다. 그를 도울 방법을 찾고 싶어하는 그룹 구성원들의 욕구를 읽은 주디는 그가 플레이백 스타일로 이야기할 수 있도록 안내한다. 다른 환자들이 그 이야기를 연기할 것이고, 애덤은 그저 보게 될 것이다.

애덤은 감정이라는 것이 인정되지 않고 사소한 감정조차 표현할 수 없었던 가족 안에서 성장했던 어린 시절에 관해 이야기한다. 어느 날 오랜 시간 함께 지냈던 강아지가 병에 걸린다. 강아지를 걱정하는 마음을 부모님에게 들킬세라 꼭꼭 숨기는 애덤은 자러

들어가라는 부모님의 지시에 잠자리에 들지만 이내 몰래 방을 빠져나온다. 애덤은 부모님의 눈을 피해 강아지와 단둘이 누워 따뜻한 사랑과 위로를 나눈다.

애덤이 이 장면을 보며 눈물을 흘린다. 눈물이 오래도록 멈추지 않는다. 나중에 그는 살면서 오랫동안 눈물을 흘릴 수 없었다고 말한다.

이 일이 있은 후 며칠 동안 애덤은 가장 취약한 여성 환자 몇 명에게 친밀감을 드러내기 시작한다. 일부 직원은 여성 환자들을 걱정하며, 애덤이 이들의 안정성을 위험에 빠뜨리고 있다는 사실에 화가 난다. 주디는 애덤이 강아지를 대했던 것처럼 자신의 부드러움을 회복하기 위한 방도를 찾고 있는 것이 아닐까 생각한다. 이런 생각을 애덤과 직접 나눠보지는 않았지만 퇴원할 때 애덤이 생각할 게 많다고 말하는 걸 보고 이 두 행위 사이에 유사한 연관성이 있었을 수 있음을 느낀다.

한편, 애덤의 이야기에서 제기된 몇 가지 문제는 그룹의 다른 구성원들에게 계속 영향을 미쳤다. 애덤이 로맨틱한 친밀성을 내비쳤던 여성들 가운데 한 명은 그룹 세션에서 자신이 마치 애덤의 강아지처럼 연약한 희생자를 연기하는, 즉 애처롭고 애정에 굶주린 존재가 되곤 하는 습관이 있을 수도 있음을 깨닫는 중이라고 말한다. 그녀는 애덤이 이야기를 들려줄 당시 그곳에 있었던 사람은 아니지만 이야기를 통해 도달한 배움과 통찰은 그룹 전체의 집단적인 것이 되었다. 또 다른 영향은 인종이라는 민감한 문제에 대

해 공론화가 시작되었다는 것이다. 백인인 애덤은 플레이백 형식의 공연에서 강아지 역할로 흑인 환자를, 자신의 역할로는 다른 백인 환자를 선택했다. 장면 진행 중 텔러 역할 배우는 처음에 동료 흑인 배우를 얼러야 하는 역할에 부끄러움을 느낀다. 하지만 장면을 보며 요동치는 애덤의 감정이 텔러 역할 배우를 어색함으로부터 일으켜 세우고, 마침내 확신 있게 연기를 해나갈 수 있게 된다. 전체 그룹 구성원들은 백인과 흑인 두 남자를 연민의 정으로 바라본다. 이 이미지는 오래 지속되어 애덤의 이야기를 넘어 인종 문제, 대놓고 말하진 못하지만 엄연히 존재하는 영역을 탐색할 수 있는 인간적이고도 긍정적인 기회를 열어준다.

이제까지 플레이백 시어터의 잠재력을 치료의 임상적 도구로 바라본 이들은 주로 사이코드라마 전문가들이었다. 아직 본격적인 사이코드라마로 들어갈 준비가 안 된 환자에게 일종의 워밍업으로 이야기를 플레이백 스타일로 풀어보는 식이다. 때로 플레이백은 이야기의 무게로 곧장 들어가기에는 너무 취약하거나, 혹은 텔러석에 앉아 이야기함으로써 확보되는 이야기와의 거리두기가 더 도움이 되는 프로타고니스트에 대해 사이코드라마 대신 사용될 수 있다. 개인 치료 세션에서는 개인 참여자, 가족, 커플이 스스로의 삶과 관계를 새롭고 창의적인 방식으로 바라보게 됨으로써 통찰과 변화를 낳을 수 있다. 또한 중독 치료에서는 플레이백 시어터가 판단하지 않고, 위협적이지 않은 토론의 장

을 제공해 그 속에서 참여자들이 스스로를 정직하게 바라볼 용기를 회복할 수 있다.

어디까지 확장할 것인가

플레이백 시어터를 임상 환경에 도입하는 방식은 참여자의 필요, 직원 가용 정도, 기금 및 기타 요인 등에 따라 다양하다. 다음은 몇 가지 가능성에 관한 예다.

작업은 임상의가 단독으로, 플레이백 훈련을 받은 직원의 도움 없이도 이끌어나갈 수 있다(플레이백 경험이 없는 직원이라 하더라도 의지가 있다면 충분히 도움이 되는 지원을 제공할 수 있다). 애덤의 이야기에서처럼 치료 그룹의 동료 환자들이 서로의 이야기에서 배우가 될 수도 있다. 이 경우 치유의 효과가 텔러는 물론 배우들에게로까지 확장된다. 다른 사람의 이야기에서 역할을 맡아 도움이 된다는 점을 깨닫는 과정 자체에 굉장한 치유의 힘이 있다. 더 이상 자신의 결핍으로만 정의되는 사람이 아닌 타인에게 선물을 줄 수 있는 사람이 되는 것이다. 이야기를 수행하는 과정에서 정신증 환자들이 보여주는 창조성은 자신의 성장에도 도움이 된다. 또한 이미 확인했듯 한 사람의 이야기가 개별 경험의 수준에 머무르지 않고 다른 사람, 또는 그룹 전체에 중요한 주제를 제기할 수도 있다.

치료 세션에서의 플레이백 시어터는 플레이백 전문 극단이 치료 시설과 일회적, 또는 정기적 공연 계약을 맺으면 가능하다. 성직자 성범죄자 및 중독자들의 재활 치료를 담당하는 어떤 거주 치료소에서는 지역 플레이백 시어터 극단의 정기 공연을 프로그램에 포함시키고 있다. 대부분 단원이 배우로 연기하지만 어떤 장면에서는 다른 환자나 참여자가 역할을 맡기도 한다.

배우 역할을 맡기에는 어려움이 있는 사람들에게 플레이백 프로그램을 제공하기 위해 기관이나 시설의 정규 직원으로 구성된 그룹을 조직할 수도 있다. 코스모의 이야기를 상연한 그룹도 직원들로 이루어진 팀이다. 이들은 플레이백 시어터를 배우기 위해 점심시간을 이용해 정기적으로 연습에 참여한다. 이런 식으로 구성된 그룹의 장점은 시설의 문화와 행사도 잘 알고, 아이들과의 관계도 친숙하다는 점이다. 이런 익숙함이 작업을 훨씬 풍부하게 한다. 아이들은 텔러로 이야기하는 것뿐만 아니라 장면에 참여하는 것을 좋아한다. 물론 공연의 완성도라는 측면에서 전적으로 플레이백 배우가 될 준비는 되어 있지 않다. 이 아이들이 플레이백 배우로서 연기할 수 있으려면 단순히 공연에 참여하는 것보다 훨씬 더 깊이 있는 구조와 슈퍼비전이 필요하다.

각자의 주관적 감정에 맞게 각색하기

정신증 환자들로 이루어진 그룹과 플레이백 시어터를 할 때는 그룹 프로세스와 소시오메트리sociometry에 세심한 주의를 기울이는 것이 특히 중요하다. 어떤 그룹에서든 끊임없이 변화하는 충성도, 정체성, 관심의 균형에 면밀히 주의를 기울이는 기술이 요구된다. 플레이백의 성공은 그룹의 역동성에 좌우된다. 정서적으로 상처가 있는 사람들과 함께할 때에도 신뢰와 존중을 추구하는 방식으로 이야기를 선택하고, 들려주며, 상연하는 것이 가능할뿐더러 또 그래야 한다.

임상 환경에서 플레이백을 할 때는 환자의 필요와 전반적인 상황에 따라 형식에 창조적 각색을 해야 할 수 있다. 예를 들어 컨덕터는 이야기의 각 요소가 텔러의 주관적 경험에 정확하게 맞아들도록 속도를 늦출 수 있다. 또 다른 경우에는 컨덕터가 장면의 물리적 배치로 실험을 할 수도 있다. 텔러가 상연되는 극에 압도되지 않으면서 최대한으로 개입할 수 있는 극과의 거리를 찾는 것이다. 컨덕터는 전략적 순간에 텔러가 장면 속으로 들어가게 하여 플레이백과 사이코드라마를 혼용할 수도 있고, 텔러 곁에 머무르면서 하나가 다른 하나에 영향을 미치며 점층적으로 쌓여가는 장면들을 연속적으로 진행할 수도 있다. 플레이백 형식 중에는 특정 상황에서 특히 효과적인 형식이 있는 반면 그렇지 않은 형식들도 있다. 정신장애가 있는 아이들을 대상으

로 공연하는 그룹의 경우 페어는 아이들이 이해하기에 다소 추상적이라는 점을 발견했다. 또는 움직이는 조각상에 대한 관객의 반응이 특히 열렬해서 긴 형식인 장면보다 짧은 형식인 움직이는 조각상을 더 많이 활용하는 그룹이 있을 수도 있다. 플레이백은 갈등이 있는 구성원들이 자신의 이야기를 하고 서로의 이야기를 장면으로 봄으로써 갈등 해결에 도움이 될 수 있다. 각자의 이야기에 대한 판단하지 않는 귀 기울임, 갈등의 동시적 맞대면이 아닌 순차적 병치는 상호 적대적인 당사자들이 굳건히 고수하는 입장을 다소 완화할 수 있는 장을 열어주기도 한다. 플레이백 과정에서 자신의 입장이 충분한 경청의 대상이 되고 있다고 느끼기 때문이다. 이렇듯 플레이백은 아우구스토 보알의 토론 연극Forum Theatre 및 관객이 무대로 등장해 텔러의 이야기에 대한 해결책을 제시하는 다른 모델과 더불어 문제 해결을 위한 방편으로 쓰일 수 있다.

주선자의 중요성

플레이백 시어터 치료 그룹에서 진행되는 공연의 안전성과 효과는 일정 부분 다른 임상 직원들과 맺는 관계의 지속성, 그리고 주선자의 유무에 좌우된다. 이들이 플레이백 시어터를 이해하고 지지하는가? 필요하다면 직원이 플레이백 그룹의 행사에 참

여할 방안이 있는가? 이런 행사를 통해 임상 및 간호 요양 직원들이 직접 플레이백을 경험하면서 플레이백에 대해 배울 기회를 접할 수 있다.

컨덕터가 직접 기획자와 주선자의 역할을 해야 할 때도 있다. 플레이백을 받아들이는 수용성의 부족, 아니면 그저 시간적 제약 등으로 인해 상황이 어려울 수도 있지만 환자들이 자신의 이야기를 드러낼 수 있도록 최대한 안전하고 치료적인 환경을 만드는 것이 중요하다. 플레이백 그룹 또는 공연에서 벌어지는 일은 치료의 여러 측면과 세심히 결합되어야 한다.

예술가로서의 치료사

플레이백 경험이 있는 치료사가 8명의 성인 환자를 대상으로 주간 그룹 세션을 진행하는 외래 병동에서 재니스가 텔러로 이야기한다.

"오늘 아침 오는 길에 일어난 일이에요. 버스에서 내렸는데 병원 모퉁이에 날지 못하는 듯 보이는 작은 새가 있었어요." 컨덕터인 댄이 부드럽게 물어본다.

"재니스, 우리 중 누가 재니스 역할을 하면 좋을까요?"

재니스는 사람들을 둘러본다. "수가 했으면 합니다."

"그리고 어떤 느낌이었는지 한마디로 설명해주신다면요?"

재니스는 댄을 보며 활짝 웃는다. 일상적인 질문이 아님을 알고

있기 때문이다. "좋아! 내가 도움이 될 수 있을 거야."

컨덕터가 재니스에게 새를 연기할 사람을 선택해달라고 청하고 재니스는 데이먼을 호명한다. 재니스는 그 새에 대해 "무력함"을 느꼈다고 한다. "어쨌든 전 거기 서서 그 작고 불쌍한 새를 바라보며 제가 무엇을 할 수 있을지 생각했어요. 그곳에 남겨두는 게 영 마음에 걸렸어요. 제 말은, 새가 도로에 너무 가까이 있었거든요. 차들이 쌩쌩 달리는 길가에서 그 작은 새가 한 발로 절룩거리는 걸 그저 보고만 있을 수밖에 없었죠. 잘 가라 새야." 재니스는 손가락을 떨며 초조하게 웃는다. "하지만 제가 새를 들어 올렸다면 아마 근처의 다른 새들이 손 냄새를 맡고 부리로 쪼아 죽였겠죠. 그렇게 생각해요."

"결국 어떻게 됐나요, 재니스?"

"그 자리를 떠나 여기에 이렇게 왔잖아요."

이야기가 상연된다. 극이 끝났을 때 댄은 장면을 끝낸 배우들에게 그 자리에 계속 있어달라고 말한 다음 텔러석에 앉은 재니스와 이야기를 이어나간다.

"재니스, 저기에 서 있는 자신을 그려보세요. 저 작은 새를 보세요. 누가 떠오르나요?"

재니스가 바라본다. "음, 저 새가 약간 저 같네요."

댄은 격려하듯 고개를 끄덕인다. "어렵고 무력하며 상처를 입었을 때 저렇게 떠나버린 사람은 누구였나요?"

재니스는 주저한다. "아마 엄마겠죠."

댄의 질문으로 새로운 이야기, 아니 재니스의 어린 시절 엄마의 배신이라는 오래전 이야기가 떠오른다. 이 이야기 역시 상연된다. 재니스는 감동하고, 그 자리에 있던 다른 사람들의 마음도 출렁인다. 장면 상연 후 오래된 상처, 위험, 돕는 것과 돕지 않는 것, 지원을 받는 것과 버려지는 것 등에 관한 긴 이야기가 뒤따른다.

이 작은 일화에서, 치료사이자 컨덕터는 재니스가 어린 시절에 겪었던 트라우마적 경험에 접근하는 수단으로 이야기를 활용하고 있다. 개인의 이야기를 사이코드라마적 분석의 대상으로 삼는 것은 효과적일 수 있다. 앞서 봤듯 한 사람의 삶에서 지금-여기의 사건은 다른 사건, 아마도 더 고통스런 과거 경험의 메아리일 가능성이 많기 때문이다. 플레이백은 프로이트가 심리치료의 목적이라 언급한바, 이 메아리를 수면 위로 드러내고 무의식의 세계를 의식의 세계로 불러들이기 위한 도구로 활용될 수 있다.

그러나 이런 유의 작업이 얼마나 치료적인가에 관계없이 그런 각색은 플레이백이 갖는 치유의 힘을 반감시킬 수 있다. 뭔가를 놓치게 되는 것이다.

한 사람의 이야기가 지니는 의미는 겹겹으로 쌓인 여러 층위에 걸쳐 있다. 건반의 한쪽 끝에서 다른 쪽 끝까지 펼쳐져 있는 화음을 생각해보라. 들리는 소리 아래쪽에서 공명하는 가장 깊은 저음을 감지할 수도 있다. 그러나 그 위에서 떠다니는 모든

화음과 불협화음을 제거한다면 앙상한 기본음만 드러날 것이다. 음악에서의 화음과 마찬가지로 플레이백에서 이야기의 의미는 모든 요소 사이의 역동적이고, 공명하는 관계의 어딘가, 그리고 함의의 여러 층위를 오가는 메아리 속에 자리한다.

앞선 예에서 컨덕터 댄은 재니스의 이야기를 특정한 한 방향의 의미로 밀고 나갔다. 그는 현재의 중요한 경험은 언제나 어린 시절, 대개 어린 시절의 트라우마와 관련 있다고 간주하는 정신역동 이론에 따라 진행하고 있었다. 이것이 사실이라 하더라도, 내가 보기엔 환자가 그로부터 배우고 성장하기 위해 반드시 의미의 이런 면을 따로 떼어낼 필요는 없어 보인다. 사실, 이야기의 가장 큰 힘과 효과는 관련된 의미들의 다원성 속에 있다. 댄이 이야기를 취급하는 방식은 실제로 재니스에 대한 치유의 효과를 반감시켰을 수도 있다.

그런 순간에 놓치는 것은 암시와 은유를 통해 작동하는 예술을 통해, 상상력, 직관, 창조성, 그리고 아름다움에 대한 인식을 불러일으키는 과정을 통해 도달할 수 있는 치유다. 재니스의 이야기가 들려진 그대로 온전히 존중되었다면 그 자리의 모든 사람에게 각기 다양한 모습으로 떠오를 수 있는, 의미가 있는 풍성한 이미지들이 남았을 것이다. 컨덕터로서 댄은 해석에 의지하지 않고, 예를 들어 텔러 역할의 배우가 충분한 표현력으로 그 역할을 연기할 수 있도록 독려하거나, 변형 가능성을 제공하지 않고 이야기의 치료적 효용만을 확장했다. 아마 자신의 경험이

일어난 그대로 상연되는 것을 봤다면 재니스는 이 순간의 실현을 상상할 수 있는 영감을 받았을 것이며, 이를 통해 복잡하게 얽힌 모든 수준에서 그녀 자신뿐만 아니라 그룹 전체에 치유가 되었을 수도 있다.

댄이 이야기 자체의 힘을 신뢰하지 못한 이유 중 하나는 아마도 예술이라는 영역에 대해 그 자신이 편안하지 못하고, 예술가의 역할에 익숙하지 않았기 때문일 것이다. 임상치료사가 플레이백을 도입하는 경우, 예술 형식을 임상 행위에 적용하는 방법을 다뤄야 한다는 점은 가장 큰 도전이 된다. 댄과 같은 사람들은 설령 워크숍이나 트레이닝을 통해 창조성과 예술, 이야기가 가진 강력한 치유의 힘을 경험했다 하더라도 예술가보다는 치료사로서의 자신이 더 익숙하고 편하다. 공을 들이는 관심 대상인 환자들과 작업에 돌입하면 상대적으로 미지의 영역인 예술을 신뢰하지 못하는 모습을 보이곤 한다.

미학적 경험이 갖는 치유적 힘에 대해서는 아직 탐구가 부족하고 그에 대한 이해도 불완전한 형편이다. 새로운 개척자들이 그렇듯 불신이나 경계의 눈초리를 받을 수도 있다. 하지만 심리학의 세계가 현상학적인 경험뿐만 아니라 이야기 그 자체에 가치를 두는 접근법, 즉 "인식론을 향한 왕도"를 기꺼이 받아들인다면 상황은 달라질 수 있다.

치료 작업에서 완전하고도 예술적인 플레이백 과정을 성공적으로 활용하고 있는 사람들도 있다. 이들은 척박한 병실에서 다

른 플레이백 배우들의 도움 없이 정신증 환자들과도 예술을 불러들일 수 있음을 발견했다. 제의적 틀의 중요성을 전할 수도 있고, 다채로운 소품과 연극적인 객석 배치로 공간을 탈바꿈시킬 수도 있다. 무엇보다 내면의 예술가로 하여금 텔러가 말하는 이야기의 시적인 세계를 보고 이를 축복할 수 있도록 하고, 이야기에 삶을 불어넣는 과정에서 참여자들이 자신의 예술성을 발견하도록 이끌 수 있다. 여러 층위의 의미를 담고 있는 이야기 자체의 온전함을 신뢰하고, 텔러가 수용할 준비가 되어 있는 만큼 장면에서 드러나는 지혜와 통찰을 받아들인다는 점을 믿을 수 있다.

치유와 예술의 이중주

역설적이게도 치료 분야에서 플레이백의 활용이 점차 확대되고 성공함에 따라 플레이백이 무엇인지 설명하기가 더 어려워진 면이 있다. 많은 사람이 치료적 맥락에서 플레이백을 접하게 되기 때문이다. "아니요, 당초 치료법으로 시작된 것은 아니에요, 그렇게 사용할 수는 있지만요, 아니요, 플레이백을 공연하기 위해 치료사가 될 필요는 없어요, 예, 일반 관객을 대상으로 일반 극장에서도 플레이백 공연을 해요, 예, 그럴 때에도 넓은 의미에서 배우들을 포함해 모든 이에게 치유의 경험이 될 수 있죠."

플레이백 시어터가 어디서 누구를 대상으로 공연되든, 우리 문화에서 흔히 분리되어 있는 요소들을 서로 엮어나간다. 예술 또는 치유의 측면 중 어느 하나를 특별히 더 강조해야 하는 다양한 상황이 생기는 것은 자연스러우며, 어떤 그룹 또는 개인은 한 분야를 전문적으로 특화할 수도 있다. 일반 극장에서 자주 공연하는 그룹은 공연과 표현의 예술적 기준에 더 특별한 주의를 기울일 것이며, 병원에서 근무하는 치료사는 일반 관객을 대상으로 한다면 굳이 필요하지 않을 섬세한 치료적 지식을 활용하게 될 것이다. 그러나 이런 두 요소의 배합 비율이 어떻든 간에 예술과 치유는 플레이백에서 없어서는 안 될 두 가지 핵심 요소임이 분명하다.

소외된 이들 그리고 공동체 속으로

몇 가지 사례

뉴욕의 공공 극장에서 공연을 하고 있다. 이곳의 '극장성'이 신경 쓰인다. 익숙한 공연장보다 훨씬 더 격식이 갖춰진 환경이다. 무대와 검정 커튼이 있고 홍보도 잘되어 있다. 관객들은 이곳에서 연극을 관람하는 데 익숙한 사람들이다. 이들이 과연 개인적 이야기의 즉흥극이라는 것을 어떻게 이해할까? 공연이 시작되자 우리가 활동하는 곳과는 정말 다르다는 점이 분명해진다. 이들은 뉴요커들이 아닌가. 서로가 서로에게 이방인이며, 공동체라는 개념에도 낯선 사람들이다. 우리는 '어디 한번 멋진 공연을 보여주시지!'라는 관객의 태도를 느낀다. 잘해낼 수 있을까. 우리의 형식을 지켜나가면서 이야기들이 펼쳐지기 시작한다. 아주 천천히, 우리와 관객

사이, 또 관객 서로 간의 연결이 생기는 것을 느낀다. 하지만 충분하지는 않았다. 이 세련된 관객들을 플레이백의 성공 여부가 달린 '이웃의 관객'으로 변모시키는 데는 성공하지 못한 것 같다.

또 다른 뉴욕시 공연. 이번에는 빈곤한 지역의 고등학교다. 무장한 경비원이 우리를 위해 잠긴 정문을 열어주었을 때 우리는 일순간 침묵한다. 학기 첫날 이 계단에서 한 학생이 총에 맞아 사망했다는 얘기를 전해 듣는다. 우리가 공연할 교실 안에는 30여 명의 아이가 있다. 그들은 모두 흑인이고, 우리는 모두 백인이다. 공연을 시작하기도 전에 교실 문 앞에서 비웃음거리가 되지 않을 수 있었던 것은 전적으로 아이들이 교사에 대해 지니고 있는 신뢰와 존중 때문이다. 일단 공연이 시작되자 자신의 이야기를 들려주고 싶다는 갈망이 우리에 대한 의심의 눈초리를 넘어서기 시작한다. 우리는 아이들을 무대로 불러들여 이야기 속의 인물이 될 수 있도록 독려한다. 여기저기서 키득대는 소리가 들려오지만 아이들은 해낸다. 이야기는 자신들을 둘러싼 공포와 위험에 대한 것들이다. 이 아이들은 전쟁터에 살고 있으며, 교사도, 부모도, 법도 이들을 안전하게 보호해주지 못한다. 공연이 끝난 후 짐을 싸고 있을 때 한 소년이 주변을 서성거린다. 자신만의 생존 전략에 대해 이야기하는 그 아이. 우리는 모두 그의 철학적이고도 유머러스한 지혜에 감동받는다.

여름방학을 맞아 한가로운 대학교 교정에서 열린 가족 치료사

총회 자리에 초대받았다. 공연은 에어컨 바람으로 한기가 도는 체육관 크기의 다목적 강당에서 열릴 예정이었다. 일렬로 줄지어 세워놓은 관객석이 높은 천장과 넓고 빛나는 바닥 때문에 더 휑해 보인다. 공연을 시작하기 전에 치료사들에게 관객석을 아치형으로 만들어 서로를 볼 수 있게 도와달라고 요청한다. 관객석과 텔러석, 무대 위 큐빅 박스들이 만들어내는 원형의 아늑함 속에서 우리는 그들이 함께 찾고 싶어하는 연결과 지지에 도달하기 위해 최선을 다한다. 치료사들은 치료 세션 중 벌어지는 신비롭고, 좌절감을 주기도 하며 또 득의만면한 순간, 즉 그들의 개인적 경험에 대해 이야기한다. 공연이 끝나자 강당이 사람들의 온기로 한층 더 따뜻해져 있다.

지방 교도소의 사회복지사가 공연을 주선한다. 무기와 열쇠들로 무장한 우람한 남자 곁을 지나간다. 악기들이 가득 찬 내 가방도 경비대의 수색을 받는다. 탬버린과 귀로_{중남미 지역에서 사용되어온 원시 악기}도 하나하나 검사를 받는다. 그는 악기들 속에서 음악이 아닌 무기를 본다. "이건 가져갈 수 있고, 이건 안 되고, 이건 되고……." 수감자들이 소독약 냄새가 가득한 창 없는 구내식당에 모여 있다. 다정한 얼굴에 우리를 만나 설레 하는 모습이다. 그들은 어떻게 수감되었는지, 여자 친구가 어떻게 떠나갔는지, 그곳에서 나가면 삶이 어떻게 될지 등에 관해 이야기한다. 공연이 끝나자 그들은 우리와 더 가까워지기를 바라며 주변으로 옹기종기 모여든다. 무엇보

다 계속해서 이야기를 하고 싶어한다. 결국 우리 배우 중 한 명이 다시 돌아와 수감자들과 몇 차례의 워크숍을 진행한다.

우리가 활동하는 지역의 댄스 스튜디오에서 공연을 한다. 거리를 굽어보는 우아한 아치형의 창과 깨끗하게 닦인 넓은 바닥이 있는 곳. 실내는 부모와 아이들로 가득하다. 이들 중 이미 많은 사람을 알고 있고, 그들도 우리를 안다. 이야기가 차례차례 이어진다. 어떤 엄마는 자신의 아이가 전에 한 번도 들어본 적 없는 어린 시절의 기억에 대해 이야기한다. 어떤 아이는 악몽에 대한 장면 상연에서 실제 아빠를 배우로 선택하기도 한다. 그 이후 4~7세의 아이들이 연달아 몸을 다친 일화들을 이야기하면서 자신의 신체적 세계에 대한 통제력이라는 주제에 경쟁하듯 몰두한다. 컨덕터는 이야기의 다양성을 위해 개입한다. "할머니나 할아버지와 보낸 특별한 시간에 대해 이야기하고 싶은 사람이 있나요?" 세 명이 손을 든다. "그래요, 제이컵?" "뒷걸음질치다가 넘어져서 꿰맸어요."

위 이야기는 모두 원조 플레이백 시어터 극단이 경험한 것이다. 대부분의 플레이백 그룹에 비슷한 경험이 있을 것이다. 이렇듯 이야기의 장을 연극이 익숙지 않은 곳들을 포함해 공동체의 모든 구석구석으로 가져가는 것이 우리 일이며 우리를 살아가게 하는 일용할 양식이다.

플레이백을 위한 공간 창출

위에서 언급한 대부분의 공연은 통상적으로 공연 이외의 목적
으로 사용되는 공간에서 열렸다. 교도소처럼 공연 환경이 노골
적으로 삭막한 경우도 있다. 위의 일화 중 맨 마지막 댄스 스튜
디오에서의 공연만이 유일하게 플레이백 시어터를 두 팔 벌려
환영하는 분위기의 공간에서 열린 것이라 할 수 있다. 친밀하고
미적인 분위기에, 창조적 활동의 징후로 가득한 곳이었다. 관객
들 또한 이미 플레이백 시어터와 서로에 대한 내적인 연결이 존
재함을 느끼고 있었다.

　플레이백 공연이 이와 같지 않을 때(대부분은 댄스 스튜디오에
서의 공연과 같지 않다) 우리의 첫 번째 과제는 공간을 바꿔내기
위해 할 수 있는 모든 것을 하는 것이다. 부분적으로는 배우들
이 움직일 수 있는 일정한 공간을 확보하는 것 등 기본적인 물
류 문제일 수도 있다. 그러나 그 이상으로 공간의 재배치는 7장
에서 살펴본 바와 같이 공연 제의의 과정이다.

　분위기가 친절하지 않을수록 공간을 준비하는 것은 물론 설
명을 해주고, 안심시키고, 공연 과정의 모델을 보여주는 등 관객
을 준비시키기 위해 많은 일을 해야 한다. 그리고 인내심을 가져
야 한다. 대중 앞에서 자신을 드러내는 것이 생소하거나 꺼려지
는 사람들은 공연이 끝날 때까지 다른 그룹이라면 이미 시작부
터 가지고 있었을 개방성의 수준에 이르지 못할 수도 있다. 워크

숍에서든 공연 상황에서든 마찬가지다. 우리 극단에서 가장 힘들었던 플레이백 경험으로는 경비가 삼엄한 어느 교도소에서 10대 청소년들과 함께했던 일을 꼽을 수 있다. 그곳의 청소년들은 모두 살인, 강간, 무장 강도 등의 중범죄로 유죄 선고를 받은 아이들이었다. 원조 극단의 단원 네 명이 열 번의 워크숍을 진행했는데, 아이들을 고작 둥그렇게 모여 앉히는 데만도 일곱 번의 세션이 필요했다. 그럼에도 매주 신뢰를 향한 아주 미세한 움직임이 있었다. 처음에는 폭력과 비인간적인 성 경험 등으로 우리에게 충격을 주려 하는 모습이었다. 실제로 그런 경험을 했다기보다는 잔인한 영화에서 본 내용을 마치 자신들이 직접 경험한 것처럼 이야기함으로써 일종의 위세를 과시하려는 것이었다. 아직 진실을 이야기함으로써 스스로를 드러낼 준비가 되지 않은 것이다. 그러나 결국 마지막에는 자신의 연약함, 심지어는 내면의 부드러움을 내보이는 예기치 않은 순간과 맞닥뜨리기도 했다. 마지막 이야기 중 하나는 뉴욕시 공동주택 옥상에서 비둘기를 기르던 일, 비둘기가 날아가는 것에 뿌듯해하고 다시 돌아오기를 간절히 기다리며 어떻게 지내는지 걱정하던 순간에 관한 일화였다.

왜 우리는 이렇게 어려운 환경(물리적 공간, 관객의 태도)에서 플레이백을 하는 것일까?

처음부터 이 연극은 선물의 연극이라는 구상 속에서, 앞 장에서 얘기한 바와 같이 치유의 상호 작용을 위한 수단으로서 태동

했다. 모든 사람에게는 이야기가 있으며, 속마음을 잘 드러내는 사람이든 아니든 이를 들려줄 필요가 있다는 점을 알고 있었다. 우리는 이런 이야기의 장을 이야기를 나누는 즐거움을 이미 알고 있는 사람들뿐만 아니라 아직 "이야기되지 않은" 영역으로까지 가져가는 일에 전념했다. 초창기에 이런 이상을 실현하기 위해 노력하면서 그로 인해 얻는 보상과 성공은 지속적으로(때로는 드물게) 그 과정의 좌절과 장애를 넘어섰다. 연극을 결코 보러 가지 않는 사람들, 그런 문화적 경험은 다른 사람들의 것이라 여기는 사람들을 위해 연극을 한다는 것이 아주 경이롭게 느껴졌다. 10대 소녀였던 어떤 아이 엄마가 바로 앞에서 연극을 하고 있는 이 어른들이 진실로 자신의 이야기에 귀 기울이고 그 이야기를 존중하고 있다는 점을 깨달으면서 드러내는 표정을 보는 일은, 어수선하고 정돈되지 않은 공연 장소와 공통의 언어에 도달하기 위해 보낸 45분간의 힘든 시간을 기꺼이 감수하고도 남을 만한 기쁨을 준다.

우리는 1970년대 중반, 세상을 바꾸고자 하는 1960년대의 전 세계적인 열망이 여전한 영향력을 발휘하던 때에 시작했다. 사회적 치유와 변화의 동인이 되고자 한 열정은 그 당시의 시대정신과 동떨어진 것이 아니었다. 그러나 이후 1980년대의 신자유주의적 레이건 시대와는 발을 맞출 수 없었다. 플레이백의 사회적 역할에 관해 계속해서 강한 열정을 갖는다는 것이 그 자체로 큰 도전이 되었다. 플레이백이 비영리 단체라는 설명을 들은 한 청

년은 이렇게 말한 적이 있다. "곧 영리를 추구하는 기업이 되겠네요, 그렇죠?" 그는 이윤이 아닌 이상을 위한 일의 유효성을 이해하지 못했다.

그렇다고 돈을 벌기 위한 일을 등한시한 것은 아니었다. 지원금을 신청해서 받기도 했다. 대부분은 사회복지 분야의 보조금이었다. 예술적인 탐색을 위한 노력 또한 계속했고 미학적 성공을 이룰 때도 있었으나 예술위원회의 인정은 거의 받지 못했다. 그래서 지체장애인들에게 대중교통 이용법을 가르치는 데 플레이백 시어터를 활용하고자 한 단체 같은 곳의 지원금에 기대어 극단을 운영했다. 이런 작업은 우리의 겸허함을 시험하는 기회가 되었다고 생각한다. 하지만 이때도 기쁨은 있었다. 한 공연에서 아홉 살처럼 순수한 중년의 커플이 손을 잡고 앉아 처음으로 남의 도움을 받지 않고 시골 버스를 탔던 일을 이야기하며 환히 웃던 모습을 결코 잊지 못할 것이다.

소외된 사람들에게 플레이백을 선사하는 이런 관행은 많은, 아니 대부분의 플레이백 시어터 극단의 중요한 실천이 되었다. 또한 이는 플레이백 시어터와 최근 개인적 이야기의 중요성을 재발견하고자 하는 경향을 구분 짓는 특징이기도 하다. 나는 특별히 조지프 캠벨과 로버트 블라이가 대표하는 동시대적 또는 개인적 신화라는, 막연히 정의되는 분야에 대해 생각하고 있다. 그들의 작업이 얼마만큼 중요하고 영향력이 있든 이는 신화에 대한 책을 읽는 사람들, 융 정신분석 치료사와 상담하는 사람들,

성장 센터의 워크숍에 참여하는 사람들, 대형 호텔에서 열리는 회의에 참석할 수 있는 사람들에게 주로 도움이 될 것이다. 그와 달리 플레이백 시어터의 소박한 단순성과 직접성은 거의 모든 사람이 쉽게 접근할 수 있다. 플레이백 작업은 교육 수준, 교양의 정도, 재력에 관계없이 모든 사람과 직접적인 관련을 맺을 수 있다. 워싱턴 D.C.의 노숙인 여성이 지역 플레이백 극단에서 활동하는 일은 없을지 몰라도 자신이 머무는 쉼터에 와서 공연을 하거나, 자신의 이야기를 들려주는 일은 할 수 있다.

민간 부문에서의 플레이백

모든 플레이백 그룹이 이처럼 플레이백 시어터가 전통적으로 강조해온 사회복지 분야에만 관심을 갖는 것은 아니다. 다른 한쪽에는 나름의 이상주의적 관점에서 민간 기업체와 함께 조직 개발 차원으로 플레이백을 활용하는 사례가 있다. 1989년 이후 여러 플레이백 그룹과 개인 작업자들이 이 영역으로 진출하기 시작했다. 이때의 플레이백 시어터는 건설적이고 창조적인 방식으로 진실이 이야기되고, 경험이 검증되며, 오래된 경영 관행이 도전을 받고 개선되는 장이 될 수 있다.

많은 기업체가 그렇듯 엄격한 위계적 근무 환경에서는, 다른 사람이 내린 결정을 수행해야 하는 사람들이 성취감이나 만족

감, 또는 일과 관련하여 연결되어 있다는 느낌을 잘 받지 못할 때가 많다. 대부분의 사람이 근무 현장에서 얼마나 많은 시간을 보내는지 생각한다면 엄청난 손실이 아닐 수 없다. 어떤 사업체의 고위 경영진은 만약 노동자들이 회사에서 더 많은 투자와 보상을 받는다면 자신들이 그토록 바라는 생산성 증가라는 목표가 수월하게 달성될 수 있으리라는 점을 결국 깨닫기도 한다. 이런 경영진은 플레이백과 같이 낡은 구조와 침체된 의사소통에 대안을 제시해줄 수 있는 새로운 아이디어를 찾아 나설 준비가 되어 있다.

노동자들이 관객으로 초대되어 이야기할 때 실제로 일어나는 일은 CEO들이 상상한 것 그 이상이 될 수 있다. 감정이 수면 위로 드러나고, 경청과 공감의 대상이 된다. 전에는 한 번도 보인 적 없는 자부심과 진실이 모습을 드러낸다. 난생처음 사람들 앞에서 눈물을 보인 어떤 남자는 이렇게 말한다. "감정이란 것이 이렇게 가치 있는 줄 몰랐습니다." 다른 누군가는 이렇게 말하기도 한다. "이 경험으로 인해 희망을 되찾았어요."

민간 부문에서 작업하는 플레이백 그룹의 경우, 득과 실이 공존한다. 플레이백이 그간 주된 관심을 두지 않았던 분야의 사람들과 만나 그들을 도울 수 있다는 점이 깊은 만족감을 준다. 말끔한 슈트를 입고 줄무늬 넥타이를 맨 채 성공을 향해 달려가는 사람들 역시 범죄자, 교육자, 예술가 못지않게 인간적이고 흥미로운 삶의 이야기로 가득 찬 사람들이라는 점이 새삼 드러나

기도 한다. 이외에도, 플레이백 종사자들이 재정적으로 적지 않은 돈을 벌 수 있는 분야라는 점 또한 간과할 수 없다. 공연이나 사회복지 분야에서의 활동만으로는 생계를 꾸려가기 빠듯한 형편이기에 충분한 금전적 보상이 뒤따른다는 것은 커다란 장점이 될 수 있다.

그러나 그에 따르는 비용 또한 존재한다. 큰돈을 벌 수 있다는 전망은 곧 심한 압력으로 이어질 수 있다. 특히 이쪽 방향으로의 전환이 갑작스러울 때 그렇다. 민간 부문을 전문으로 하는 몇몇 그룹은 경쟁력과 표현의 기준이라는 문제에 관해 끊임없는 의견 대립을 보여왔다. 이 같은 분열이 초래한 해결되지 않는 만성적 고통에 대해 토로하기도 한다. 또 다른 중요한 손실은 플레이백의 전통적인 관객층을 위해 공연할 수 있는 에너지와 시간이 부족하다는 것이다.

이런 패턴을 보면 두 가지 방향의 과정이 공존하는 것이 아닌가 싶다. 플레이백 시어터의 인간적 가치를 정립하고 가르치는 동시에 자본주의적 시장의 비인간적 가치를 흡수하고 있는 것이다. 그리고 이 과정에서 상처를 입는다.

전문성, 포부, 그리고 사랑

민간 부문에서 활동하든 그렇지 않든, 이내 세속성과 그 영향이

라는 문제에 직면하게 된다.

극단을 시작할 때는 앞뒤 재지 않는 순수한 열정으로 플레이백에 관심 있는 사람이라면 기량이나 경험에 크게 신경 쓰지 않고 누구든 기꺼이 받아들인다. 그 후 작업이 발전하면서 플레이백의 예술적 잠재성을 향한 열망이 커져간다. 감격과 자긍심, 그리고 이를 세상과 나누고자 하는 긴급한 욕구가 생기는 것이다. "우리의 활동을 세상으로 가져가자!" 곧 기준에 대한 문제가 대두되기 시작한다. 사람들 앞에서 공연할 자격이 충분한가? 입장료를 받아도 되는가? 전문 극단이라 자신할 수 있는가? 예술적 잣대로 스스로를 비판적으로 성찰할수록 모든 구성원이 비슷한 수준의 기량에 도달하지 못했거나 기량의 발전을 위해 비슷한 노력을 기울이지 않는 경우 그룹 내에서 스트레스가 발생한다. 그래서 새로운 사람을 받아들여야 할 때가 오면 일종의 선발 절차가 생겨난다. 이제까지 기존 구성원이 쌓아온 것과 같은 종류의 재능과 능력을 가진 배우들을 찾게 되는 것이다. 그러나 기존 구성원은 '만약 나라면 오디션을 통과할 수 있었을까?' 하는 개인적 의구심이 생길 수 있다.

극단은 계속해서 연습을 하고 공연을 하면서 발전해나갈 것이다. 그중 몇몇은 이 일을 너무 좋아한 나머지 다른 일을 그만두고 플레이백으로 생계를 꾸려갈 방안을 모색할 수도 있다. 이것이 단순한 소명이 아닌 직업이 될 수 있다고 생각하는 것이다. 다른 플레이백 그룹의 활동에서 영감을 받아 플레이백이 지역

기관이나 지역 공동체 행사에서 활용될 가능성을 확인하기도 한다. 몇몇은 기관, 학교, 사업체에서 일하기 시작하고, 이를 통해 급여를 받는다. 한편 다른 직장에 다니고 있기 때문에 플레이백을 정규 직업으로 삼기에는 어려운 처지에 있는 이들도 있다. 어떤 극단에서는 이런 분화가 문제가 될 수 있다. 야심 찬 포부가 있는 구성원들은 그렇지 않은 이들로 인해 뒤처지고 있다는 느낌을 받는다. 자신의 기량은 성장하고 있는데, 다른 이들은 아주 느리게 나아가고 있다고 생각하는 것이다. 전문성, 돈, 그리고 모두를 아울러야 한다는 사명과 도달하고자 하는 예술성의 수준 사이의 균형이라는 문제들이 명확한 해결책을 찾지 못한 채 쌓여간다. 어떤 극단은 여기서 좌초하며, 어떤 극단은 합의에 도달한다. 극단 전체가 전문성을 갖춰야 한다는 합의일 수도 있고, 다양한 수준의 기량과 전망을 받아들이면서 이를 모두 수용할 길을 찾아야 한다는 합의일 수도 있다.

가장 안정적인 극단들은 예술적, 전문적 성취라는 한쪽의 요구와 모두를 아우를 수 있는 속도로 나아가야 한다는 다른 한쪽의 요구 사이에서 적절한 균형을 찾는다. 이는 아찔할 정도로 높은 곳을 향한 포부는 포기한다는 것을 의미한다. 공동체적 가치, 장 바니에 신부의 정의에 따른 '상생'의 가치를 중시한다면 결코 유명 인사가 되어 토크쇼의 초대 손님이 된다거나 연극계에서 광장한 주목을 받는다거나 엄청난 돈을 벌어들일 수는 없을 것이다. 그러나 그 대신 무엇보다 사랑을 위해 활동하는 시민

배우의 길을 포용할 수 있게 된다.

교육 분야의 플레이백

전 세계적으로 많은 그룹 및 개인 작업자가 교육 분야에서 플레이백 시어터의 역할이 갖는 가능성을 탐구해왔다.[20] 각급 학교에서 이런 실험을 계속해온 가운데 학교 특유의 문화와 저항에 좌절한 이들도 있지만 외교적 수완과 고집스러운 신념으로 플레이백에 호의적인 환경을 구축하는 데 성공한 이들도 있다. 학교에서의 프로젝트는 일회성 공연에서 며칠 또는 몇 주 동안 지속되는 프로젝트(학교 공동체가 직면하고 있는 문제에 대한 논의의 장을 제공하거나 커리큘럼 교재를 탐구하는 새로운 방안을 제시하는 방편으로서)까지 다양하다. 플레이백이 정규 과정으로 자리 잡을 수도 있다. 학교를 주된 기반으로 매우 활발히 활동하는 두 곳의 극단을 알고 있다. 하나는 알래스카에, 다른 하나는 뉴햄프셔에 있다. 알래스카 극단은 고등학교 학생들로 이루어져 있는데, 그들은 스스로를 자살, 알코올 중독, 그 외 지뢰밭과 같은 청소년기의 문제들로 "위험에 처해 있는" 10대로 정체화하고 있다. 다른 극단은 11~12세의 아이들로 이루어진 팀으로, 요양소나 초등학교 등 주로 지역사회를 대상으로 활동을 펼쳐나가고 있다.

긍정과 지지, 이해력과 자제력, 사적 경험의 공유, 섬세한 정체성의 구축 등 플레이백 시어터를 통해 얻을 수 있는 모든 이점은 어린이들에게도 똑같이 적용된다. 어린이들이 스스로 플레이백 공연자가 된다면 그런 이점은 배가된다. 알래스카의 10대들처럼 감정적, 사회적 지지가 특별히 필요한 아이들이라면 플레이백 그룹에 소속되어 활동하는 시간이 말 그대로 구세주가 될 수도 있다. 아이들은 안전하고 친밀하며 한결같은 환경에서 자신의 이야기를 나눈다는 것에 만족을 느낄 뿐만 아니라, 자신의 기량을 공적인 영역에서 펼칠 수 있다는 데도 커다란 자긍심을 느낀다.

플레이백 과정은 특히 교육계의 최신 경향 가운데 하나인 자기 주도 학습이라는 중심 과제에서 일정한 역할을 할 수도 있다. 가드너의 다중지능 이론에 따르면 일반적으로 교육에서 강조되는 두 가지(언어적 및 논리-수학적) 지능을 넘어 식별 가능한 종류의 지능이 몇 가지 있다고 한다.[21] 주된 학습 모드가 운동감각적, 공간적이거나 대인 관계적인 아이들은 연극으로 구현되는 이야기를 통해 탐구할 때 새로운 개념을 더 잘 받아들이는 경향이 있다. 학교 교육의 또 다른 최신 방향인 협력적 학습은 경쟁하는 대신 기량을 한데 모이게 하는 것의 이점에 중점을 두고 있다. 플레이백은 즉각적인 보람이 있는 팀워크 경험을 만들어내며, 플레이백의 성공은 서로의 장점을 어떻게 살려내느냐에 달려 있다. (학습을 촉진하기 위한 플레이백 능력은 성인 교육에서도 가치를 발휘한다. 예를 들어 호주, 독일, 영국, 체코에서는 플레이백

시어터를 활용하여 성인 학생들에게 언어를 가르치기도 한다.)

플레이백 시어터는 아이들에 대한 명백한 호소력, 그리고 학습과의 분명한 연관성에도 불구하고 학교사회에서 쉽사리 환영받지 못하는 편이었다. 플레이백은 현재적 상황과 현실에 대해 광범위하게 승인되어 있는 일반론보다는 개인적 경험에 대한 존중을 약속하기 때문이다. 대부분의 기관과 같이 학교란 곳은 대체로 개인이나 집단의 주관적 진실을 인정하는 장소가 아니다. 물리적 환경도 문제 될 때가 많다. 학교에서 플레이백을 위한 다정하고 화기애애한 공간을 만들어내는 일은 녹록지 않다. 조회시간은 거대한 강당에 너무나 많은 아이가 모이고, 교실은 책상으로 가득 차 있다. 이뿐인가. 시간마다 울려대는 수업 종소리 때문에 집중이 깨지기 일쑤인 데다 마지막 텔러의 이야기를 서둘러 끝내야 할 때가 다반사다.

플레이백과 정치

주관적 진실에 귀 기울이는 플레이백 시어터에는 정치적인 함의가 있을 수 있다. 당신의 이야기, 나의 이야기, 우리의 이야기가 그 자체로 온전하다는 메시지에는 급진적인 힘이 있다. 개인의 주관적 경험을 인정하지 않는 공적 세계의 정치적 맥락에서는 불온하게까지 여겨질 수도 있다. 변화를 위한 외침, 나아가 혁

명을 위한 외침으로 이어지는 것은 다름 아닌 속삭여지고, 기억되고, 반복되어 말하여지는 실제 삶의 이야기들이다. 또한 혁명 이후 새로운 압제자에 의해서든 진부한 미디어에 의해서든 거대한 힘에 의한 진실의 압살에 대항할 수 있는 힘 또한 여전히 그런 이야기들이다.

1991년, 소비에트 중앙 텔레비전 다큐팀 제작진 4명이 플레이백 시어터를 그 근원에서부터 찾아가는 다큐를 촬영하기 위해 뉴팔츠로 오고 싶어한다는 소식을 들었다. 이미 모스크바 플레이백 시어터 극단에 관한 다큐를 제작한 팀이었다. 이들은 다큐 앞부분에 조녀선에 관한 내용을 추가하기도 하고, 또 원조 플레이백 극단을 소재로 한 새로운 다큐멘터리 영화를 만들고 싶어했다. 그들이 도착하기로 한 날짜가 되기 일주일 전 모스크바에서 쿠데타가 발생해 전 세계를 깜짝 놀라게 했다. 우리는 아마도 다큐팀이 오지 못할 것이라 생각했고 며칠 후 쿠데타가 진압되었을 때는 올 가망이 아예 없어 보였다. 그 어떤 저널리스트가 일생에 한 번 있을까 말까 한 역사적 소용돌이의 한가운데 있는 모스크바에서의 취재 기회를 마다하겠는가? 그러나 그들은 예정된 날짜에 도착했다.

여기에 오기로 한 결정의 이면에 밝히지 않은 동기가 있었을 수도 있지만—실은 몇몇 팀원이 플레이백 시어터를 촬영하는 것이 자본주의적 세계에서 성공을 향한 길이 될 수도 있다는 허황된 생각을 품고 있다는 것이 드러나기도 했다—이들은 지난 주

일어났던 일련의 사건들에 대해 이야기해야 한다는 긴급한 요구에 따라 이곳으로 왔다. 내일을 알 수 없는 상황이라고 했다. 우린 비공식 플레이백 공연을 열었다. 스크립트 작가는 통역자인 스베틀라나를 사이에 두고 고르키 거리의 군중을 향해 천천히 진군하던 탱크 앞으로 몸을 던지며 흐느끼던 한 노파를 본 일을 이야기했다. "날 죽이시오! 날 죽이시오!" 노파는 울부짖었다. "그들을 죽이지 마시오, 아직 어리지 않소. 대신 날 죽이시오. 난 살 만큼 살았으니까!" 탱크가 멈추더니 어린 군인이 밖으로 내려왔다. 그 군인 또한 눈물을 흘리고 있었다. 감독인 이고르는 쿠데타 주동자들이 공항으로 달아나고 있다고 보리스 옐친 대통령이 발표할 때 그 현장인 러시아 의회에 있었다. 쿠데타가 끝났음을 확인한 그는 밖으로 달려나와 군중에게 이를 알렸다. 처음에는 아무도 그를 믿지 않았다. 하지만 이내 거대한 함성과 노래, 환호가 울려 퍼졌다. 감독은 또 쿠데타에 항거하다 죽음에 이른 세 명의 청년을 기리는 붉은 광장에서의 장례식에 참석했던 경험도 이야기했다. 거대한 광장이 수많은 군중으로 발 디딜 틈 없이 가득 찼지만 조용하고, 질서 정연하며, 서로를 존중하고, 온화하기까지 했다. 군중 속에서 누군가 쓰러지자 마치 마법처럼 군중이 순식간에 갈라지며 구급차가 통과할 수 있게 길을 내주었다.

　우리는 이 역사의 전환기에 대한 생생한 증언을 바로 눈앞에서 보고 있다는 사실에 압도된 채 왜 그런 시기에 모스크바를

떠나 이곳에 오게 되었느냐고 물었다. "여러분이 하는 일이 이야기에 관한 것이니까요. 지금보다 우리 이야기가 더 필요한 때가 있을까요?"

세계 속의
플레이백

얼마 전 헝가리의 플레이백 그룹으로부터 한 통의 편지를 받았다. 그곳에서도 플레이백 활동이 이루어지고 있다니 우리에겐 새로운 소식이었다. 그 나라에 가서 작업해본 적도, 헝가리에서 온 사람이 우리 교육 프로그램에 참여한 적도 없기 때문이다. 매우 기뻤지만 놀랍기만 한 것은 아니었다. 이제는 플레이백 시어터라는 것 자체에 그만의 독립적인 삶이 있으며, 에너지 넘치고 예측할 수 없는 자체적인 성장 패턴이 있다는 생각에 익숙하기 때문이다.

헝가리의 플레이백 그룹은 몇 년 전 이곳에서 트레이닝을 받은 스웨덴 강사가 밀라노에서 이끌었던 공연의 촬영 영상을 보고 플레이백을 접하게 되었다고 한다. 플레이백을 찾고자 한다면 언제든 연결 고리가 존재한다. 플레이백 시어터의 성장은 그 시

작부터 개인에서 개인으로, 그룹에서 그룹으로 전해지는 느리지만 유기적이고 견고한 과정이었다. 수년 동안 대부분의 사람은 공연을 직접 보거나 친구에게서 이야기를 전해 듣고 플레이백에 합류해왔다. 최근에는 책과 같은 인쇄물을 통해 처음 접하는 사람들도 증가하고 있다. 하지만 플레이백과의 첫 만남 이후 이를 계속 이어나가고자 한다면 무엇보다 구전의 전통에 가까운 네트워크와 만나게 된다. 우리의 작업이 이야기에 관한 것이므로, 우리가 서로 알아나가는 과정 또한 이야기를 통해서다.

여러 해 전 원조 극단 이외에 다른 플레이백 극단들이 생겨날 가능성이 보였을 때, 우리는 관리와 소유권, 그리고 규제의 문제에 대해 생각해야 했다. 어떤 이들은 플레이백 시어터를 하려는 사람들이 우리가 이제껏 확립해온 실천이나 가치와 동떨어지지 않은 방식으로 작업할 수 있도록 플레이백 시어터라는 이름의 소유권을 등록하고 프로세스를 프랜차이즈화할 것을 권하기도 했다. 그렇게 하면 플레이백 시어터라는 이름으로 벌어지는 활동들의 기준을 모니터링할 수 있고, 다른 그룹의 재정적 성공으로부터 금전적인 이득을 얻을 수도 있을 것이다. 이런 모델은 비즈니스에서는 물론 인간 잠재력 운동 분야에서도 채택하고 있는 운영 방식이다. 그러나 플레이백 시어터에는 맞지 않는다고 느껴졌다. 우리는 플레이백 시어터를 판매하는 것이 아니라 직접적인 교류를 통해 생각을 공유하고, 소위 플레이백 품질 관리가 플레이백 프로세스 자체 내에 구축되는 대안적 모델에 기댔다.

플레이백의 효과는 내재적이며 고유한 질에 의존하므로 존중, 안전, 미적 우아함에 대해 마땅히 주의하지 않은 채 플레이백을 하려는 사람들은 어차피 성공할 가능성이 거의 없다는 생각에 서였다.

따라서 우리는 다른 이들이 우리의 형식을 가져가서 이를 탐구하고, 가지고 놀며, 공유할 수 있도록 장려했다. 또 우리가 제공하는 교육과 지원을 받을 수 있도록 했다. 1990년에는 전 세계 플레이백 종사자들을 지원하고 상호 연결의 장을 제공하기 위해 설립한 국제 플레이백 시어터 네트워크IPTN에 비과세 지위를 포함한 우리 극단의 법적 구조를 이양했으며, 플레이백 시어터의 이름과 로고에 대한 서비스 상표를 확보해야 할 때가 왔다고 판단하기도 했다. 또, 플레이백이 우리가 애초 시작할 때만 해도 전혀 예상하지 않았던 수준의 활동으로 커나가면서 플레이백 시어터란 이름을 오용하지 못하도록 신중해야 한다는 점을 인정했다. 다행히 아직까지는 그럴 필요가 생기지 않았다. 네트워킹과 지지의 피드백이 플레이백을 그 목적과 가치에 충실할 수 있도록 유지해준 원동력이다. (IPTN 및 플레이백의 법적 지위에 관한 내용은 부록 참조.)

협력과 경쟁

플레이백이 점차 확산되면서 한 지역에 하나의 그룹만 존재하지 않는 상황이 생길 수 있다. 6년 동안 활발하게 활동해온 극단이 새로운 플레이백 그룹이 만들어져 다른 네트워크에서 구성원들을 끌어들이고 있다는 소식을 들으면 적잖이 당황할 수도 있다. 또는 기존 그룹에서 떨어져 나온 어떤 사람이 기존 그룹과 계속해서 좋은 관계를 유지하든 그렇지 않든 일종의 분파와 같은 새 그룹을 만들 수도 있다.

그런 상황은 양쪽 모두에게 골치 아픈 교류와 안 좋은 감정을 불러일으킬 수 있다. 영역성의 문제는 누가 우두머리인지에 관한 유쾌하지 않은 문제를 제기하기도 하고, 배은망덕하다느니 건방지다느니 어떤 그룹이 더 낫다느니 하는 뒷말이 생겨날 수도 있다. 그러나 이런 전환은 플레이백의 힘을 시험해볼 기회가 되기도 한다.

원조 그룹이 활발한 활동을 펼치던 지난 몇 년 동안 이런 종류의 도전에 직면한 적이 있다. 우리 극단 구성원 중 한 명이 다른 사람들과 함께 "응접실 플레이백" 모임을 시작한 것이다. 스스로의 즐거움을 위해 시작한 소규모 모임으로, 정기적으로 만나 이야기를 나누고 형식을 배우는 자리였다. 시간이 지나면서 즐거움과 성취의 감각이 커지자 응접실을 벗어나 이 모임을 더 넓은 장으로 확대하여 더 많은 관객을 대상으로 공연하고자 하

는 욕구가 자연스럽게 생겨났다. 그 시기 우리 극단이 활동을 서서히 줄여나가고 있긴 했지만 이런 상황은 많은 부분에서 까다로운 문제들을 야기했다. 하나는 자부심과 관련한 것이었다. 우리 지역은 원조 플레이백 극단이 활발히 활동하던 곳이었다. 그런데 처음 플레이백 공연을 보러 오는 사람이 새로 결성된 극단의 공연을 본다면 그것이 플레이백 시어터라고 생각할 터였다(새 그룹의 이름이 원조 극단과 구별되는 이름이더라도). 그때 단계에서 새 그룹은 아직 우리 극단과 맞먹는 수준의 기량을 발전시키지 못한 상태였다. 관객들이 자신이 지금 보고 있는 공연이 플레이백 공연이라 여긴다는 생각을 하면 마음이 편치 않았다. 새 극단 또한 그 나름대로 경험과 명성의 차이에서 생기는 문제로 힘들어했다. 관객을 모집하는 일이 쉽지 않아 애를 먹고 있는데 원조 극단은 관객 모집에 큰 공을 들이지 않아도 좌석이 모자라서 보는 관객들까지 있으니 말이다.

그러나 두 그룹은 계속해서 조화롭게 공존할 수 있는 방식을 찾기 위해 최선의 노력을 다했다. 결국 플레이백이 딛고 서 있는 기반, 즉 모두를 아우른다는 이상과 상호 연결이라는 가치를 믿기로 했다. 그래서 우리 두 그룹을 모두 포용할 수 있는 새로운 환경을 모색해나갔다.

시간이 흐르면서 이런 노력은 성공을 거두었다. 새 그룹은 매우 높은 수준의 기량을 갖춘 팀이 되어 안정적으로 안착했다. 우리는 서로의 공연을 보러 가기도 하고 게스트 공연자로 상대 극

단의 무대에 오르기도 한다. 두 그룹은 각자의 정체성을 유지하고 있지만 더 큰 플레이백 시어터 가족의 일원으로 서로 지지하면서 자원을 나누고 있는 느낌이다. 서로 장비를 공유하기도 한다. 원조 그룹이 오랜 시간에 걸쳐 갖춰온 조명과 소품은 지속적으로 다른 그룹이 사용하기도 하며 우리가 필요할 땐 다시 빌려온다.

다른 지역에서도 이와 비슷한 종류의 협력을 유지하고 있는 극단들이 있다. 반면 서로에 대한 거리감과 경쟁심으로 힘겨워하는 경우도 있다. 플레이백을 통해 부분적으로나마 생계 문제를 해결하고자 애쓰는 그룹에게는 돈 문제가 특히 민감한 요소일 수 있다. 일반적인 경제적 관점은 (a) 한정된 금액의 돈이 있고, (b) 이를 취할 수 있는 유일한 방법은 경쟁에서 이기는 것이다. 누구에게든, 어떤 상황에서든 플레이백이 줄 수 있는 것에는 한계가 없으며, 그를 통한 보상(돈의 형태든 다른 형태든)으로 얻을 수 있는 것에도 한계가 없다는 점을 깨달으려면 이를 넘어서는 더 큰 시야가 필요하다.

다른 문화권에서의 플레이백

전 세계의 다양한 지역에서 플레이백은 어떻게 다르고, 또 어떻게 같을까? 이에 대한 답변으로 뉴질랜드, 프랑스, 미국 서부 해

안지역에서 활동하는 세 곳의 플레이백 극단을 살펴보려 한다.

　플레이백 테아트르 프랑스Playback Theatre France는 프랑스 북부, 노동자 계층의 정체성이 강한 항구도시 르아브르에서 활동하는 극단이다. 프랑스의 여러 도시와 마찬가지로 이곳에는 규모가 큰 이민자 공동체가 형성되어 있으며, 대부분의 이민자가 도시 위쪽의 고지대에 거주한다. 한 세대 전 가족 전체가 알제리에서 이주한 한 남성이 이 극단 소속으로, 그는 오늘 진행되는 플레이백 시어터 워크숍에서 주 강사를 보조하는 역할로 참여하고 있다. 자신이 속한 이민자 공동체에서 친구 여럿을 데리고 오기도 했다. 함께 극단을 만들어 활동하고 있는 친구들로, 오늘이 처음으로 플레이백을 경험하는 날이다. 이들은 신경이 쓰인다. 워크숍에 참여자 대부분이 유럽계 프랑스인이며 생김새부터가 그러하다. 워크숍 초반 워밍업에서 강사는 모든 참여자에게 자신의 장점에 대해 하나씩 말해보자고 한다. 고지대에서 온 이들은 딱히 할 말을 찾지 못한다. 대신 서로의 장점을 말해준다. "이 친구는 요리를 아주 잘해요!" "정말 착해요." 그러나 본격적인 이야기의 장에 들어섰을 때는 그어떤 주저함도 없다. 텔러로, 또 배우로 자유롭게 스스로의 모습을 나눈다. 다른 참가자들은 이들의 놀라운 개방성과 탁월한 연기력에 깊은 인상을 받는다. 이에 자신감을 얻은 이들은 한발 더 나아가 더 많은 위험을 감수한다. 음악에 대한 거리낌 없는 태도로 모든 이를 놀라게 하기도 한다. 음악을 능숙하게 연주하지 못한다

는 그 어떤 자의식도, 저항감도 없다. 그들의 음악은 다리가 되어 우리 모두를 연결한다. 나중에 합류한 한 남자가 음악을 통해 자연스럽게 다른 사람들을 이끈다. 그의 기타 연주와 노래가 모든 사람을 한데 모은다. 워크숍 초반 존재했을 수도 있는 서로에 대한 선입견이 눈 녹듯 사라지고 그 자리에 존중과 친밀함이 싹트기 시작한다.

이 플레이백 극단은 1988년 여름, 조너선 폭스가 지도한 워크숍 이후 창단되었다. 창립자이자 예술 감독인 헤더 로브(프랑스 이름은 Bruyère)는 20년 전 에콜 자크 르콕에서 마임과 가면, 클라우닝clowning을 배우기 위해 프랑스에 온 호주인이다. 공부를 계속해 르콕에서 교수가 되었으며, 이후 르아브르로 이주해 현재 시에서 지원하는 연극 학교인 에콜 드 테아트르에서 가르치고 있다.

8~10명 정도의 단원은 다른 플레이백 그룹과 마찬가지로 직업적 배경이 광범위하다. 대부분은 공연 예술, 교육, 사회복지 분야에 종사하고 있으며, 연령대는 20대 중반에서 40대 후반까지다. 그룹의 강점은 예술적 감각과 경험에 있다. 모든 단원이 에콜 드 테아트르에서 훈련을 받았다. 이 극단은 예술 양식으로서의 플레이백 시어터를 연마하는 데 전념하고 있다.

플레이백 테아트르 프랑스는 겨울 시즌에 지역 예술 센터에서 정기적인 월례 공연을 연다. 어린이만을 위한 공연은 물론, 주

민, 때로는 다른 지역의 사회 센터에서 가장 빈곤한 계층의 사람들을 위한 공연도 해왔다. 이 극단은 점차 지역 산업을 위한 하나의 자산으로 인식되기 시작했다. 조직 개발을 위한 자산이 아닌 노동자와 그 가족을 위한 특별 행사를 더 풍요롭게 할 수 있는 방안으로서 말이다.

이제까지 이 극단은 진지함과 세련된 예술성에도 불구하고, 단원들이 따로 직업이 있고 플레이백 공연을 통해서는 사실상 돈을 벌지 않는 '시민 배우' 그룹에 가까웠다. 그러나 지금 창단 이래 처음으로 수입을 창출하는 플레이백 작업에 대한 전망 속에서 낮 시간의 활동 가능성, 전념할 수 있는 정도, 그리고 궁극적으로는 그룹으로서의 정체성과 목표에 대한 심도 있는 논의가 이루어지고 있다. 모두에게 도전이 되는 이행의 시기인 것이다. 전반적으로 전문성을 향해 나아가야 한다는 데는 이견이 없으나 단원 대부분이 현재 다니는 직장에서 지금보다 더 플레이백에 전념할 수 있을 만큼 자율성을 확보하고 있는 상태는 아니다.

샌프란시스코 베이 지역의 리빙 아츠 시어터 랩Living Arts Theatre Lab 또한 플레이백으로 생활을 유지하지 않는 그룹이지만 이 문제에 대해 프랑스 그룹보다는 더 느긋한 태도를 취하고 있다. 이들은 고유한 만족을 위해 작업하는 길을 택하고 있으며 수입이 생기는 방향으로 확장할 계획이 없다. 르아브르 그룹과 달리 리빙 아츠의 몇몇 단원은 자영업에 종사하고 있거나 직장에서 어

느 정도의 유연성이 있어서 가끔 있는 낮 시간의 공연 제의를 수락할 때 직장과 플레이백이라는 곤란한 양자택일적 상황에 놓이지 않는다.

이 두 그룹은 다른 의미로 중요한 특성을 공통적으로 지니고 있다. 리빙 아츠 시어터 랩 또한 예술적으로 충분히 실현되는 작업, 그리고 일반적으로 연극을 보러 가지 않는 사람들에게 관심을 갖는 일에 전념하고 있다. 프랑스 그룹, 그리고 대부분의 다른 플레이백 그룹과 마찬가지로 단원 열다섯 명의 직업적 배경이 다양하며, 치유와 예술의 세계가 조화를 이루고 있다. 그룹의 연출자인 아만드 볼카스는 연극 연출가이자 배우이면서 드라마 치료사로 활동하고 있다. 다른 여러 단원의 직업 또한 치유 및 예술과 관련된 이런저런 종류의 창의적 예술 치료사이기도 하다.

리빙 아츠는 교회에서 플레이백 시어터 월례 공연을 펼치고 있으며, 예배 시간에 노인이나 회복 그룹을 위해 공연하기도 한다. 또한 전후 세대의 유대인과 독일인들이 홀로코스트의 유산을 다룰 수 있도록 돕는 특별한 프로젝트에 플레이백을 활용하고 있다. 소위 화해의 예술이라 불리는 이 작업은 제2차 세계대전 중 저항운동 투사로 나치 수용소에 수감된 유럽계 유대인의 아들인 아만드가 구상한 것이다.

치유와 연극을 조화롭게 엮어내기 위한 한 달간의 프로그램이 막을 내리는 날, 플레이백 공연에서 울프가 독일에서 보낸 어린 시

절에 관해 이야기한다. 아주 어렸을 때, 아마도 다섯 살 때쯤 여러 남자아이와 놀던 일이 기억난다. 그중 한 아이가 다른 아이들에게 노래를 가르친다. 울프는 그 노래의 이미지와 그로 인한 불쾌감에 짓눌리고 있다. 하지만 그 후 몇 년이 흐를 때까지 그 노래가 나치의 행진가라는 점을 깨닫지 못한다. 다섯 살 나이의 어린이가 다른 아이들과 어울리지 않기란 쉽지 않다. 그래서 마음속의 불편함을 억누르면서 목청껏 노래를 부르며 행진에 동참한다.

이 이야기의 후반부. 이제 열일곱 살이 된 울프가 여자 친구와 함께 프랑스 남부에서 휴가를 보내고 있다. 공원 묘지를 돌아다니다 유대인 묘지 구역에서 다음과 같은 비문을 본다. "시신이 비누로 만들어진 유대인을 추모하며." 이 글귀를 가만히 들여다보고 있자니 어린 시절의 그 행진가가 들려오는 것 같다.

화해의 예술 공연이든 지역사회에서 펼치는 정기 공연이든, 리빙 아츠는 무엇보다 플레이백을 본질적으로 영적인 작업으로 바라본다. 따라서 이런 차원이 가장 잘 실현될 수 있는 맥락을 추구한다. 교회에 성가대가 소속되어 있는 것처럼 플레이백 극단을 두고 싶어하는 교회가 있을 수도 있다고 아만드는 말한다. 그는 이 점에 대해 완전히 진지한 것은 아니지만 그렇다고 진심이 아닌 것도 아니다.

뉴질랜드 수도 웰링턴의 한 강당에서 웰링턴 플레이백 시어터가

간호 실습생들을 대상으로 공연을 하고 있다. 이 나이 어린 실습생들은 막 힘겨운 한 주를 끝낸 참이었다. 때는 금요일 오후 1시다. 단원 여섯 명이 공연에 참여하고 있으며, 나머지는 직업상의 일로 바쁜 상황이다. 오늘 밤에는 모든 단원이 트레이닝 워크숍을 위해 한데 모일 예정이다.

실습생들은 첫 주 동안 벌어진 실습 내용과 그 방대한 양에 치여 어쩔 줄 모르는 상태다. 이들은 전에 한 번도 플레이백 공연을 본 적이 없으며, 초반에는 그리 수용적인 태도가 아니다. 그러나 컨덕터의 능숙하고도 인내심 있는 질문, 배우들의 정성스러운 표현에 관객의 신뢰와 참여가 점점 커져간다. 한 주 동안의 힘겨움, 심지어 치욕스러운 감정이 터져 나오기도 한다. 한 학생은 전염병 때문에 모두가 예방주사를 맞아야 했다며 강제로 주사를 맞아야 한 일에 대해 화가 나 있다. 그 여학생의 상처받은 느낌을 표현하는 움직이는 조각상이 이어진다. 중간에 한 배우가 유쾌하게 말한다. "난 언젠가의 그 누군가를 위해 이런 상황을 감수할 거야." 학생들이 수긍의 의미로 웃음을 터뜨린다.

공연이 계속되면서, 주제가 변한다. 학생들이 불만을 제기할 수 있는 충분한 시간을 갖도록 한 후, 컨덕터는 방향을 살짝 바꿔 관객들에게 간호사라는 직업을 택하게 된 계기에 대해 기억해보자고 한다. 한 강사는 노인 알츠하이머 환자와 소통이 잘 되지 않아 좌절감을 느끼고 있던 때 그 할머니의 발 위에 손으로 메시지를 전했던 순간에 대해 이야기한다. 그 환자는 예의 그 이해할 수 없

는 중얼거림을 멈추더니 간호사의 눈을 똑바로 보고 "정말 사랑스럽구나"라고 말한다. 어떤 남자 실습생은 마닐라의 한 고아원에서 얼마나 감동했었는지를 떠올린다. 특히 한 아이가 기억나는데, 안타까울 정도로 심한 신체적 기형이었음에도 불구하고 아주 명랑하고 활발했다. 공연이 끝날 때 즈음, 실습생들은 자신들을 간호사의 길로 이끈 내면의 이타심과 자비심을 다시금 느끼게 되었다.

웰링턴 플레이백 시어터Wellington Playback Theatre는 1987년부터 활동해왔다. 일부 단원들은 연출가 베브 호스킹이 즉흥 연극 공부를 위해 시드니에 유학을 가기 전인 1980년, 우리의 첫 뉴질랜드 워크숍에 참여한 후 창단한 이전 극단에서부터 함께해온 동료들이었다. 베브가 플레이백 시어터에 끌린 가장 큰 이유는 플레이백이 가진 공동체적 측면—극단 자체의 공동체성과 플레이백이 지역 공동체에서 수행하는 역할 모두—때문이다. 이 극단의 구성 및 활동 범위가 이런 관심을 반영한다. 20대 중반에서 40대 초반까지의 단원 14명은 직업도 전문 배우, 비주얼 아티스트, 변호사, 예술 및 드라마 교사, 심리학자, 트레이닝 컨설턴트, 전업 주부, 상담사다. 이들은 지형도와 활화산 루아페후산의 거대한 사진이 장식된 지역 트램핑 클럽 강당에서 정기적으로 일반 관객을 위해 공연하는 것은 물론, 학교, 교회 모임, 외딴 작은 마을, 또 기업과 정부 기관을 위해서도 공연한다.

웰링턴 플레이백 시어터는 안정적이고 활동적이며 기량이 매

우 뛰어난 극단이다. 해낼 수 있는 만큼 작업하며, 가능한 한 광범위한 영역에서 플레이백을 전파하는 데 전념하고 있다. 이 극단은 이런 가치, 그리고 단원 모두가 다른 직업으로 생활하기 때문에 플레이백에 할애하는 시간이 한정적일 수밖에 없는 현실 사이에서 조화롭게 균형을 잡아나가고 있다. 다른 여러 극단과 마찬가지로, 비정규직이나 자영업에 종사하는 단원의 수가 충분하다면 낮 시간의 작업 제의를 수락할 수 있다. 하지만 어떤 단원들은 위와 같이 간호 실습생들을 위한 공연에는 한 번도 참여하지 못한다. 그러나 이제껏 극단은 이런 문제로 분열되지 않았다. 낮 시간의 공연 제의가 자주 있는 것도 아닐뿐더러 그런 공연이 '전문적' 단원과 '비전문적' 단원이라는 구분을 만들어낼 만큼 수익성이 크지도 않기 때문이다. 뿐만 아니라, 공동체 안으로 파고드는 것이 극단 전체의 이상이기 때문에 어떤 구성원이 특정 공연에 실제로 참여하든 그렇지 않든 이런 이상이 구현된다는 것 자체에서 극단 전체가 보람을 느낀다.

플레이백 시어터는 뉴질랜드의 상황에서는 잘 받아들여져온 편이다. 인종적, 민족적으로 다양한 관객들은 플레이백이 존재하는 이유를 잘 이해하고 있는 듯하다. 대부분 18살 미만의 나이에다 작은 농업도시를 갓 떠나온 젊은 간호사들은 자신들에게서 무엇을 기대하는지 알아차리자 텔러석에 앉아 이야기를 해달라는 초대에 응할 수 있었다. 이 공연에서와 같이 이야기는 언제나 나오기 마련이다. 그 속도가 아주 느릴지라도 말이다. 또

특별히 자기 성찰적이라거나 감정적으로 극적인 이야기만 있는 것도 아니다. 문화적으로 프라이버시를 중시하는 분위기가 있고, 관객이라면 텔러석에 앉기까지 큰 용기가 필요할 수 있다. 무엇보다 가장 도움이 되는 것은 공연 자체의 실례를 확인하는 것이다. 평범한 사람들이 거기 서서 기꺼이 뭔가를 시도하려 노력하고, 기꺼이 나서고자 하는 것을. 이는 일종의 용기이며, 어떤 관객들은 공연을 보면서 스스로에게서 이런 용기를 발견할 수 있는 영감을 얻기도 한다.

주변 문화와의 연결

문화적 풍토가 어떠하든 플레이백 시어터는 사람들이 대부분 각자 경험하는 데 익숙한 요소들을 통합하는 혁신적인 형식이다. 이는 모든 극단이, 자신들이 펼치는 활동이 공동체와 문화에 잘 들어맞을 수 있는 곳을 찾아야 한다는 것을 의미한다. 만약 레퍼토리 극단이나 치료사들의 그룹 활동, 또는 청년 지역 센터 등을 만든다고 해도 여전히 사람들에게 그 실체와 프로젝트에 대해 소개하는 힘든 과정을 거쳐야 한다. 명성과 평판을 확립해야 하는 것이다. 그러나 하고자 하는 일의 개념 자체를 설명해야 하지는 않는다. 최소한 그 일에 대한 어느 정도의 익숙함이 존재하기 때문이다.

그러나 플레이백인들은 개척자가 되어야 한다. 주류 문화가 플레이백의 실천과 가치와 멀수록 개척해야 하는 길은 더 높고도 험해질 것이다. 플레이백 시어터는 최소한 다음과 같은 가치에 기대고 있다. 공동체적 감각, 예술적 전통, 개인적 성장과 공개적으로 자신을 드러내는 것이 지니는 가치에 대한 수용, 집단성, 물질적으로 야심차거나 성공적이진 않아도 충분히 연마된 예술적 기량에 대한 존중 등. 새로이 만들어진 플레이백 그룹이라면 인접 문화에 존재하는 이런 요소들을 가져오는 방식으로 자리매김하기 시작한다. 플레이백 작업이 그 자체로 이해받기까지 일종의 기준점이 되는 것이다. "음, 일종의 연극 극단이에요, 일반적인 연극을 하지는 않지만." "플레이백은 사람들이 안전하게 서로 나눌 수 있는 방식이에요." "누구나 할 수 있어요. 관객이 나와서 배우가 될 수도 있죠." "사람들이 캠프파이어에 둘러앉아 이야기하는 것과 비슷해요." 이런 기준점이 너무 모호할 때는 공연 그룹을 만드는 것이 매우 어려울 것이다. 일본에서는 플레이백 시어터 훈련을 받은 사람들이 실제 극단을 만들기까지 오랜 시간이 걸렸다. 대부분 개인적인 활동에 플레이백을 활용하려는 경향이 강했다. 예를 들어 전화 교환원의 교육을 담당하는 어떤 여성이 근무 현장에서 플레이백이 매우 유용한 도구가 될 수 있다고 생각하고, 도쿄 디즈니랜드에서 무대 뒤 스태프로 일하는 한 남성도 그렇게 여기는 식이다.

뉴질랜드와 호주는 도시에서도 여전히 공동체와 연결성에 대

한 감각이 있다. 1980년대에 이들 나라에서 플레이백 그룹이 생기기 시작했을 때, 우리가 애초 미국에서 경험했던 것보다 훨씬 더 준비된 수용의 태도를 보였다. 한편, 사적인 감정을 공적으로 나누어야 한다는 것에 대해서는 미국에 비해 다소 엇갈린 반응이었고, 치유의 가치에 관한 동의 수준 또한 덜했다. 프랑스에서는 개인이 겪는 드라마를 공개적으로 탐색한다는 것에 대해 의심 어린 눈빛이나 노골적인 불쾌감이 존재하는 편이다. 르아브르 그룹은 관객뿐만 아니라 스스로에게조차 관객의 이야기가 반드시 "치유가 필요한" 이야기일 필요는 없고, 해소의 목적이 아니라는 점을 설득해야 했으며, 플레이백의 치유적 속성을 의도적으로 중시하지 않고 연극의 측면에 훨씬 더 집중해왔다. 속해 있는 문화적 맥락과의 연결 지점을 찾을 수 있는 곳이 무엇보다 이 영역인 것이다. 이 그룹은 애초 연극 학교를 통해 모였으며, 이는 르아브르 극단이 이제껏 확립해온 훌륭한 특성이다. 더 넓게는, 시 정부의 지원을 받는 학교의 존재 자체가 예술과 예술가에 대한 지지 및 존중의 경향이 강한 프랑스의 문화적 특성을 반영하는 것일 수 있다.

그러나 역설적이게도 플레이백은 좋아하든 그렇지 않든, 치유적 특성을 끌어안든 그렇지 않든 구원이 되는 양식이라고 할 수 있다. 프랑스 그룹은 그 도시에 거주하는 보통의 노동자들에게 자신을 표현하고 확인받을 수 있는 수단을 제공한다. 앞서 살펴본 워크숍은 프랑스의 유럽계와 비유럽계 하위문화 사이의 보이

지 않는 간극을 이어주는 다리가 되기도 했다. 리허설의 친밀함 속에서 더욱 깊고, 감정이 가득한 이야기들이 나오기 시작하고 전체 그룹은 이를 구현할 수 있는 방안을 찾는다. 마지막으로 가장 중요하게는, 극단이 관객의 이야기를 깊은 공감과 예술성 으로 구현해내면 그렇게 극화되는 장면이 텔러는 물론 전체 관 객에게 치유의 효과를 가져다준다는 점이다. 개인적 진실이 예 술적으로 정교하게 표현하는 것만으로도 말이다.

주류 문화와 무관한 다른 요인들도 플레이백 그룹의 특성에 영향을 미친다. 베브 호스킹 및 호주, 뉴질랜드 내 여러 극단의 지도자와 단원들은 시드니의 드라마 액션 센터DAC에서 훈련받 은 사람들이다. DAC의 기량과 전통이 플레이백의 그것과 섞이 게 되었다(플레이백 시어터가 DAC 커리큘럼의 일부가 된 후 일종 의 양방향 프로세스로 진행되고 있다). 이들 그룹의 작업에서는 코메디아 델라르테적 전통이 짙게 녹아 있는 신체성과 재기 넘 치는 연극적 기량 등 DAC의 영향이 강하게 느껴진다. 이런 특성 은 호주 및 뉴질랜드의 스타일이 르아브르 그룹의 스타일과 연 결되는 지점이기도 하다. DAC 창립자 중 한 명인 헤더 로브 같 은 사람은 파리의 르콕 학교 졸업생 출신이다.

사실, 어떤 플레이백 그룹이 다른 그룹과 구분되는 특성은 문 화적 차이 못지않게 그룹의 구성, 영향력, 주변 여건과 관련이 있다. 40, 50대 심리극 전문가들로 구성된 그룹이라면 그 스타일, 강조 지점, 활동 범위가 30세 미만의 연극 학교 학생들로 이루어

진 그룹과는 다를 수밖에 없다. 문화적 환경이 동일하더라도 말이다. 연출의 배경은 특히 영향력이 크다. 연출의 관심사와 강점은 누가 그룹에 합류하고, 어떤 종류의 활동에 집중할 것인지를 결정하는 가장 영향력 있는 요소다.

문화 및 다른 요인에 의해 좌우되는 차이가 있음에도 불구하고 위에서 설명한 세 극단, 그리고 머리를 스치는 다른 여러 그룹이 상당한 유사성을 보인다. 단원들의 연령대와 직업이 광범위하며, 공연 예술 및 누군가를 돕는 계통의 일에 종사하는 사람이 많다. 각 그룹은 실제 극장보다는 마을 회관과 같은 곳에서 매월 공연을 펼친다. 또한 다양한 관객층을 위해 공연하며, 예술적 풍요로움과 누리지 못하는 사람들 앞에서 공연하는 일에 특별한 관심을 기울인다. 위의 세 극단은 이와 같은 작업을 통해 직접적으로 생계를 꾸려가고 있지는 않지만, 전념의 정도와 공연 수준에서 매우 높은 전문성을 획득하고 있다.

작은 UN

이런 유사성과 차이의 조합은 전 세계의 플레이백 종사자들이 모일 때 한층 분명해진다. 1991년, 조너선과 내가 운영한 플레이백 시어터 워크숍에 미국은 물론 일본, 벨리즈, 독일, 프랑스, 영국, 호주, 뉴질랜드에서 27명 정도가 참여했다. 또 모스크바의 플

레이백 시어터 단원 5명도 있었다. 이들은 돈도 없고, 영어를 구사하지도 않았지만 열정 하나로 어렵게 이곳에 왔다. (앞 장에서 이야기한 소비에트 중앙 텔레비전 다큐팀은 바로 이 극단에 대한 영화를 촬영하면서 플레이백 시어터에 대해 알게 되었다.)

플레이백 작업을 시작하면서 우리 모두에게 주어진 과제는 서로 진정으로 만나고 배울 수 있는 장을 찾는 것이었다. 언어 문제 하나만 보더라도 매우 어려운 도전이었다. 영어권 사람들은 영어 사용에 무리가 있는 이들을 위해 의식적으로 천천히 말하고, 익숙지 않은 억양과 어법을 이해하기 위해 신경을 곤두세워야 했다. 또 러시아인들을 위해 통역이 진행되는 동안 인내심을 갖고 기다려야 했다. 한 사람이 독일어로 말하고, 다른 한 사람이 프랑스어로 말하는 상황에서는 소그룹 활동 시간에 독일어를 아는 유리가 독일에서 온 요한과 같은 그룹에 속해 프랑스의 발렌티나를 위해 통역을 해줄 수 있도록 팀을 구성하는 등 최대한의 노력을 기울였다. 그 과정은 매우 느렸지만 효과가 있었고, 경이롭기까지 했다.

어느새 우리는 언어 대신 마임이나 음악을 사용하거나 다국어로 장면을 구현하는 방식으로 서로의 이야기를 자유로이 연기하고 있었다. 이런 방식은 놀랄 만큼 효과가 있었다. 상연되는 이야기를 통해 서로의 삶과 문화에 깃든 향취를 느끼고 배울 수 있었다. 국가적인 정체성은 여전했지만 국가 간의 장벽은 사라졌다. 결국 우리 모두를 이어준 것은 이야기 그 자체, 기본적이고

도 보편적인 의미의 단위였다.

동그랗게 모여 앉아 워크숍에서 경험한 내용에 대해 한마디씩 이야기할 때마다, 우리가 가진 다양성과 서로에 대한 깊은 공감에 감동했다. 몇몇은 서툰 영어로 이야기하고, 몇몇은 또랑또랑한 러시아어로 이야기하는 이토록 다양한 음성과 억양, 수용의 태도와 인간애로 가득한 얼굴, 타인에게서 자기 자신을 반추하고자 하는 열린 마음, 이 모든 것이 커다란 차이가 있지만 공동의 이상을 향해 움직이는 작은 UN을 보는 것 같았다. 이곳의 사람들은 진실하게 서로를 경청하고 배우며 성장했다. 의심의 여지 없이 서로 나누는 과정에서 도달하는 창조성의 힘을 알게 되었다.

한 가지 이야기

이 책의 마지막 장을 쓰는 와중에 이틀간의 플레이백 워크숍을 진행한다. 눈이 많이 쌓인 날이었지만 곧 도래할 봄의 기운이 완연한 날이다.

워크숍의 마지막 이야기는 브라질에서 온 심리학자로 대도시에서 거리의 아이들과 만성 정신증 환자들로 구성된 연극 단체를 꾸려 활동하는 파울로의 이야기다. 그는 플레이백이 처음이지만, 여기서 배운 아이디어를 자신의 연극 작업에 활용하고 싶어한다. 그

의 이야기는 최근 브라질의 오랜 부패 상황, 자아도취, 고위층의 탐욕과 목격자로서 느껴온 분노와 혐오에 관한 것이다. 그의 말로는 자신 역시 자아도취적 성격이 아예 없는 사람은 아니라고 한다. 우리 모두처럼. 하지만 그의 작업은 취하는 것이 아니라 주는 것, 착취하는 것이 아니라 힘을 주는 것, 고립이 아닌 연결에 관한 것이다.

장면 상연에서, 두 그룹의 캐릭터들이 번갈아가며 포커스를 가져간다. 하나는 잊힌 사람들로 이루어진 연극 그룹으로, 함께하는 활동 속에서 자신들의 힘을 발견하는 사람들이고 다른 하나는 자기 잇속만 차리는 탐욕스럽고도 어리석기 그지없는 대통령과 그의 부인이다. 워크숍 참여자들이 장면을 펼쳐나가면서 그들의 이야기 감각은 예상하지 못한 극적 전개를 낳는다. 배우들이 묘사한 장면에서, 파울로의 연극 단원들은 대통령과 그 부인이 자신의 이익을 위해 착취하는 사람들과 동일한 이들로 그려진다. 함께 힘을 합쳐 봉기한 이들은 결국 부패의 상징인 대통령과 그 부인을 끌어내린다.

위와 같이 극화된 장면은 단지 판타지의 실현이 아닌, 모두에게 깊은 충족감을 주었다. 워크숍 참여자들은 모두 일종의 인권 분야에 종사하며 파울로와 같이 곤궁에 빠진 사람들을 도와주는 일을 한다. 우리의 전문적인 작업은 우리가 도울 수 있으며, 힘들어하는 사람들에게 귀 기울이고 그들을 돌보는 것이 이 힘

한 세상을 치유할 수 있는 길, 아마도 유일한 길일 것이라는 근원적인 신념에 바탕하고 있다. 물론 실제 현실에서 브라질 대통령의 몰락은 거리의 아이와 정신증 환자들의 봉기보다는 훨씬 더 복잡한 사건들에 의해 이루어질 것이다. 하지만 플레이백 장면에서 묘사된 내용은 훨씬 더 큰 것, 인간의 연대와 창조성의 승리를 함축하고 있다.

그렇게 이야기의 이야기, 이 순간의 더 큰 이야기가 존재하는 것이다. 우리가 이렇게 뉴욕 외곽의 작은 시골에 있는 소박한 공간에 함께 모여 파울로의 조심스럽지만 정확한 영어에 귀 기울이며, 그가 잠시 떠나왔지만 곧 돌아갈, 우리의 삶과 다르면서도 비슷한 저 먼 곳의 삶에 공감하는 일. 그의 이야기는 우리가 이곳에 모인 목적을 거울처럼 반영하고 있으며, 그 이야기의 주제는 곧 플레이백 시어터 자체의 주제이기도 하다.

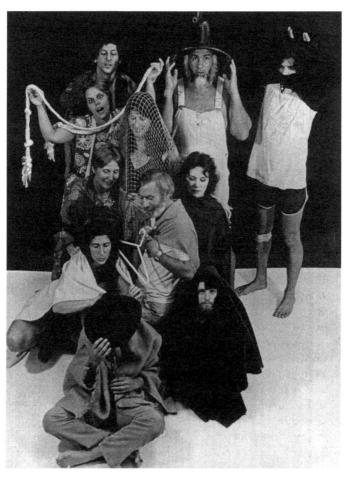

1979년 촬영한 원조 플레이백 시어터 극단의 모습. 왼쪽 위부터 시계 방향으로
조너선 폭스, 빈스 푸파로, 닐 와이스, 수전 덴턴, 마이클 클레멘테, 캐럴린 가농, 글로리아 로
빈스, 다니엘레 가마슈, 주디 스왈로, 옷걸이를 든 피터 크리스먼, 그물을 쓴 조 살라스.

출간 20주년에 부쳐

최근 서사에 관한 『뉴욕타임스』의 한 칼럼에서 작가인 스티브 알몬드는 영화의 영웅에 대해 이렇게 말한다. "[그는] 서술자의 일을 하려고 한다. 자신의 삶을 이해하기 위해, 그리고 자신을 둘러싼 당황스러운 세상 속에서 숨겨진 의미를 찾아내기 위해." 이는 가상의 인물도, 영웅도 아닌 바로 우리가 하고 있는 일이다.

이 책이 처음 출간된 1993년보다 더 당혹스러워진 세상에서 플레이백 시어터는 계속해서 보통 사람들에게 삶을 이야기하고, 삶을 이해하며, 격변의 한가운데서 의미를 찾아낼 수 있는 길을 제공하고 있다. 심상치 않은 기후 변화, 9.11 이후의 전쟁, 아랍의 봄과 점령Occupy 운동, 그리고 사람들이 연결되고 소통하는 방식의 근원적인 혁신은 모두 우리가 공동으로 직면하고 있는 새로운 현실의 모습이다. 우리는 현재 불과 얼마 전까지도 공상과학

소설에나 나왔을 법한 방식으로 연결되어 있으며, 버튼 한 번이면 쉽게 정보를 찾고 공유하거나 다른 사람, 혹은 수천 명의 사람과 단번에 연결될 수 있다.

플레이백 시어터는 이렇듯 변화하는 세계를 따라 바뀌어왔다. 꾸준히 성장해 현재 약 60여 개 나라에 플레이백 종사자들이 있으며 축제 분위기의 다언어 국제회의도 열린다. 플레이백은 이제 온라인상에도 상당한 자원이 있어 온라인―타인과 얼굴을 마주하고 같은 순간 속에 존재하며 서로의 이야기를 상연하는 여전히 가장 본질적인 일과 더불어 상당히 편리한 방식으로 접근할 수 있는 수단―을 통해서도 발견하고 배울 수 있다.

우리는 이야기라는 것이 플레이백 초창기에 주로 주목했던 것처럼 단지 개인의 유익함을 위해서만이 아니라, 그룹, 공동체, 사회의 변화를 위해 반드시 발화되어야 한다는 필요성을 인식하고 이를 수용해왔다. 실제 삶의 이야기를 배려와 예술성으로 섬기는 행위는 기업화, 상품화의 도저한 힘 앞에서 용감할 정도로 뭔가 다른 것을 주장한다. 미디어의 스포트라이트와 요란한 호들갑의 대상이 될 일이 없는 평범한 이야기를 존중하는 것이다. 플레이백 시어터가 어디서 벌어지든, 발견, 변화, 상실, 꿈, 고통, 성찰, 환희의 작고 사소한 서사들이 미학적 삶의 대상이 되고, 이를 목격하는 관객의 집단적 기억 속에 새겨진다.

어떤 경우 플레이백 시어터는 인도양의 쓰나미, 뉴올리언즈의 허리케인 카트리나, 일본의 후쿠시마 지진에 대한 플레이백 시어

터의 대응이나 팔레스타인의 프리덤 버스Freedom Bus 프로젝트와
같이 위기나 억압을 해결하는 직접적인 프로세스가 되어 인권을
위한 끈질긴 투쟁 속에서 힘과 연대를 구축하는 수단이 되기도
한다. 아프가니스탄에서는 전쟁 희생자들이 플레이백을 통해 들
려지지 않은 이야기에 목소리를 부여하며 과도기의 정의에 대한
자신들의 주장을 밝혀오기도 했다. 이곳 뉴욕주 북부에서 이민
자 그룹을 대상으로 한 공연은 관객들이 오랫동안 참고 견뎌온
것, 꿈꾸는 것에 대해 공개적으로 발언하는 장이 되기도 한다.

나는 플레이백 시어터의 개척자, 공연자, 교사, 작가로서 이런
오래 서서히 진화하는 이야기에 늘 참여해왔다. 1975년 처음 시
작했을 때는 매우 어렸지만 지금은 그렇지 않다. 여전히 장비들
을 운반하고, 바닥을 청소하며, 공연과 워크숍 전에 의자를 준비
하는 것은 고사하고 현재 내 나이까지 플레이백을 하리라고는
결코 예상하지 못했다. 간혹 사람들은 해마다 점점 더 적극적으
로 관여할 수 있는 동력이 무엇이냐고 묻는다. 그것은 아마도 텔
러가 내가 이제껏 알지 못했던 삶의 복잡성과 아름다움을 환기
시키는 이야기를 들려줄 때 느껴지는 경이로움일 것이다.

나 역시 세계 속 극심한 고통과 격변의 현장에서 지속되고 있
는 플레이백 시어터 작업에 대해 들을 (때로 직접 참여할) 때마
다 더 새로워지고 굳건해진다. 한발 물러서서 플레이백이 그간
얼마나 강력한 실천이 되었는지 보게 된다.

내가 하는 모든 일은 오랜 기간 함께 활동해온 극단에서의 풍

요로운 경험에 뿌리를 두고 있다. 몇 년 전, 다른 조직 컨설턴트의 자문을 따르려 하면서, 우리는 조직이 아니라 다른 플레이백 앙상블처럼 차라리 유기체에 가깝다는 점을 깨달았다. 유기체의 세포처럼 서로 결합되어 있고, 회복력이 있으며, 변화에 적응한다. 고통스러울 때도 있지만 새로운 방향이 제시되거나 필요할 때는 기꺼이 그런 방향을 받아들일 준비가 되어 있으며, 우리의 성장을 추동하는 유기적인 힘을 감지한다. 이런 특성은 우리가 무대 위에서 함께 듣고 상연할 때 상호 작용하며 메아리친다.

이 책은 플레이백 시어터를 행하거나 배우고자 하는 사람들이 동반자로 삼을 수 있도록 쓴 것이며, 여전히 그런 역할을 하고 있다는 것, 그리고 독일, 일본, 우루과이, 브라질, 타이완, 러시아, 이스라엘 등 다른 나라의 언어로 번역되어 더 많은 사람에게 다가갈 수 있게 되었다는 것을 기쁘게 생각한다.

20주년 개정판을 준비하며 책을 다시 검토해본 결과 전체적으로 플레이백 시어터의 기본 원리와 실천에 대해 전하고자 했던 바를 여전히 담고 있는 것 같다. 처음 책을 쓸 당시 우리는 이미 오랜 시간 플레이백을 해오며 플레이백이 무엇인지 알고, 컨덕터, 배우, 악사의 역할을 확고히 했으며, 공연 제의라는 필수 불가결한 요소를 확립하고 설명해왔다. 또 플레이백 시어터가 극장과 관련된 새로운, 아마도 매우 오래된 뭔가를 주장한다는 점, 예술과 비예술의 범주가 우리가 하는 일에는 들어맞지 않는다

는 점을 인식하고 있었다. 우리는 이야기에 관해 실로 많은 것을 배웠다.

물론 내가 언급했던 특정 작업에서는 변화도 있었다. 고정된 것은 없다. 극단은 성장하고 번영하며 변화하거나 수명이 다하기도 한다. 문화와 경제의 발전은 플레이백 실천의 방식과 장소에 영향을 미친다. 무대 위에서의 실제 활동 또한 여전히 동일한 기본 형식과 프로토콜을 사용하긴 하지만 그 다양성과 정밀성의 측면에서 성장을 거듭해왔다. 이 책의 3장 '장면 및 기타 형식'은 그런 현재 상황을 반영해 수정되었다.

1장에서 설명한 원조 극단은 책이 출간된 해에 소멸했다. 1986년의 공식 '은퇴' 후에도 계속 일 년에 몇 차례 함께 공연하기도 했지만 1993년 극단 동료였던 마이클 클레멘테의 죽음 이후 한 팀으로서 우리의 시대가 마침내 끝났음을 인정하게 되었다. 그러나 뉴욕 지역에서의 플레이백 시어터는 국제 트레이닝 조직인 플레이백 시어터 센터Center for Playback Theatre와 두 곳의 전문 극단, 커뮤니티 플레이백 시어터Community Playback Theatre와 허드슨 리버 플레이백 시어터Hudson River Playback Theatre에 의해 여전히 활발할 활동을 펼치고 있다. 여러 개의 다른 극단도 그리 멀지 않은 뉴욕시에서 활동 중이다.

초창기와는 달리 요즘의 플레이백 시어터는 학교에서도 상당한 존재감을 발휘해 워싱턴 D.C.의 퀘이커 학교에서는 모든 아이가 1년 동안 플레이백 그룹에 소속되어 활동하기도 하고, 텍사

스주 휴스턴에서는 여덟 살 어린이들을 위한 독서 프로그램에서 활용되고 있으며, 우리 극단의 학교 폭력 해결을 위한 프로그램은 미국 및 다른 지역의 여러 플레이백 극단에서도 채택하고 있다.

지금은 이미 플레이백 시어터의 현상과 영향에 관한 상당한 정도의 지식 체계가 구축되어 있다. 나 자신뿐만 아니라 다른 여러 사람이 영어 및 기타 언어로 다양한 주제를 탐구하는 책, 박사 논문 등을 썼다(하지만 플레이백에 대한 또 다른 포괄적 입문서가 나오지는 않았다). 이들 출판물 중 일부는 참고문헌 및 자료에 게재되었다. 궁금한 독자들은 수백 건에 달하는 유튜브 동영상을 비롯해 온라인에서도 플레이백 시어터에 관해 많은 정보를 접할 수 있을 것이다(모든 정보가 본보기로 삼을 만한 것은 아니지만, 그것이 유튜브의 민주적 특성이기도 하다).

경찰에 의해 마이크 사용이 금지당한 미국의 점령Occupy 그룹은 신속히 '마이크 체크'라 부르는 방법을 개발했다. 연사에 가장 가까운 사람들이 다른 사람들이 들을 수 있도록 한 구절씩 말해주면, 이를 듣고 뒷사람들을 위해, 결국 모든 사람이 연사의 메시지를 들을 때까지 반복해 전달하는 것이다. 그런 현장의 일부가 되는 것, 마이크로 증폭되지 않은 사람의 목소리를 이렇듯 집단적이고 전복적이며 축복된 방식으로 사용하는 것은 신나기 그지없는 일이다.

내게는 플레이백 시어터가 일종의 마이크 체크처럼 느껴진다. 텔러의 말을 경청하고 그 말이 다양한 목소리의 연극이 되어 그 자리에 함께한 모두가 한 사람의 경험에서 진실로 중요한 것을 같이 느끼는 것이다. 그러고 나서 관객은 다시 세상 속으로 나간다. 자신이 들은 내용으로 충전되고 변화된 채. 아마도 어떤 이야기들은 더 넓은 세상 속에서 말해야 한다는 영감으로. 사람에서 사람으로, 목소리에서 목소리로.

조 살라스 뉴팔츠, NY
2013년 1월

공연　훈련받은 공연자들로 이루어진 그룹이 관객 앞에서 행하는 플레이백. (아래의 워크숍과 비교).

무대 준비　인터뷰 후의 단계로, 악사가 분위기를 잡아주는 음악을 연주하는 동안 배우들이 조용히 역할 및 무대를 준비하는 일. 67쪽 참조.

변형　텔러의 실제 경험에 따라 첫 번째 상연이 이뤄진 후, 텔러가 자신의 이야기에 대해 희망하는 다른 결과를 상연하는 장면. (위의 보정과 비교). 70~71쪽, 145~146쪽 참조.

보정　상연이 끝난 후 텔러가 자신이 한 이야기의 핵심적인 내용이 빠져 있다고 일러줄 때 장면의 일부를 다시 상연하는 것. (아래의 변형과 비교). 70~71쪽, 134쪽 참조.

사례　상연이 끝나고 배우들이 일제히 텔러를 바라보는 단계. 69쪽 참조.

사이코드라마 개인적 이야기의 즉흥적 구현을 기반으로 한 치료 양식. 사이코드라마에서는 텔러를 프로타고니스트라고 하며, 프로타고니스트는 자신에 관한 극에서 직접 연기하면서 과정 전체를 통해 치료사–연출자의 슈퍼비전을 받는다. 주 18, 203쪽 참조.

소품 인상주의적 무대 장치나 의상으로 사용할 수 있는 천, 그리고 목재나 플라스틱으로 만들어진 큐빅 박스. 109~111쪽 참조.

움직이는 조각상(순간) 관객의 말에 대해 소리와 움직임으로 짧게 표현하는 형식. 배우들이 한 명씩 반복적인 소리와 움직임으로 앞선 배우들에 합류하면서 총체적인 인간 조각상이 구축된다. 62~64쪽 및 사진 참조.

워크숍 훈련받은 배우들이 아닌 참여자들에 의해 이야기가 상연되는 환경에서의 플레이백. (위의 공연과 비교.)

인터뷰 텔러가 컨덕터의 도움을 받아 이야기하는 장면의 첫 단계. 3장, 5장 참조.

장면(이야기, 플레이백) 관객이 텔러로서 하는 이야기의 전체 상연. 64~71쪽의 설명 및 사진 참조.

제안 즉흥의 기술적 기초. 이야기를 구현하려면 어떤 배우든 뭔가를 행하거나 말하여 다른 배우들이 이런 행동의 전제를 수용하거나 차단(거부)함으로써 반응할 수 있도록 해야 한다. 4장 참조.

컨덕터 공연의 진행자 또는 연출. 5장 참조.

코러스 배우들이 신체적으로 밀접하게 붙어 같은 소리와 움직임으로 표현하는 형식. 장면 상연의 한 부분으로(분위기 조각상이라고도 함), 또는 전체 장면을 이런 방식으로 표현할 수 있다. 73~74쪽 참조.

타블로(정지 프레임, 조각상 이야기)　텔러의 이야기가 일련의 소제목들로 차례대로 정리되면, 각 소제목에 대해 배우들이 즉각적인 정지 동작을 만들어 보여주는 형식, 76쪽 및 사진 참조.

텔러 역할 배우　상연에서 텔러의 역할을 연기하는 배우. 4장 참조.

페어(갈등)　배우들이 두 사람씩 앞뒤로 서서 두 개의 상충하는 감정에 대한 관객의 경험을 표현하는 짧은 형식. 72~73쪽 및 사진 참조.

현존　공연자가 무대에서 자기 자신으로 있을 때의 주의력과 집중의 질—"고요함과 단순함"(키스 존스톤). 7장 참조.

국제 플레이백 시어터 네트워크IPTN는 Playback Theatre, Inc. 이라는 이름으로 뉴욕주에 비영리 법인으로 등록되어 있습니다. IPTN의 개인 및 그룹 회원은 희망하는 경우 이름 및 로고를 사용할 자격이 있습니다.

현재 다음과 같은 나라(지역)에 IPTN 회원이 있습니다. 호주, 오스트리아, 방글라데시, 브라질, 캐나다, 쿠바, 덴마크, 에스토니아, 핀란드, 잉글랜드, 프랑스, 조지아, 독일, 그리스, 홍콩, 헝가리, 인도, 인도네시아, 아일랜드, 이스라엘, 이탈리아, 일본, 리투아니아, 네덜란드, 뉴질랜드, 노르웨이, 북아일랜드, 포르투갈, 러시아, 스코틀랜드, 싱가포르, 스페인, 스리랑카, 스웨덴, 스위스, 대만, 우루과이, 미국, 웨일스.

네트워크나 플레이백 시어터 훈련 기회에 대한 자세한 내용은

다음 웹사이트를 방문해주십시오.

www.playbacknet.org

www.playbackcenter.org

주

1 이 부분과 이 책에서 앞으로 이야기할 몇 가지 지점들에 대해서
는 조너선 폭스의 *Acts of Service: Spontaneity, Commitment,*
Tradition in the Nonscripted Theatre(New Paltz, NY: Tusitala,
1994)에서 이론적으로 깊이 있게 다루고 있다.

2 Oliver Sacks, *The Man Who Mistook His Wife for a Hat*, New
York: Harper and Row, 1987, 100-111.

3 호주의 어떤 극단에서는 움직이는 조각상과 페어를 각각 '순간
moments'과 '갈등conflicts'이라고 부른다.

4 어떤 플레이백 시어터 극단에서는 무대 준비 전에 배우들이 원으로
모여 간단히 상의를 한다. 내가 관찰한 바로는 이런 상의가 장면의 질
을 반드시 좋게 만들지는 않는다. 어찌되었던 준비할 수 있는 시간이
충분치 않기 때문에 상의를 통해 계획할 수 있는 것이 한정적이며 배
우들의 직관과 팀워크가 이루어낼 수 있는 것보다 더 나은 것 같지
않기 때문이다. 배우들 사이의 상의는 예기치 못한 문제로 이어질 수
도 있다. 6장 참조.

5 이 장에서 언급한 짧은 형식은 움직이는 조각상, 페어, 타블로, 세 문장 이야기, 세 부분 이야기, V형 서술이며, 긴 형식은 장면과 플레이백 인형이다. 코러스는 짧은 형식, 긴 형식, 또는 장면 내의 요소로 사용할 수 있다.

6 이 훈련법—그리고 플레이백의 여러 다른 연습—은 오픈 시어터Open Theatre의 조지프 차이킨Joseph Chaikin이 발전시킨 작업의 영감을 받았다. 물론 그의 '소리와 움직임'은 아래에서 설명하는 보다 발전된 버전의 훈련에 더 가깝다. 참고문헌 및 자료에 연극 게임에 대한 출처가 나와 있다.

7 Keith Johnstone, *Impro: Improvisation and the Theatre*, New York: Theatre Arts, 1979, 100

8 어떤 그룹은 천의 사용이 장면 상연을 풍부하게 만들기보다는 어수선하게 만든다고 판단하여 아예 없애버리기도 했다.

9 처음에는 리니얼lineal(선형)이라고 불렀다. 좀더 발전된 형식의 분위기 조각상이 코러스다.

10 Mary Good, The Playback Conductor: Or, How Many Arrows Will I Need?(미출간 논문, 1986)

11 플레이백에서 음악이 갖는 가치에도 불구하고 공연이 아닌 상황에서는 필요에 따라 음악 없이도 효과적으로 작업할 수 있다.

12 이와 관련하여 컨덕터는 관객들에게 가까이 앉아 있는 다른 관객들과 서로 인사를 나누며 소개할 수 있는 시간을 주기도 한다. 그때부터 관객들은 주변 관객을 조금 더 친밀하게 느끼게 된다. 좌석이 고정되어 있거나 아치형 좌석 배치가 불가능한 공간에서는 관객들이 서로 소개할 수 있는 시간이 특히 더 중요하다.

13 Imber-Black, Roberts, and Whiting, *Rituals in Families and Family Therapy*, New York: Norton, 1988, 11에서 인용.

14 Peter Brook, "Leaning on the Moment" *Parabola*, 4 (2), (1979): 46-59

15 피터 브룩, "Or So The Story Goes" *Parabola*, 11 (2), (1986)

16 조 살라스, "Aesthetic Experience in Music Therapy" *Music Therapy*, 9 1, (1990): 1-15 참조.

17 치료 분야에서 플레이백 시어터의 기법 및 문제는 내가 이 지면에서 제공하는 것보다 훨씬 더 세부적인 논의를 요한다. 이어지는 의견이 자극과 심화된 사고를 제공할 수는 있지만 임상 기술과 경험이 뒷받침되어야 하는 임상 실습의 지침이 될 수는 없을 것이다. *Handbook for Treatment of Attachment-Trauma Problems in Children*, Beverley James(New York: Lexingtom Books, 1994)의 "Playback TheatreL Children Find Their Stories", 그리고 *Playback Theatre and Therapy*, Vol 5, 3의 Interplay편 참조.

18 사이코드라마는 문제 지향적 초점, 드라마의 길이(보통 1시간 이상), 그리고 "프로타고니스트(주인공)"라고 부르는 텔러가 자신의 극 속에서 연기한다는 사실 등에서 플레이백 시어터와는 다르다. 두 방법론의 차이점과 관련성에 대한 논의는 *Psychodrama: Zeitschrift fur Theorie und Praxis*, 1991 6월호에 실린 조너선 폭스의 논문인 "Die ins+szenierte personlische Geschichte im Playback-Theatre"(플레이백 시어터에서 극화되는 개인의 이야기) 참조.

19 주디 스왈로Judy Swallow, 원조 플레이백 시어터 극단의 창립 멤버이자 커뮤니티 플레이백 시어터Community Playback Theatre 연출.

20 J. Fox "Trends in PT for Education" *Interplay*, 3, 3(1993) 참조.

21 Howard Gardener, *Frames of Mind*, (New York; Basic Books, 1983), 『지능이란 무엇인가』, 하워드 가드너, 김동일 옮김, 사회평론, 2016 참조.

감사의 말

이번 20주년 개정판을 위해 다양한 도움을 주신 마조리 버만, 로베르토 구티에레스 바레아, 타냐 클리프턴, 엘리제 골드, 앤 벨몬트, 그리고 리 마이어에게 감사드립니다.

또한 평생 플레이백을 추구해온 인생에서 저를 지탱해준 세 무리의 사람들에게도 감사를 표하고 싶습니다.

먼저 20개국이 넘는 나라에서 만난 학생들, 여러분의 진지한 열정은 저에게 무한한 영감이 되었습니다.

또한 동료이자 다크초콜릿 마니아인 허드슨 리버 플레이백 시어터 단원들, 대부분 사진에 등장하는 로렌 아드만, 딘 존스, 조디 사트리아니, 마테오 스피처, 그리고 사라 유레흐에게 감사와 우정의 인사를 드립니다.

마지막으로 플레이백 시어터가 삶의 중심이 될 수 있게(때로

는 삶을 압도할 수 있게) 해준 나의 가족, 조녀선, 한나, 매디 폭스와 그 동반자들, 그리고 사랑해 마지않는 다음 세대의 꿈나무, 루벤과 리오에게 감사와 사랑을 전하며 이 책을 바칩니다.

참고문헌

플레이백 시어터에 관한 자료

Centre for Playback Theatre and Hudson River Playback Theatre. (2006). *Performing Playback Theatre: A training DVD*.

Dennis, R. (2004). "Public Performance, Personal Story: A Study of Playback Theatre." PhD thesis at www.playbacktheatre.org/ Resources.

Dennis, R. (2007a). "Your Story, My Story, Our Story: Playback Theatre, Cultural Production, and an Ethics of Listening." *Storytelling, Self, Society: An Interdisciplinary Journal of Storytelling Studies* 3 (3): 183-194.

Dennis, R. (2007b). "Inclusive Democracy: a Consideration of Playback Theatre with Refugee and Asylum Seekers in Australia." *Research in Drama Education* 12 (3) (November): 355-370.

Fox, H. (2007). "Playback Theatre: Inciting Dialogue and Building

Community Through Personal Story." *TDR/The Drama Review* 51 (4) (December): 89–105.

Fox, J. (1982). Playback Theater: The Community Sees Itself. In *Drama in Therapy*, Vol. 2. Eds. Courtney and Schattner, New York Drama Book Specialists. 『플레이백 시어터의 이해』, 조나단 폭스, 정성희 옮김, 연극과인간, 2018.

Fox, J. (1992). Defining Theatre for the Nonscripted Domain. The *Arts in Psychotherapy*, 19, 201–7.

Fox, J. (1994). *Acts of Service: Spontaneity, Commitment, Tradition in the Nonscripted Theatre*. New Paltz, NY: Tusitala. (Translated as *Playback Theater: Renaissance einer altern-Tradition*. Cologne: InScenario Verlag, 1996.)

Fox, J. (2008.) "Playback Theatre in Burundi: Can Theatre Transcend the Gap?" *In Applied Theatre Reader*. Eds. Prentki and Preston. New York: Routledge.

Interplay. (First issue 1990. Newsletter of the International Playback Theatre Network, issued three times yearly.

Park-Fuller, L. 2003. "Audiencing the Audience: Playback Theatre, Performative Writing, and Social Activism." Text and Performance Quarterly 23 (3) (July): 288–310.

Rowe, N. (2007) *Playing the Other: Dramatizing Personal Narratives in Playback Theatre*. London: Jessica Kingsley. 『당신의 이야기로 놀아드립니다』, 닉 로우, 김세준, 박성규 옮김, 비블리오드라마, 2009.

Salas, J. (1983). "Culture and Community: Playback Theater." *The Drama Review*, 27, 2, 15–25.

Salas, J. (1992). "Music in Playback Theatre." *The Arts in Psychotherapy*, 19, 13-18.

Salas, J. (1994). "Playback Theatre: Children Find Their Stories." In *Handbook for Treatment of Attachment-Trauma Problems in Children*. Ed. B. James. New York: Lexington Books.

Salas, J. "Using Theater to Address Bullying." *In Educational Leadership*, September 2005. 78-82.

Salas, J. and Gauna, L., Eds. (2007) *Half of My Heart/La Mitad de Mi Corazon: True Stories Told by Immigrants*. New Paltz, NY: Tusitala.

Salas, J. (2007) *Do My Story, Sing My Song: Music therapy and Playback Theatre with troubled children*. New Paltz, NY: Tusitala.

Salas, J. (2008). "Immigrant Stories in the Hudson Valley," in *Telling Stories to Change the World*, Eds. Solinger, Fox, and Irani. New York: Routledge.

Salas, J. (2011) "Everyone has a story." TEDx talk, www.youtube. com.

Salas, J. (2012). "Stories in the Moment: Playback Theatre for building community and justice." Volume 2 of *Acting Together: Performance and the Creative Transformation of Conflict*. Eds. Varea, Cohen, and Walker. San Francisco: New Village Press.

연극 및 연극 놀이에 관한 자료

Boal, A. (1979). *Theatre of the Oppressed*. New York: Urizen. 『아우구스또 보알의 연극 메소드』, A.보알, 이효원 옮김, 현대미학사, 1998.

Boal, A. (1992). *Games for Actors and Non-actors*. New York: Routledge. 『배우와 일반인을 위한 연기 훈련』, 아우-구스또 보알, 이효원 옮김, 울력, 2003.

Brook, P. (1968). *The Empty Space*. New York: Avon. 『빈 공간』, 피터 브룩, 청하, 1998.

Brook, P. (1979). "Leaning on the moment." *Parabola*, 4, 2, 46-59.

Brook, P. (1986). "Or so the story goes." *Parabola*, 11, 2.

Cohen-Cruz, J. and Schutzman, M., Eds. (1994). *Playing Boal: Theatre, Therapy, Activism*. New York and London: Routledge.

Fox, H. (2010). *Zoomy Zoomy: Improv Games and Exercises for Groups*. New Paltz, NY: Tusitala Publishing.

Johnstone, K. (1979). *Impro: Improvisation and the Theatre*. New York: Theatre Arts Books. 『즉흥연기』, 키스 존스톤, 이민아 옮김, 지호, 2000.

Johnstone, K. (1994). *Don't be Prepared: Theatresports™ for Teachers*, Vol. 1. Calgary, Alberta: Loose Moose Theatre Company.

Pasolli, R. (1970). *A Book on the Open Theater*. New York: Avon.

Polsky, M. E. (1989). *Let's Improvise: Becoming Creative, Expressive and Spontaneous Through Drama*. Lanham, MD: University Press of America, Inc.

Schechner, R. (1985). *Between Theater and Anthropology*.

Philadelphia: University of Pennsylvania Press.

Spolin, V. (1963). *Improvisation for the Theater*. Evanston, IL: Northwestern University Press.

Way, B. (1967). *Development through Drama*. London: Longman's.

그 외의 자료들

Fox, J., Ed. (1987). *The Essential Moreno: Writings on Psychodrama, Group Method, and Spontaneity*. New Paltz, NY: Tusitala.

Gardner, H. (1983). *Frames of Mind*. New York: Basic Books. 『지능이란 무엇인가』, 하워드 가드너, 김동일 옮김, 사회평론, 2016.

Hyde, L. (1979). *The Gift: Imagination and the Erotic Life of Property*. New York: Random House.

Johnson, D. R. and Emunah, R. (2009). *Current Approaches in Drama Therapy*. (2nd Edition.) Springfield, IL: Charles C Thomas.

Keeney, B.P. (1983). *Aesthetics of Change*. New York: Guilford Press.

Kellerman, P. F. (1992). *Focus on Psychodrama*. London: Jessica Kingsley.

Landy, R. (2007). *The Couch and the Stage: Integrating Words and Action in Psychotherapy*. Lanham, MD: Rowman & Littlefield. 『카우치와 무대』, 로버트 랜디, 이효원 옮김, 울력, 2012.

Lederach, J. P. (2005) *The Moral Imagination: The Art and Soul of Building Peace*. New York: Oxford University Press. 『도덕적 상상력』, 존 폴 레더락, 김가연 옮김, 글항아리, 2016.

Moreno, J. L. (1977). (4th Ed.) *Psychodrama*, Vol. 1. Beacon, NY:

Beacon House.

Sacks, O. (1987). *The Man Who Mistook His Wife for a Hat*. New York: Harper and Row.『아내를 모자로 착각한 남자』, 올리버 색스, 조석현 옮김, 알마, 2016.

Williams, A. (1989). *The Passionate Technique*. London and New York: Routledge.

옮긴이의 글

15년 전 여름인가 어떤 연극제에서 우연히 플레이백 시어터 공연을 봤던 때가 아직 생생하다. 낯선 이들이 일면식도 없는 타인들 앞에서 스스럼없이 자신의 경험과 속내를 털어놓는 것도 놀라웠지만 곧바로 그 이야기들이 한 편의 짧은 연극이 되는 광경은 내게 이를 관람이라기보다는 목격했다고 부를 만한 '사건'이었다.

'저 배우들은 천재인가, 아니면 무당인가?' 관객들은 그저 가까운 친구와 수다를 떨듯 이야기했을 뿐인데, 마치 정교하게 짜인 대본과 연출이 있는 것처럼 섬세한 움직임, 시적인 대사와 풍부한 음악은 물론 개인의 경험 속에 담긴 의미를 꿰뚫는 통찰이 깃든 극이 계속해서 펼쳐졌다. 저게 어떻게 가능하단 말인가? 마치 데이비드 카퍼필드의 마술쇼를 보듯 눈앞에서 벌어지는 일들

이 믿기지 않았고, 그 비밀의 일원이 되고 싶은 마음이 들었다.

그로부터 몇 년 후 삶의 경로가 크게 바뀌던 시기, 연극공간-해와 노지향 선생님을 만났고 그때 본 배우들이 선생님의 제자란 것도 알게 되었다. 본격적으로 플레이백 시어터를 훈련하고 지금껏 플레이백 배우이자 악사로 살아오면서 처음 공연을 봤을 때 느꼈던 신비와 경이로움의 비밀은 어느 정도 해소되었다. 그러나 여전히 플레이백은 내게 또 다른 의미에서 삶의 신비로움과 경이를 체험하고 그에 겸허하게 고개 숙일 수 있게 해준다. 수많은 이의 삶의 이야기를 직접적으로 다루는 사람으로서 그럴 만한 그릇이 되기 위해, 하루하루 더 나은 인간이 되기 위해 안간힘을 쓰도록 이끌어주는 스승인 셈이다.

플레이백의 공연 과정을 가능하게 하는 비밀은 다름 아닌 '듣기'에 있다. 공연자로서 무대에 앉아 관객들의 이야기를 듣기 시작하면 얼마 지나지 않아 온몸의 힘이 쏙 빠지는 상태가 된다. 이는 혼신의 힘을 다한 듣기, 수단이 아니라 그 자체로 목적인 듣기 때문이 아닐까 싶다. 귀는 눈처럼 닫아버릴 수 없어서 내 의도와 상관없이 세상의 온갖 말과 소리가 흘러들어오지만 우리는 사실 제대로 듣지 않고 산다. 선입견 때문에 들리지 않고, 내가 바빠서 들리지 않고, 네가 하는 말이 마땅치 않아서 들리지 않고, 할 말이 더 많아서 들리지 않는다. 그런데 플레이백에서의 '듣기'는 조 살라스의 말처럼 "선禪과 같은 고요한 집중과 자기 수양"을 요구한다. 듣고 있는 나를 텅 비운 상태에서라야

만 말하는 사람의 이야기가 비로소 내게 온다. 그렇게 그 사람의 마음에 오롯이 자리할 수 있어야 비로소 내가 듣고 있는 이야기의 의미와 진실, 나아가 그 안에 담긴 아름다움이 가까스로 모습을 드러낸다.

플레이백은 섣부른 위로나 조언을 건네지 않는다. 더 이상 힘을 낼 수 없는 고통 속에 있는 사람에게 "힘내세요!"라고 말하는 것은 얼마나 편리하고 쉬운가. 그렇기 때문에 플레이백은 그저 연민이나 선의의 몸짓을 내세우는 것이 아니라 심혈을 기울여 듣고 어렵사리 그 마음과 만나 정확하게 알아차리기 위해 분투한다. 이야기를 꺼낸 관객이 공연을 보며 손쉬운 위로가 아니라 '정확하게 이해받았다'고 느낄 때, 그 공연은 이야기한 관객이나 공연을 함께 본 관객, 심지어 공연자들에게까지 깊은 치유의 경험을 선사할 수 있다.

조 살라스의 책은 플레이백에 몸담고 있는 이들이나 플레이백 세계에 막 발을 들인 초심자에게 공연의 기본 원리와 형식, 제의적 틀을 알기 쉽게 설명한다. 공연자로서 갖춰야 할 자세나 덕목에 관한 설명도 큰 도움이 될 것이다. 처음 접하는 독자라도 이 책에 등장하는 실제 공연 사례 속 여러 삶의 이야기를 읽으며 이것이 곧 나의 이야기일 수 있음을 보게 될 것이며, 플레이백 과정에 담긴 강력한 에너지와 생명력, 미학을 느낄 수 있을 것이다.

책을 옮기는 과정은 내게도 큰 위로가 되었다. 특히 플레이백

극단을 운영하면서 발생하는 갖가지 문제에 대한 조 살라스의 경험과 지혜가 무엇보다 힘이 되었다. 즉흥으로 이뤄지는 공연의 특성상 공연자들 간의 앙상블은 공연에서뿐만 아니라 실제 생활의 영역으로까지 확장되곤 한다. 플레이백의 이상과 달리 부족한 인간인 우리는 이 과정에서 때로 돌부리에 걸려 넘어지곤 한다. 그것이 비단 개인이나 특정 극단만의 문제가 아닌 전 세계 플레이백 종사자들이 공통으로 맞닥뜨리고 있는 현실이라는 점, 그럼에도 포기하지 않고 이상과 현실을 일치시키기 위해 노력하고 있다는 점을 확인한 것이 더 없는 위안이 되었다.

이 책을 통해, 또 공연을 통해 더 많은 이야기와 만나고 싶다. 각자가 겪는 크고 작은 삶의 이야기들이 무작위적이고 무의미한 개별자의 경험에 그치는 것이 아니라 예술의 대우를 받을 만한 가치가 있는 중요한 의미라는 것을, 그 의미 속에서 우리 모두가 연결되어 있다는 소중한 느낌을 공유하고 싶다. 끝으로 감사의 말을 전한다. 선뜻 자신의 이야기를 내어준 수많은 이름 모를 관객들, 플레이백의 세계로 이끌어준 노지향 선생님, 그리고 몇 년째 한 팀으로 울고 웃고 상처받고 화해하며 플레이백적인 삶을 살아가려 애쓰는 '나의 이야기 극장' 동료들에게.

허혜경

우리는 모두 이야기에서 태어났다

초판 인쇄	2019년 3월 8일
초판 발행	2019년 3월 15일

지은이	조 살라스
옮긴이	허혜경
펴낸이	강성민
편집장	이은혜
편집	강민형
마케팅	정민호 정현민 김도윤
홍보	김희숙 김상만 이천희

펴낸곳	(주)글항아리	출판등록 2009년 1월 19일 제406-2009-000002호

주소	413-120 경기도 파주시 회동길 210
전자우편	bookpot@hanmail.net
전화번호	031-955-8891(마케팅) 031-955-1936(편집부)
팩스	031-955-2557

ISBN	978-89-6735-602-6 03600

이 도서의 국립중앙도서관 출판시도서목록(CIP)은 서지정보유통지원시스템 홈페이지 (http://seoji.nl.go.kr)와 국가자료종합목록시스템(http://www.nl.go.kr/kolisnet)에서 이용하실 수 있습니다. (CIP제어번호 : CIP2019005610)